敦煌

石窟全集

敦煌

石窟全集

敦煌研究院主编

19

动物画卷

本卷主编 刘玉权

上海世纪出版集团
上海人民出版社

敦煌石窟全集

主编单位…………敦煌研究院
主　　编…………段文杰
副 主 编…………樊锦诗(常务)

编著委员会(按姓氏笔画排序)
主　　任…………段文杰　樊锦诗(常务)
委　　员…………吴　健　施萍婷　马　德　梁尉英　赵声良

出版顾问…………金冲及　宋木文　张文彬　刘　杲　谢辰生
　　　　　　　　　罗哲文　王去非　金维诺　周绍良　马世长

出版委员会
主　　任…………彭卿云　沈　竹　刘炜(常务)
委　　员…………樊锦诗　龙文善　黄文昆　田　村
总 摄 影…………吴　健
艺术监督…………田　村

· 19 ·

动物画卷

本卷主编…………刘玉权

摄　　影…………吴　健
文字审校…………王　镛

前　言

飞禽走兽皆有情

　　动物是自然界的重要成员，它们与人类共同生活在地球上，共同拥有山林和蓝天。密切的生存关系，使人类不断运用绘画手段来表达对动物的认识和情感，于是产生了动物画。动物画的起源，十分久远，以致无法追溯到某个具体的年代，现在所知的只是，自从人类有了艺术活动，便有了飞禽走兽以及与之相关的神怪的艺术形象。中国的西北地区从原始社会的彩陶起，到两汉、魏、晋的墓室壁画都留有生动的动物形象，特别是武威地区出土的青铜马踏飞燕，以其造型的优美生动著称于世，可谓汉代艺术的代表。西域的佛教艺术向东方吹来新的气息，位于丝绸之路咽喉的敦煌石窟在这样的文化氛围中培育了它的艺术。石窟开凿于公元五世纪初，直至十四世纪中叶，历经九百余年，从未间断，壁画上汇集了中原、西域和印度的众多的动物形象，主要有象、狮、虎、鹿、牛、马、羊、驴、骆驼等走兽，以及孔雀、鸽子、鹦鹉、鹤、雉等飞禽和鱼鳖等水族，还有龙、凤、翼马、青鸟等神瑞动物。它们或出没于山林，或翱翔于云天，或潜游于水中。画师不仅注意表现它们的形体美，还赋予它们丰富的感情世界。

　　敦煌石窟的动物画是以佛教内容为中心的。佛教主张，人与动物之间应保持平等和谐的关系，即所谓"众生平等"，"一切有情皆有佛性"。佛教批判射猎、屠宰，乃至一切伤害动物的行为。对于现代人来说，爱护动物，通过绘画的手段来赞美那些与我们同住一个家园的伙伴，表现人与动物之间关系与爱的天性，又何尝不是一项重要课题呢？

　　敦煌石窟的动物画大多不是独立存在的，有些只是作为背景出现，它们分别绘在佛教故事画、经变画以及无主题画中，而经变画内容则具有明确的佛教主题，无主题画又从侧面烘托了主题的气氛。当我们沿着

敦煌的动物画画廊寻访绘画历史的时候，不仅可以饱览古人的表现形式和技法，作为借鉴，还可以清晰体会到一种爱心。这种爱心恐怕就是动物画的创作之本。

在本生故事画中，北魏第254窟所绘的《萨埵太子本生》表现了王子舍身救虎的善行，并以优美修长的造型描绘出群虎的形象。在经变画中，盛唐第148窟表现了由于牛王救护，善友太子双眼复明的故事。晚唐的第154窟画有一只雌鹿产下一个女孩，对她抚爱备至。而与此相反，北魏第257窟的《九色鹿本生》和晚唐第85窟金毛狮子的故事描写的却是一些人为了贪图钱财，不惜出卖或屠杀动物的行径。由此可以看出，敦煌石窟动物画从正反两个方面来反映佛教的精神主题。还有一些题材取自现实生活。在经变画中，隋代第420窟所绘的法华经变表现了丝绸之路上的种种艰辛，其中以轻快流畅的笔调描绘了整装待发的驼队。而在高僧故事画中，唐代第323窟所绘的迎佛图反映的是江南水乡迎接佛像的热闹场面，生动地画出了水牛、毛驴奔走的动势。以现实生活为背景表现人们对佛教的追随，更增加了画面的感召力。

敦煌壁画中的无主题画继承了汉代的遗风，各种山林动物，均以长卷式出现在早期的狩猎图和禅修图中，目的是表现人间杀戮动物的残酷以及禅修环境的和平与宁静。

敦煌石窟艺术的分期一般采用三段式，即分为早、中、晚三期。动物画的早期起自公元五世纪初，止于六世纪末，包括十六国、北魏、西魏、北周等时期。这一时期的动物画表现题材以佛传、佛本生故事、山林动物为主，造型富有浪漫色彩，往往给人以满壁飞动的感觉，着色强调大面积色块形成的整体感和装饰感，而不着色的线条画同样生动精采。中期从公

元六世纪末至十世纪初,包括隋唐两个王朝,历时三百二十多年,其间吐蕃时期依通常说法,称中唐。这一时期是敦煌动物画的成熟期,表现题材以宏大的经变画为主。动物的造型从浪漫走向写实,用笔用色皆有中原风范,更有许多画面画工细腻,颇具长安笔韵。晚期从公元十世纪至十四世纪中叶,包括五代、北宋、回鹘、西夏、元诸王朝,前后四百六十余年。这一时期的动物画中原之风日盛,出现了线描画的巨制,笔法的表现形式已相当丰富,但有些动物形象由于造型呆板而失去生命力。敦煌的动物画所表现出来的承继关系,以及它自身体系的完整性、可靠性,在中国是绝无仅有的,因而占有重要的学术地位。

敦煌石窟的动物画大致可以分为三类:一是以现实动物为绘画题材的现实动物;二是神话传说中的神瑞动物;三是建筑装饰图案。建筑装饰图案另见《敦煌石窟全集》的《图案卷》。本卷侧重介绍的是现实动物。这些动物画具有鲜明的时代风格与地区特色,追究其渊源,有传自中原的画法,也有来自西域的凹凸画法;有工笔,也有写意;有白描,也有没骨、重彩。这些画法有些不是单一使用的,从而造成了相互交融、刚柔并济的效果。虽然当时还没有建立现代动物画中骨骼、肌肉、动作分解的体系,但细致的观察,丰富的生活积累,对动物的结构已经有较多的认识,特别是通过动物的表象来表达感情的意图是十分明确的。那熟练的线条,明丽的色彩,无不表现出勃勃生机,表现出敦煌画师对生命的讴歌。这便是我们今天仍在追求的美术精神的本质,也是历史留给我们的启迪。

敦煌壁画动物画的主要表现手法有夸张、写实、拟人和图案化等。夸张手法包括对动物姿态的变形、对色彩的强调,如表现马的奔跑姿势,把

后蹄画得翘向蓝天;给金毛狮子画上蓝色的鬣毛。写实手法包括对动物造型的认识、对动物生性的表现,如把江南水牛的结构画得相当准确;被缚住腿的驴表现出焦躁的神情。拟人化手法主要是赋予动物以人类的感情,如虎等动物听到佛陀涅槃时所表现出的震惊和悲哀。图案化手法主要是将动物形体规范为几何图形或变形,如将龙画成团龙纹,将凤尾变成卷草纹。

纵览中国动物画史,宋代以前的传世真迹寥若晨星,尚存的有东晋顾恺之的《洛神赋图》卷、唐代梁令瓒的《五星二十八宿神形图》卷、韩幹的《照夜白图》卷、张萱的《虢国夫人游春图》卷、韩滉的《五牛图》卷、五代胡瓌的《卓歇图》卷、黄筌的《写生珍禽图》卷,其中尚有实为后人摹本的。纵然加上出土的墓室壁画,也往往十不遗一。而敦煌所存动物图像,种类繁多,技法翻新,且系统可靠,这是十分难得的,更难得的是它始终维护着动物画创作的精神。

目 录

第一章

早期:传神与夸张

北凉、北魏、西魏、北周时期(公元 397—581 年)

对于中国动物画史来说,敦煌石窟早期动物画是中原传统的继续,但对于中国佛教动物画来说,却只是掀开了第一页,因其风格,有汉代艺术的余韵,亦不乏来自西域乃至印度艺术的有力影响。

佛教的动物画取材于佛经故事,以形象阐释佛教义理。敦煌石窟最早的动物画出现于北凉,画风简朴单纯,有明显的西域绘画特征。及至北魏开始,即以浪漫与夸张的造型为主调,成为敦煌早期动物画的主要风格。特别是北魏、西魏动物画,由装饰性向写实性过渡,追求绘画的趣味,注重表现动物的神态和相互关系,对外形描写却不求太似,颇合现代绘画大师齐白石的论画原则,所谓"妙在似与不似之间"。北魏时出现这种风格,亦与北魏后期,公元五世纪南齐人谢赫所倡导的审美观相近。谢赫提出品画"六法"后,注重形神兼备、追求气韵生动的美学思想,在画坛蔚然成风。

总体而言,敦煌早期动物画充满激情,揭示了动物内在的生命力和美感。古朴的风格和飞动的气势浑然一体,这是早期动物画的特征。而西魏、北周时期是敦煌动物画的第一个辉煌时期。

早期动物画在运笔、敷彩、造型的技法上,对前世作了归纳,为后世开了先河,也为现代动物画研究和创作树立了良好的范例。

第一节　北凉与北魏动物画

　　敦煌石窟最早的动物画绘于北凉（公元397—439年）的第272、275窟。这一时期的洞窟和壁画题材特别稀少，以致动物画寥若晨星。现仅存第272窟说法图中双狮座上的一对狮子和第275窟尸毗王本生中的鹰、鸽两幅。尽管如此，其仍标志着敦煌开始出现动物画。

　　双狮座上的狮子，属坐具的一部分。《大智度论》称佛陀为"人狮子"。狮子在印度自古被尊为百兽之王，象征人中的雄杰或导师。公元前三世纪印度孔雀王朝时期，阿育王征服整个印度之后，将雄狮的形象雕刻在石柱头上，以象征王权和佛法。公元二世纪前后，犍陀罗和马图拉佛像台座两侧雕有狮子，为后世沿用，称作"狮子座"。狮子（Sinha）古代又译为"僧伽彼"，曾在西亚生存。狮子最晚在东汉时已为中国人所认识，并出现在画像石的斗兽图上，以及陵墓前的石刻中，写实性很强。在佛教石窟中，也常于佛座前或塑或绘两头左右对称的狮子，作为直观的图解，次第相袭，成为定式。手法有写实的，也有装饰性或象征性的。

　　第272窟双狮座上的狮子，是象征

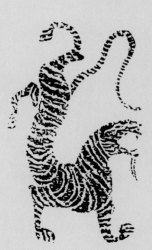

河南省南阳汉画像石上的虎长着胡须

性的，因而削减了狮子的自然特征。其形象朴拙、简练，有几分汉代石雕的沉重感。狮子的前胸绘

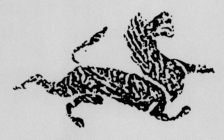

河南省南阳汉画像石上的狮子

得强健有力，而头部则含糊地概括为椭圆形，颈部没有波斯或印度雄狮那种火焰状毛束鬃鬣，下颚处画有一绺像辟邪那样的胡须。狮子的胡须显然被夸张了，但它竟成为中国式雄狮的标志，在后世的石刻造像中甚至还出现了两绺胡须的现象。中国佛教艺术中的狮子造型有三种，即全身式、半身式和狮头。双狮座上的狮子为半身式，下一时期北魏第257窟的则为全身式，并作奔跑状。

　　第275窟的鹰与鸽子，是敦煌石窟中最早的写实性动物画。画面描写的是佛本生故事，帝释天为了考验尸毗王的菩萨心，化作一只饥饿的鹰去追捕鸽子，尸毗王割下自身的肉饲鹰，以此来换取鸽子的生命，这表现了佛教自我牺牲以拯救生灵的慈悲精神。图中鹰和鸽子的形象描绘准确，特别是以轮廓线作为形象概括的画法，与汉代截然不同，有西域技法的新鲜气息。鸽子绘成石绿色，符合本生故事原文中鸽子"身如青空"的描述。鸽子在古代西亚、克里特和印度都是与母神有关的神鸟，在希腊神

话中象征和平,中国古人也有"鸽似春鸠"之语。在公元二世纪的犍陀罗浮雕和两晋时期的新疆克孜尔壁画中都曾雕塑和绘画了尸毗王割肉贸鸽的故事。

北凉的动物画为研究中原、西域文化和佛教文化中的动物画关系提供了早期资料。

北魏政权崇信佛教,西灭北凉后,在敦煌大力营造石窟。北魏王室标榜"人王即法王",主张民族融合,因而出现了反映奉献、团聚的内容,动物题材在壁画中得以拓展和丰富。北魏时期的动物画也多出现在佛教故事画中,重点洞窟有第254、257、435窟等。北魏时期的动物画,运用夸张、变形及拟人化的手法,创造出生动而又富有装饰趣味的形象。动物造型线条流畅,多采用单色平涂,给人简洁明丽的印象。

在第254窟的萨埵太子本生故事画中,描绘了发生在崇山峻岭里的故事。萨埵王子看到饥饿的雌虎领着幼虎,气息奄奄,便毅然跳下山崖,舍身饲虎。占据画面重要位置的是一群虎。虎

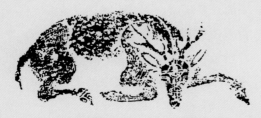

山东省烟台汉画像石上的卧鹿

在中国本是勇猛、威严和力量的象征,可是在这则故事中,却是怜爱幼子的形象。画匠藉助想象和夸张的手法,将虎的躯干、四肢拉长,用优美的曲线画出结构,从而在气势上大大削弱了其威猛的表征。克孜尔石窟早期同类壁画中虎的形象比较写实,但技法稚拙。而这幅敦煌壁画中虎的形象,有些变形夸张,类似汉代墓室壁画、画像石甚至漆器上虎的造型,技法纯熟,线条奔放,不细画虎的皮毛,却抓住了虎的精神。

第257窟是本生因缘故事特别丰富的洞窟,其中部分题材还是独有的。在这些本生因缘故事中有丰富而精采的动物画小品。

绘于西壁的九色鹿故事极其有名,故事出自《九色鹿本生》,这是敦煌石窟唯一一幅关于九色鹿的故事画。壁画以长卷的形式描绘连续的情节:九色鹿救出的溺水者背信弃义,向国王告密,终得恶报。九色鹿的造型不仅结构准确,而且还通过它挺拔的姿态,表现出正气凛然的神情。鹿的形体先用乳白色平涂,再用绿、白等色点出彩色斑点,象征鹿的高贵和神圣。画面以热烈而稳重的土红色衬底,显露出浓郁的装饰趣味。

此图中为国王挽车的白色骏马画得尤其动人,它钩首抬蹄,姿态矫健,表现了曲线美。马腿修长,画得有张有弛,富有节奏感。在用色方面,以土红为底

河南省唐河汉画像石上的捕食虎

色,骏马通体洁白,石绿色的四蹄很有想象力。画面单纯朴素,有强烈的装饰色彩。与其说它是一幅壁画,不如说更像一块厚重的壁毯。

北壁的须摩提女缘故事画,表现的是佛弟子各乘骑五百青牛、孔雀、狮子等动物前去赴会。画面上各以动物五代表五百,"以一当百"是佛教壁画常见的象征手法。动物均作快速奔跑或飞腾的姿态,由近至远纵深排列,使构图简约而有图案效果。

敦煌早期动物画在造型、敷彩两方面都继承了汉晋时期善于夸张的传统。五百青牛用石绿为底色,以石青晕染形体结构,以白色勾出"S"形牛角,在土红色底的衬托下,分外鲜明。青绿色的牛在现实中是没有的,这种夸张手法在隋、唐时期及其以后的动物画中仍被沿用。

五百白马奔驰跨越的姿态十分生动,腿的关节处形成两条弧线相切,表现急速运动中的印象。特别是后腿向后上方踢起,而前马的马头却向后勾成"C"字形,如此大的动态是超乎一般想象的。这种变形、夸张的马的造型,在西亚、波斯、印度和希腊古代艺术中都难以寻觅,却可以在汉代画像石上见到,足见敦煌动物画与汉代艺术是一脉相承的。唐代绘画史论家张彦远在《历代名画记》中说:"古之马喙尖而腹细。"与挽车白马一样,这种嘴尖细腰、四肢修长的西域良马,高大善跑,大概是汉武帝时所称的"天马"。

五百大象分有棕、白两色,象的头骨画出两个圆凸,这是以现实为摹本的。而象的鼻子却画得非常有趣,绕了一圈,又绕一圈,有新奇、幽默的效果。

将动物形象纳入图案纹样的,可见于第435窟顶部一方平棋图案,在莲池中画着白鹅。画匠直接用厚重的白粉在石绿色底色上画就,寥寥数笔如同写意,造型准确,手法简练。这是敦煌石窟中,将动物画成窟顶纹样的最早实例。

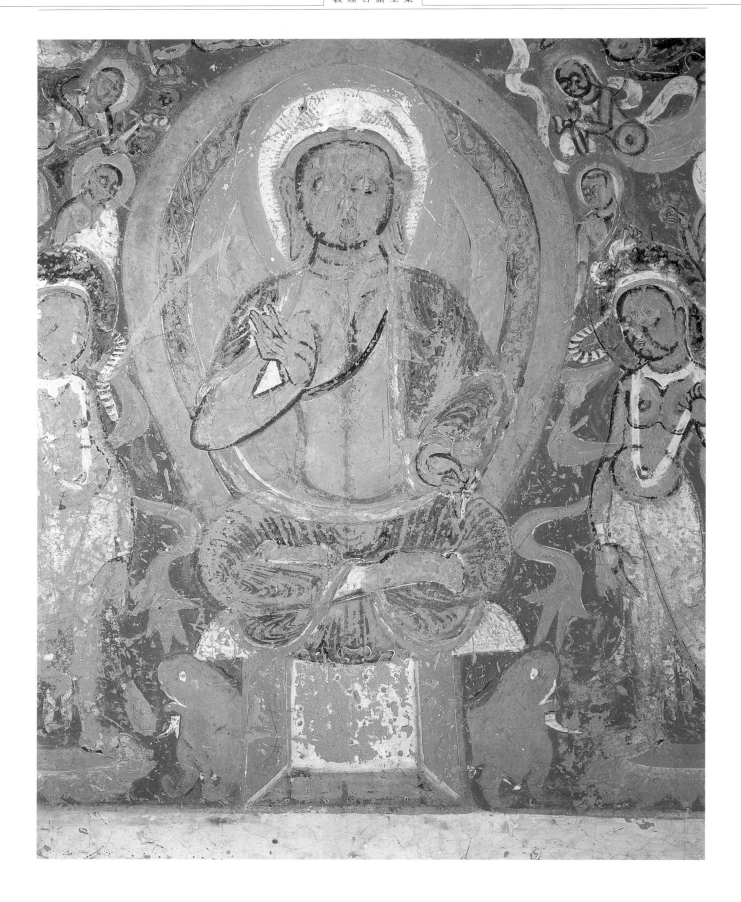

2　鸽子

此系"尸毗王本生"中的"割肉贸鸽"故事，描写尸毗王割下自己的肉喂鹰，并以手保护被鹰追捕的鸽子。鸽子被绘成绿色，线条概括，好像一幅速写。

北凉　莫275　北壁

1　双狮座

佛教以佛为人中狮子，佛之坐具称狮子座。此图的狮子座为敦煌壁画中时代最早的狮子图像，它被绘成一只长着胡须的圆头猛兽。

北凉　莫272　南壁

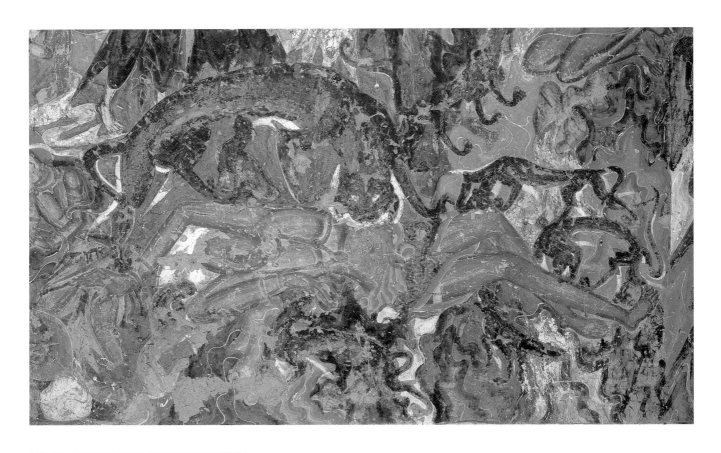

3　群虎

萨埵太子本生故事画中,描绘了萨埵王子
为了拯救快饿死的母虎和七只幼虎,毅然
跳下山崖舍身喂虎,刹时间地动天惊,太
阳无光,天坠花雨,诸天共为之赞叹。图中
的饿虎造型夸张,被赋予感情。

北魏　莫254　南壁

4　虎仔

这是萨埵太子本生故事画的局部,表现的
是正在啃食萨埵王子左膝的一只幼虎的
细节,画中夸张其腰身之长度和腹部的纤
细,从而强调出"饿虎"的特点。

北魏　莫254　南壁

5　山间小动物

此图是萨埵太子本生故事画的细部特
写。在蜿蜒起伏的山峦间,有鹿、羊等动
物出没。这一小小的点缀却给远山背景
乃至整个画面平添了灵性。

北魏　莫254　南壁

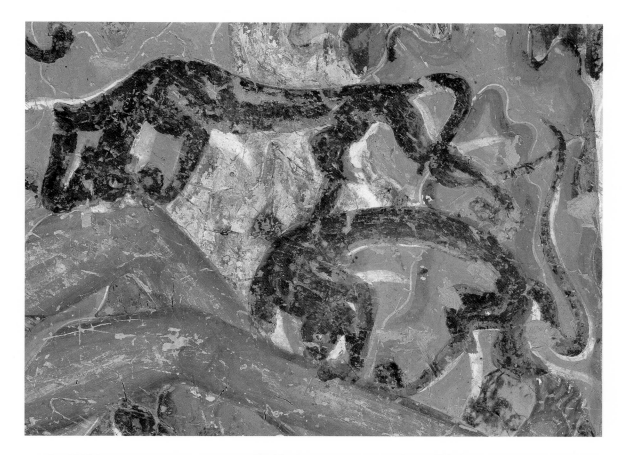

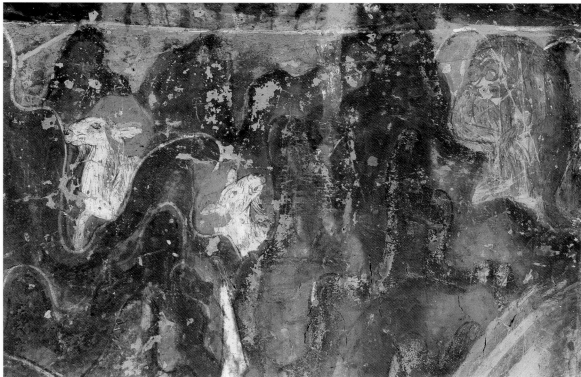

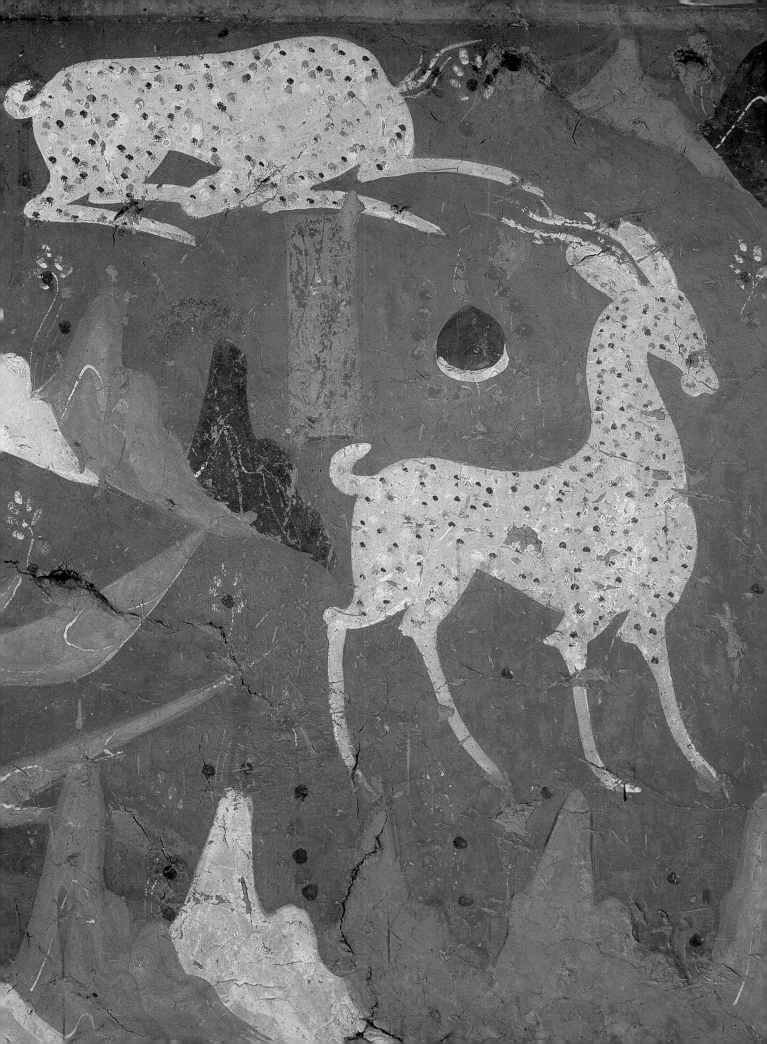

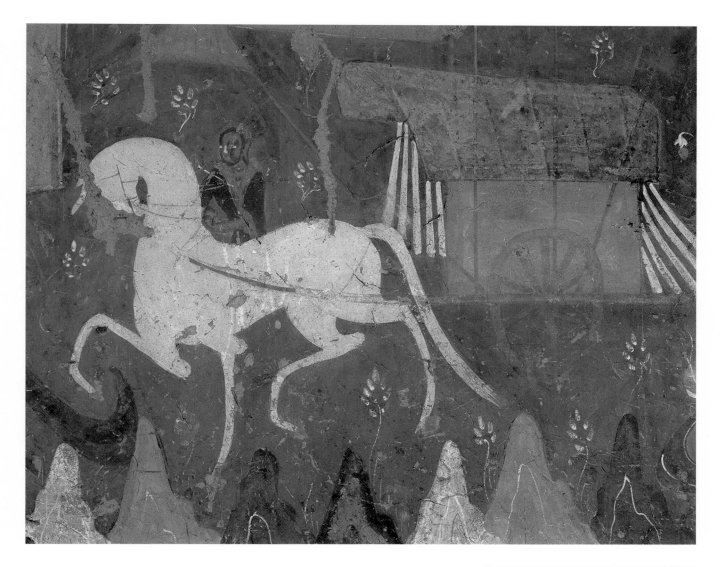

7 挽车白马

在九色鹿本生故事画中,国王乘坐白马拉
的车,出城寻找九色鹿。白马形体修长,
姿态典雅。画以土红作底色,更突出了装
饰风格。

北魏 莫257 西壁

6 九色鹿

九色鹿本生故事画描绘的是:被九色鹿救
起的溺水人为了贪图富贵,反而带领国王
去捕猎九色鹿,但国王最终被九色鹿的正
气所打动。图中以拟人手法表现了九色
鹿在国王大军面前挺胸屹立,大义凛然的
气概。造型挺拔秀美,是北魏时期动物画
中的杰作。

北魏 莫257 西壁

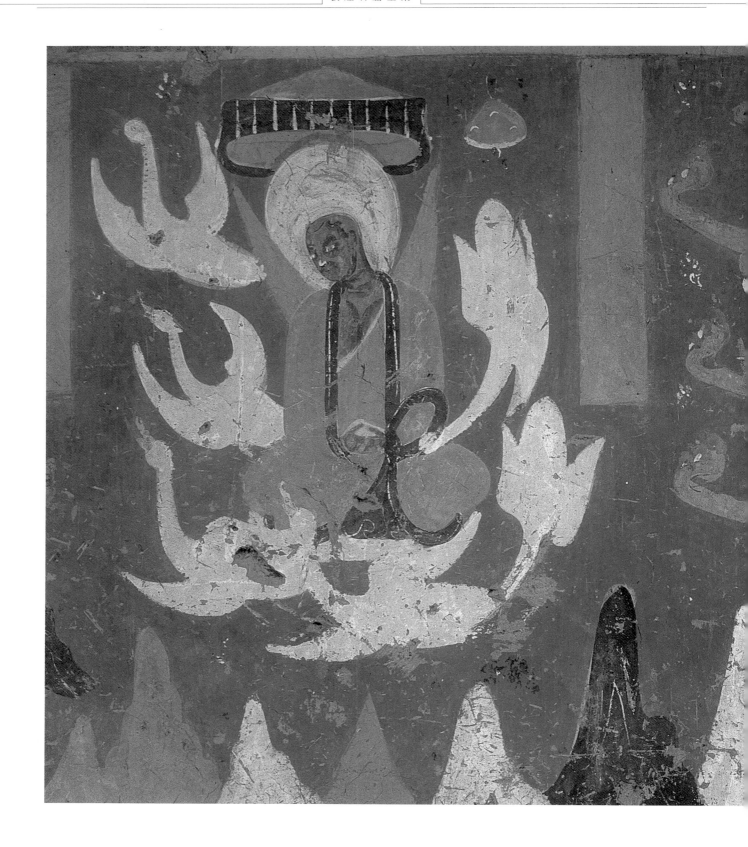

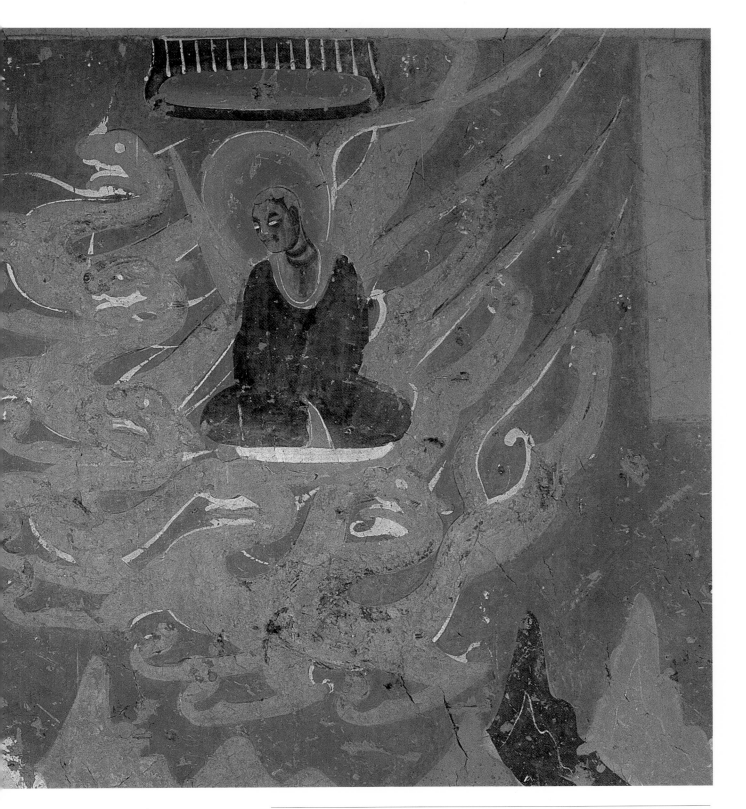

8　弟子赴会图

"须摩提女缘"故事说,虔诚信佛的须摩提女,因在婚宴时拒绝向外道施礼而病倒,于是焚香请佛。佛率众弟子前来赴会,并当众说法。佛弟子为来赴会,各显神通,化现出狮、虎、雁、孔雀、金翅鸟、龙、马、牛等坐骑,其数均为五百,各乘其动物而来。图中佛弟子大迦旃延化五百白鹄、离越化五百虎为坐骑飞去赴会。此画敷色厚重温和,画面装饰感强。

北魏　莫257　北壁

9　奔跑的青牛

佛弟子般特化现出五百青牛,乘之赴会。此画在青牛的动态,特别是敷彩上作了夸张。青牛的后腿在奔跑中炮向天空,带有汉代造像遗风。画法上用青绿二色以天竺"凹凸法"晕染,使牛身呈现鲜丽的青绿色调,突出了神话色彩。

北魏　莫257　北壁

10　卷鼻白象

须摩提女缘故事画中,佛弟子大目犍连化现出五百大象乘之赴会。图中象鼻绕了两个圆圈,颇有想象力和幽默感。

北魏　莫257

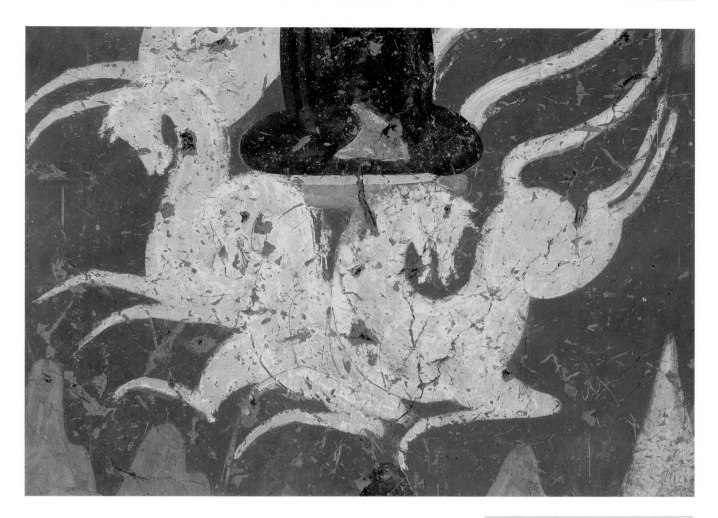

11 飞奔的白马

须摩提女缘故事画中,佛弟子大迦叶化现
出五百匹白马,乘之赴会。白马象征纯洁
与高贵。

北魏 莫257 北壁

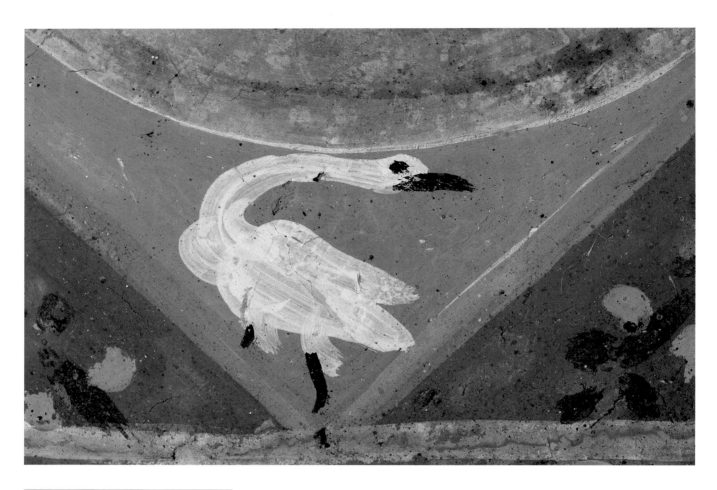

12 莲池中的白鹅

这是一幅平棋图案，以中心方井为水池，
用绿色来表示，中间画一朵莲花图案，在
方井相对的两角各画一只白鹅，富有生
活情趣。

北魏 莫435

第二节　西魏与北周动物画

西魏、北周时期（公元 535—581 年），敦煌动物画进入第一个辉煌时期。此期的画风逐步从北魏的装饰概念中走向活生生的现实，其主旋律是矫健与奔放，造成了飞舞、流动的视觉效果。

这一时期，佛教在与其他宗教的冲突与融合过程中，引入了多种崇拜的观念，崇拜对象甚至有东王公、西王母、伏羲、女娲在内。壁画上除了描绘天上世界外，还有人间世界，所以这一时期的动物画题材大为拓宽，所占壁画面积增大。在北朝、南朝、西域的文化的影响下，绘画风格也发生变化。动物画题材既有走兽飞禽，还有爬虫，共三十余种。

西魏时，敦煌石窟壁画中出现了狩猎场面，表现了人间贵族的生活，绘在覆斗形窟顶下端绕窟一周。贵族狩猎题材源自汉代中原壁画。所画山林间出没的野兽，习惯上称为"山林动物"。不同的是这些动物的画法已经偏离汉代的固有模式，而用流畅的线条表现无所约束的自然美。

动物画比较集中而又具代表性的是第 249、285 窟，敦煌动物画杰作多出自此二窟之中。

第 249 窟覆斗形窟顶上，绘有多种内容，主题是表现佛、道、儒的宇宙观，有天、地、神、人合一的思想。天上盘旋着神禽异兽，地上野兽出没于山林之间。画面沿着连绵不断的山峦展开，在四坡下端构成横卷式野生动物画。类似的题材和布局，在敦煌及河西地区的魏晋墓的壁画中也可看到。例如酒泉丁家闸覆斗形墓顶上的画面，可以明显看出其与莫高窟之间有密切的渊源关系。第 249 窟画的主题说明中国传统文化不断吸收外来文化，并相互渗透融合。

该窟北坡绘的是《东王公出巡图》，下部绘有狩猎的场面。猎手策马飞驰，回首弯弓射虎。虎的形象颜色脱落殆尽，只留下底稿的轮廓线，看上去像是一幅速写式的白描。流畅的曲线富有动感，眼与口都被夸大，给人恼怒和威猛的感觉。虽然虎的头、腿、爪、尾部都明显脱离了现实，但仍然表现出虎虎生气。另一猎手在追捕黄羊。黄羊是西北

河南省禹州汉代画像砖上的射虎图

高原的野生动物，很能适应恶劣的自然环境。黄羊生性机敏，画面上的羊耳朵一前一后竖起，警惕地聆听着四周动静。羊的前腿画得很细，几乎没有表现肌肉，而后腿却很强健，表现了黄羊善于长距离快速奔跑的特性。

狩猎活动惊扰了整个山林。在猎手的前方，野牛一边奔跑，一边回头张望，画匠准确地捕捉到牛在受惊逃窜时的瞬间，并与中心画面构成了照应关系。野牛造型不施任何颜色，全靠简练而富于变化的线条完成动态结构，速写式的线条得之于心，应之于手，潇洒遒劲，有很强的动感，是一幅精采的白描动物画。

在山林的角落里，母野猪领着小猪崽出来觅食，除了最小的一头顽皮地跑在前面，与母猪亲近外，其他都从从容容地跟在后面。它们一路享受着和煦的阳光和没有猎人猛兽的宁静气氛。野猪造型为长嘴、细腿，蹄子分叉上翘，这些细节描写，充分表现了野猪的特征。

窟顶南坡绘有《西王母出巡图》，在凤銮之下是静谧的山林，一群黄羊在悠闲地踱步。山林两头的边缘各站着野狼，绿色的狼正向前探望，而白狼颈后的毛竖起，正仰头嗥叫，黄羊被吓得跳起逃走，而野牛则若无其事地眯着眼睛。牛脊背上的主线和颈部的线画得很随意，牛角只用了一条流畅优雅的"S"

形线，耳朵、眼睛干脆未画出来。这幅速写式白描画稿，就像是现代大师的习作。

第285窟建于西魏大统四至五年（公元538—539年），是敦煌石窟最早的有纪年的洞窟，这对绘画史研究有特别重要的意义。此窟动物资料最为丰富，艺术水平相当高，动物画主要分布在窟顶四坡和南壁，以及南北两壁龛楣的装饰图案中。窟顶动物画布局也是在下部的山峦树林间展开的，与第249窟不同的是此窟在山林间绘有禅室，而不是狩猎场，也就是说动物与山林是作为修禅僧的环境背景出现的。

东坡的画中，在一座禅室外，有一只虎，它张着口，瞪着眼，两耳后贴，伏腰潜行，似乎是在试探禅僧，又像是要偷袭禅室另一侧的小鹿。禅僧正处在保护小鹿的位置上。虎的笔墨看上去很随意，甚至有些潦草，然而画面构思巧妙，虎的形象也颇传神。

南壁也画有一只缓步潜行的虎，双目紧盯前方，诡秘谨慎，好像生怕惊动目标。图中并未画出被偷袭的对象，这反而增加了画面的紧张气氛和悬念。南坡的画中，在禅室旁，画了一只觅食中受惊的鹿。它一面回首竖耳，一面抬腿欲跑。画匠准确捕捉到鹿在平静中受到惊吓的一刹那，表现出鹿的紧张、机敏神态。

东坡还绘有射牛的场面，猎手张弓搭箭，正要射猎一只高大的牦牛。牦牛生长在青藏高原，壮实、耐寒，且有耐力。画匠先以赭红线勾出轮廓，然后用土红色平涂牦牛的形体，最后不再用定稿线勾勒。牦牛的胸腹下部和尾部用干枯的破笔刷出飞白，这种画法很似后来中国绘画史上诞生的大写意，或者说它是写意画法的雏形。值得注意的是，唐代文献记载有"飞白书"，但出现于西魏的"飞白画"却属罕见。

南坡绘有一头骡子被绳索捆住腿，正在挣扎，形象生动，充满情趣。细致的笔墨晕染，准确的骨骼结构，充分表明作者有扎实的生活体验和敏锐的观察力。这幅"缚骡图"是北朝动物画的优秀之作。

西魏时期壁画的鸟类形象大多出现在装饰图案之中，第285窟就是典型的代表。窟内南北两壁禅室门楣上，全部图案都是以珍禽为中心配合植物的纹样，其中有孔雀、鹦鹉、鸽子、马鸡等动物，象征着祥瑞、和平。画面结构饱满，色彩雅致。孔雀的造型是写实的，它挺胸翘尾，立于莲花花蕾上。孔雀生活在亚洲热带地区，为古代印度人所赞美和崇敬。印度建有以孔雀命名的城池。佛经中有孔雀王的故事，以孔雀代表美丽、高贵和善良、智慧。据《汉书》记载，孔雀最早进入中原是由南越王贡献给

西汉皇室的，当时也称作"孔爵"。

南壁五百强盗成佛故事画画有与主题并不相关的斗鸡场面。两只雄鸡分立于屋脊之上，都低着头，伸着脖子，扇翅、翘尾，怒目相对。在佛本生故事中虽有一则《公鸡本生》，但讲的不是公鸡相斗。斗鸡在印度、东南亚和中国都很流行。中国早在春秋时便有斗鸡的记载，东汉画像砖上刻有中原斗鸡的图景，南朝画家陆探微、顾宝光以及晚些时候的梅行思都以擅画斗鸡图而名闻天下。然而这些名家真迹早已荡然无存，幸而敦煌壁画为我们留下了距今一千四百多年的斗鸡图。此图在敦煌壁画中也是独一无二的。

南坡还画有一只蓝色的雉，身体作流线型，它伸颈长鸣，奋力前奔，即将腾空。背景画了相对处于静态的灌木丛林，以静衬动。在另一方幽静的山林中，一对白鹤比翼齐飞，相映成趣，意境优美。从构图上说，白鹤的动势线是横向延伸的，与树的结构线相交，增加了画面的和谐与美感。

第428窟是北周乃至整个北朝时期最大而又重要的洞窟。在东壁门南侧绘有萨埵太子本生的连环画长卷，内容与北魏第254窟一致。画中王子横卧在饿虎的面前，虎低垂着头，一副有气无力的模样。画匠运用夸张和拟人化的手法，塑造出一只饥饿至极、连吃食的力

气都没有的困虎。萨埵王子的两位哥哥见此情景飞马回宫报信，两匹跑马画得肥硕健壮，四蹄分开，前后伸展。这个动作在中原最早见于汉代画像石，在敦煌壁画中则被作为固定的模式，代代沿袭。为了加强跑马的快速运动感，画匠特意将旁边的树冠画成倒向一边，表现马在狂奔时激起的气浪如风击树，这种夸张给画面增添了戏剧性效果。

第 290 窟的中心塔柱上画有一幅驯马图，马竖耳钩首，抬起前蹄，显出桀骜不驯的样子。在技法上，不用定稿线，起稿后直接敷彩和晕染，受光处和毛色较浅部分，则轻涂淡抹，稍加晕染。特别是马的头部只用一笔赭红勾出鼻线，而将鼻上的白斑空出，笔意简练并带有几分粗犷。

此窟东坡的佛传故事画中，有一幅描写母羊哺乳小羊的小品。画面表现了母羊爱抚的眼神和小羊羔吮吸乳汁的急切的神态，构成了一片宁静而又富有生命力的小空间。母爱是艺术上永恒的主题，佛教艺术也不例外。与此相反，第 296 窟虎猎鹿的小品表现的却是弱肉强食。两只小憩的鹿卧在山坡上，正在享受着瞬间的平静，然而一只猛虎正悄悄逼近。在这千钧一发之际，鹿发现了虎，偷袭者凶狠的目光与静卧者惊恐的目光碰撞到一起，残酷的生存竞争扣人心弦。这是北朝时期动物画中的佳作。

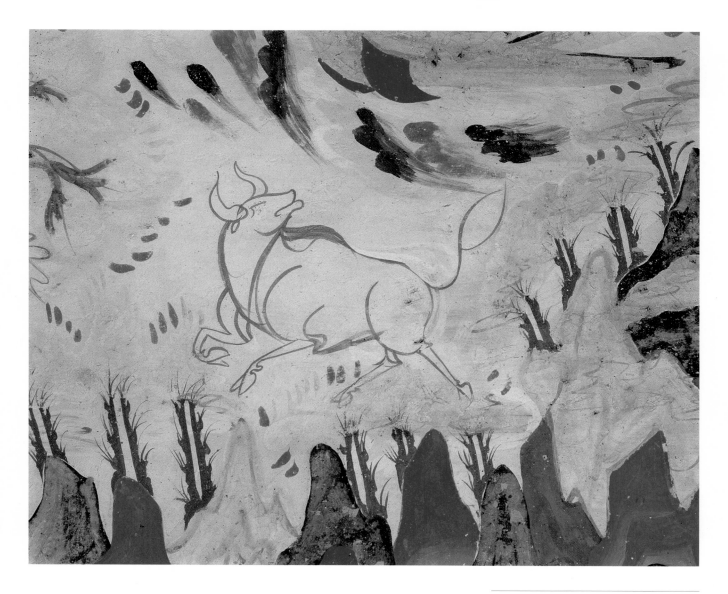

13　受惊的野牛

画中受惊的野牛,边逃边回首。画师仅用
概括简练的速写勾勒出野牛的动态神
情,逼真传神。这充分表现出作者绘画技
巧的娴熟。该图还表明早在南北朝时期,
画师对于野牛结构的认识已经达到较高
的水准。

西魏　莫249　北坡

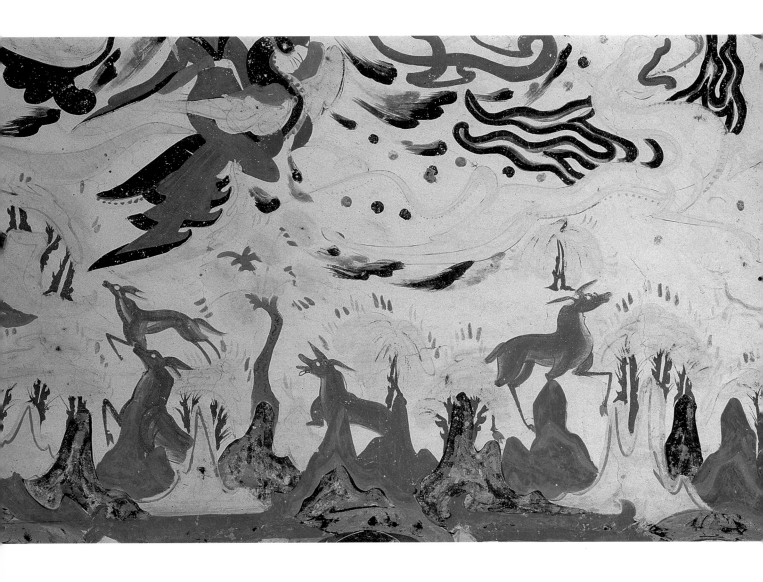

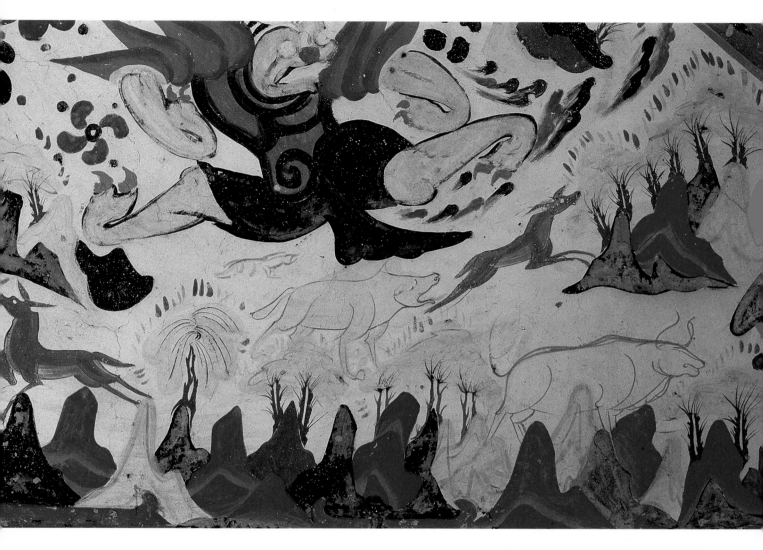

14　山林动物

整个窟顶四坡的内容是表现佛、儒、道关
于天上人间的观念。其上部是表示"天上"
的各种神话人物和神异动物。下端是以自
然界表示"人间",有起伏连绵的山峦,山
林间狼、羊、野牛、狐狸等野生动物出没。
敦煌壁画中,经常采用这种形式,来描绘
场面大而又集中的自然界野生动物的画
面。

西魏　莫249　南坡

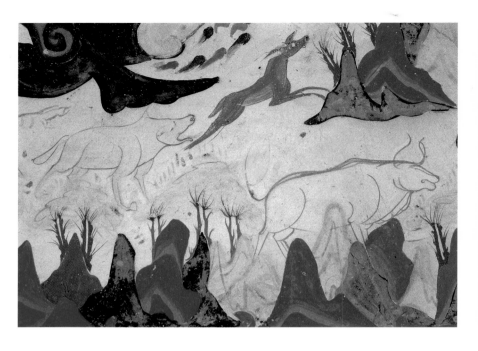

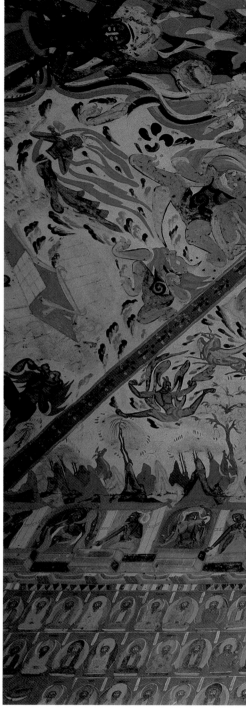

15　伫立的野牛

这头处于静态的野牛，与受惊的野牛遥
相呼应。画当出自一人之手。牛的脊背、
头部及颈下的轮廓线，都反复修订过几
次，甚至连眼睛都未描画出来。整个画稿
效果犹如一幅现代动物画的速写。牛身
后画有一只嚎叫的狼。

西魏　莫249　南坡

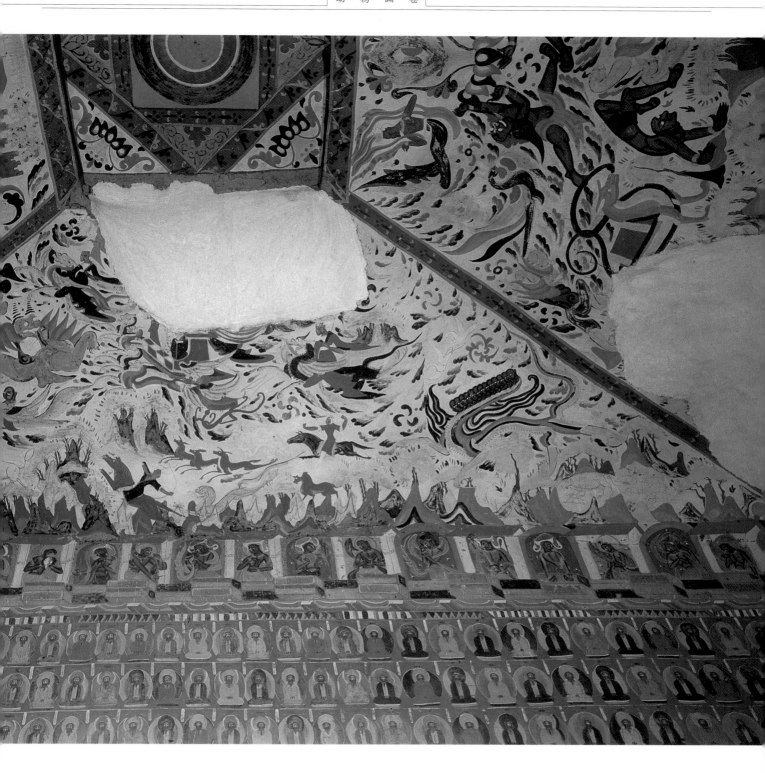

16　山林动物

在表示"人间"的山林中,有野牛、野猪、
虎、黄羊、鹿、马等,画面生动传神,特别是
猎黄羊和猎猛虎的场面,动感更加强烈。
这是敦煌早期动物画的杰出代表。

西魏　莫249　北坡

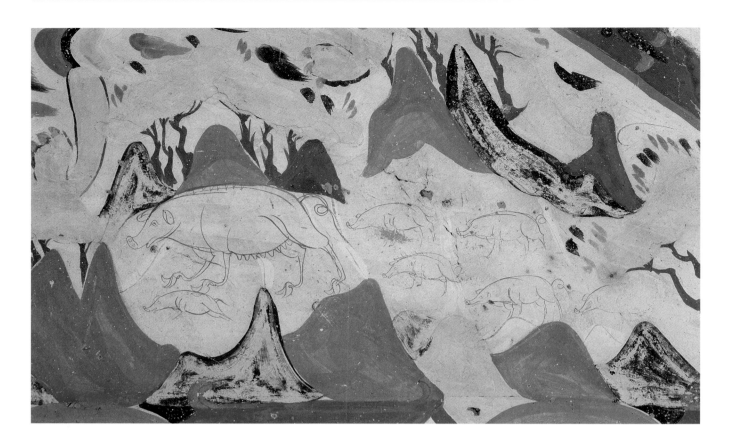

17 野猪群

这幅图以白描手法,准确地抓住野猪群的
形体特征,母猪腹下一排下垂的乳头和蹄
子,笔虽简练但却细致入微,猪仔的蹄子
则全都省略不画,让人觉得它们的小蹄子
或隐没在草地中,或模糊于尘土里。

西魏　莫249　北坡

18 奔虎

画面上,狩猎者追至猛虎前方反身拉弓射
虎,画师从中捕捉到最刺激、最紧张、最精
采的瞬间。这种构图源自汉代画式。

西魏　莫249　北坡

19 狼

山林中画一只狼正在觅食。画家勾勒出轮
廓线后,直接以石绿色平涂画出,用色颇
为夸张,似未再描定稿线,这颇似一幅没
骨画。因画笔中的颜料与水分略有浓淡深
浅,笔触天然留下晕染之状。

西魏　莫249　南坡

动 物 画 卷

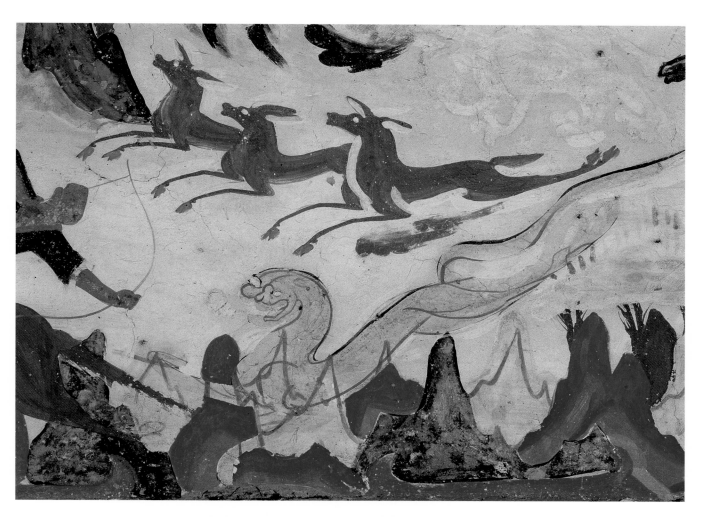

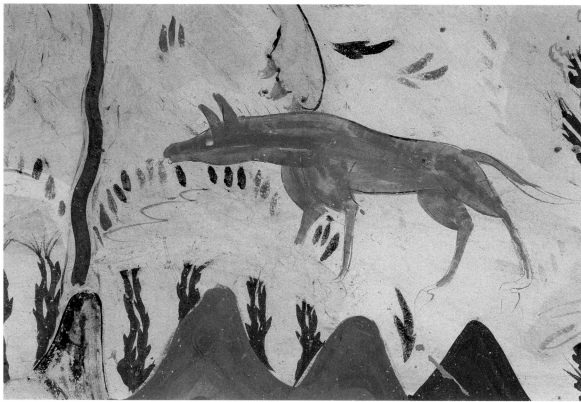

037

20　山林动物

在连绵起伏长满树木的山中，有四座禅
室。野猪、鹿、虎、牦牛、羊等，有的卧在禅
室前与禅僧为伴；有的在觅食；有的却正
被猎人捕杀。这种禅僧与狩猎图像组合在
一起的壁画，意在表现佛教禅戒的"不律
仪变相"，是劝告修行者不要像猎人那样
破杀戒。

西魏　莫 285　东坡下段

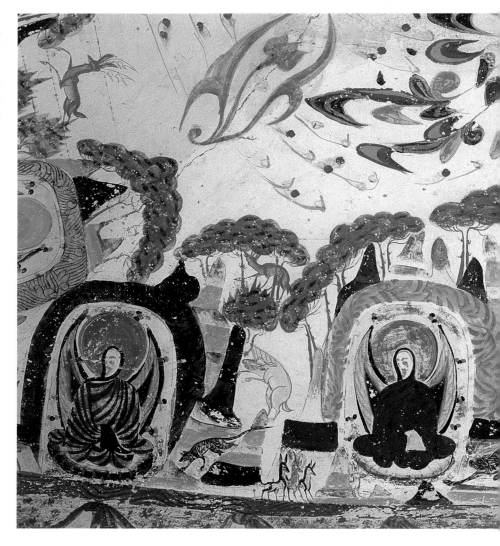

21　偷袭中的虎

这只虎的绘画风格比较粗放，然而对偷袭
时老虎的动态和神情的刻画却很成功。

西魏　莫 285　东坡下段

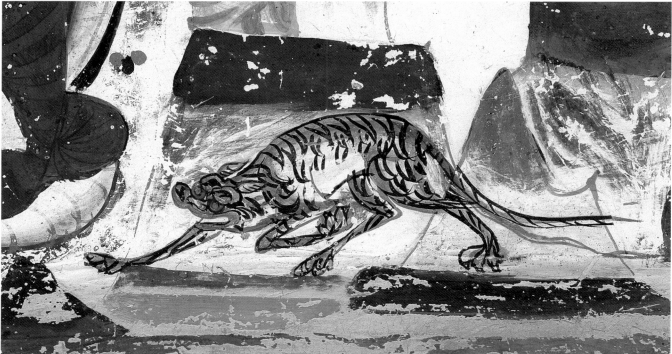

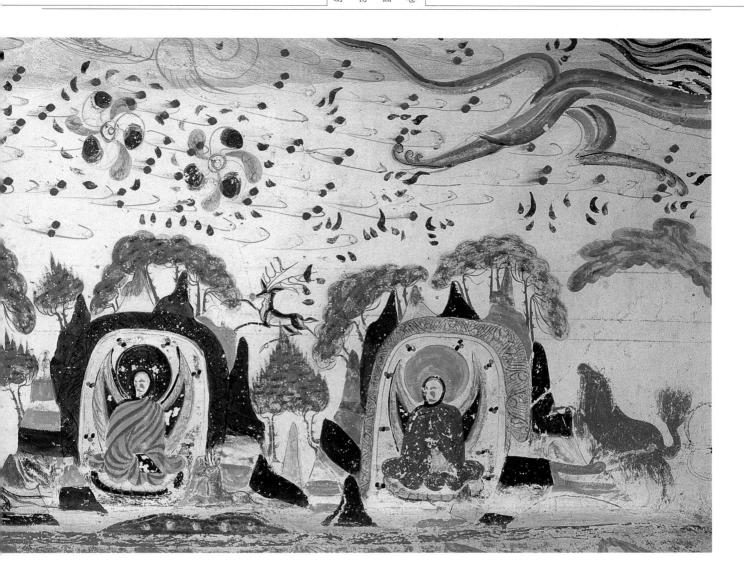

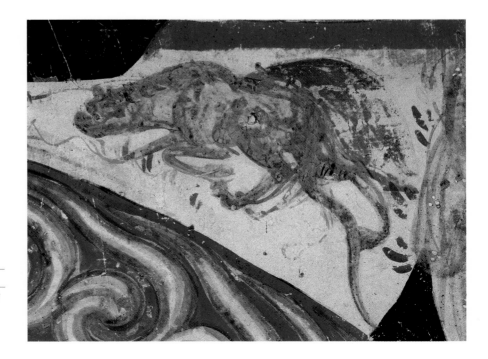

22 伏行虎

这只虎画于禅房外门楣图案上端。虎的
皮毛颜色都是写实的,姿态颇传神。

西魏 莫285 南壁

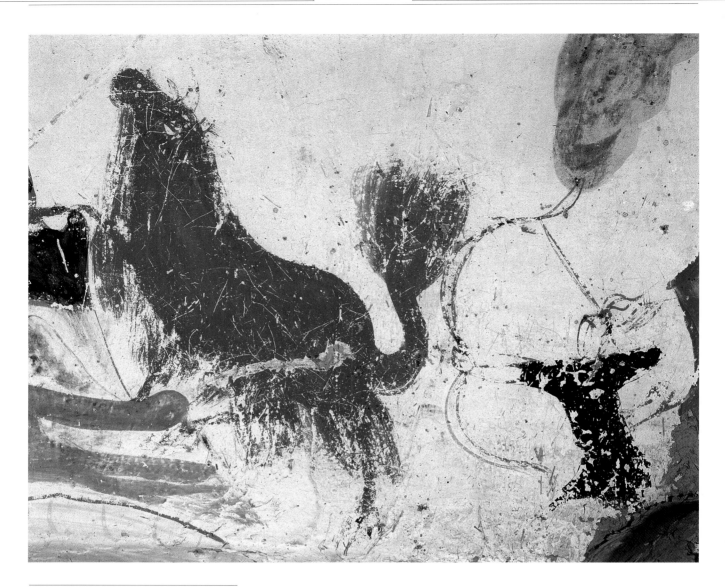

23　射猎牦牛

此图描写一只巨大的牦牛被猎人追射,无
处逃生,竭力往山上攀登的场景。从保存
现状看,其画法可能是勾好轮廓之后,直
接以浓重的土红色平涂而成,最后不再勾
出定稿线,颇似没骨画法。

西魏　莫285　东坡下段

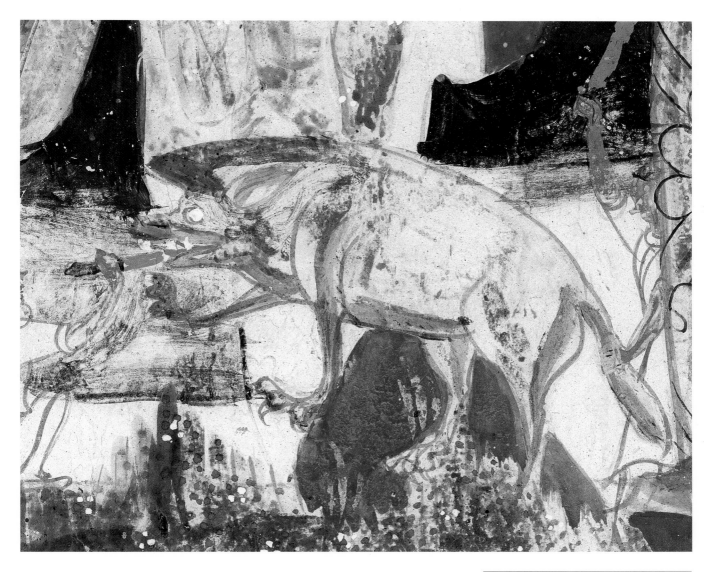

24　野猪

在禅僧修禅的山林中，画着一头公野猪，它尖嘴、细腿而身体肥硕，项上鬃毛高竖并前披，造型生动。

西魏　莫285　南坡

25　鹿与猴　　　　见下页▶

窟西坡中央，画着手擎日月，足蹈大海的阿修罗王。在他脚下的大海边，有一只鹿正在饮水；在稍远的海边，又有一只猴，动作颇为滑稽。这两只动物在佛教文化中代表着善良和智慧。而后来在中国的世俗文化中则演变成"百禄封侯"的吉祥语。

西魏　莫249　西坡

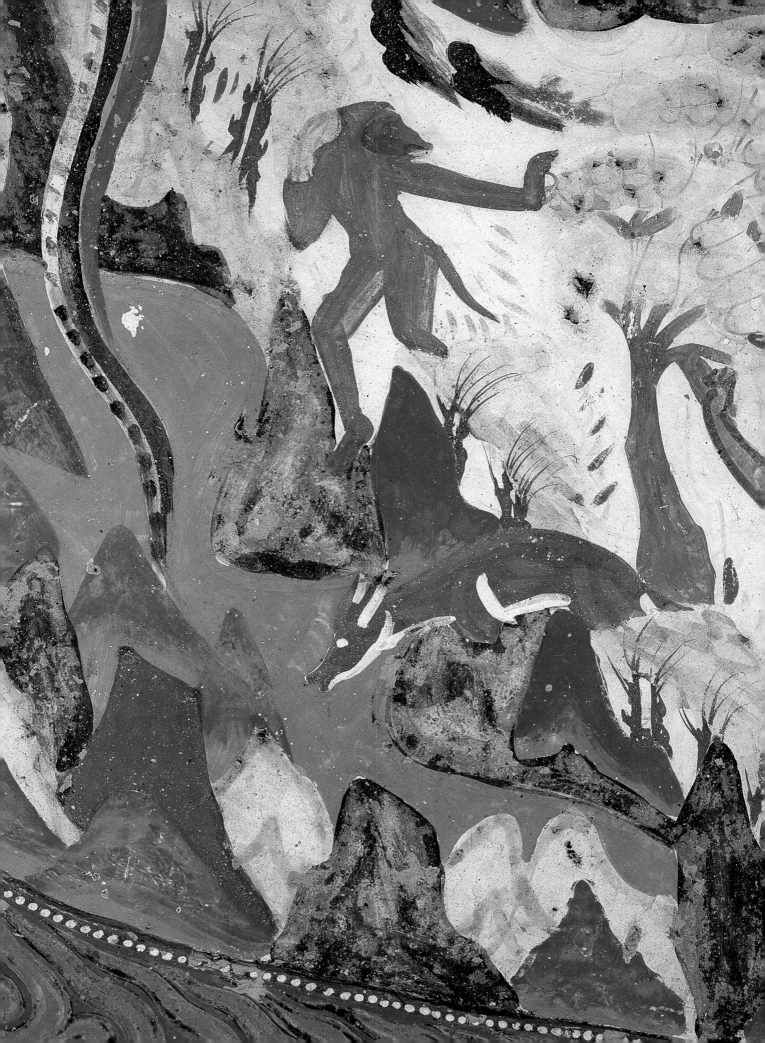

26　仰望开明神灵的猴

山林中一只猕猴蹲坐树上，仰望巨大的开明神灵，其动作真实而有趣。它的面部呈灰色，通身敷赭红色。

西魏　莫249　东坡

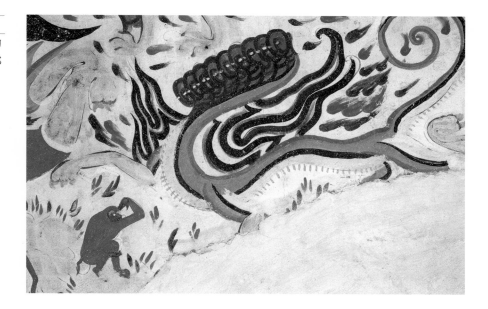

27　狒狒与玄鸟

站在山石上的狒狒向远处瞭望，在它的上方，虚空之中一只玄鸟在飞。山中一只鹿也举首张望着天空中的动静。它们都从不同视角共同注视着须弥山上的美妙奇景。

西魏　莫249　西坡

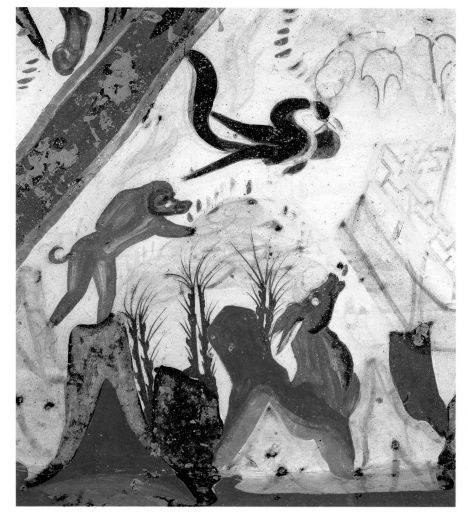

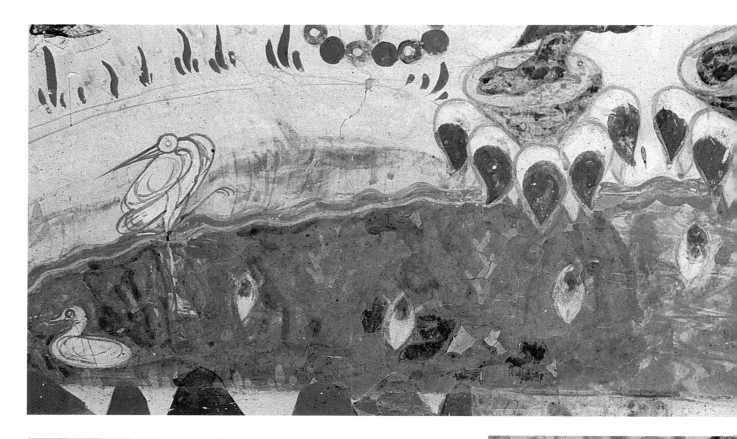

28 饮驴图

这是五百强盗成佛故事画中的小品。莲
池中伸出枝枝花蕾，小鸭在池中闲游，鹭
鸶独立于水中，正在梳理羽毛。池边一头
毛驴前腿跪下，伸长脖子正在饮水。作者
用比喻手法衬托出强盗皈依佛法时的祥
和气氛。

西魏　莫285　南壁

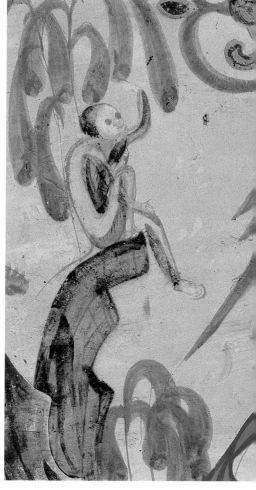

29 山巅猕猴

在修禅图的山林中，画了两只猕猴，分处
莲花和摩尼宝珠两侧，南侧的猕猴坐在高
峰之巅，眼望着远处在地上行走的猕猴，
举着前肢，似乎在打招呼。

西魏　莫285　西坡下部

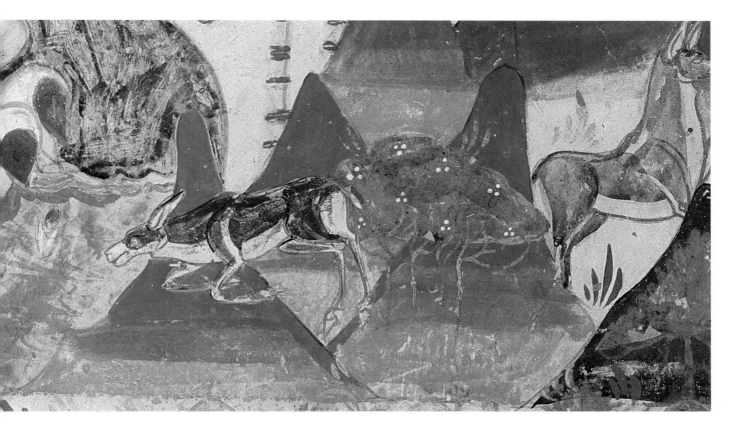

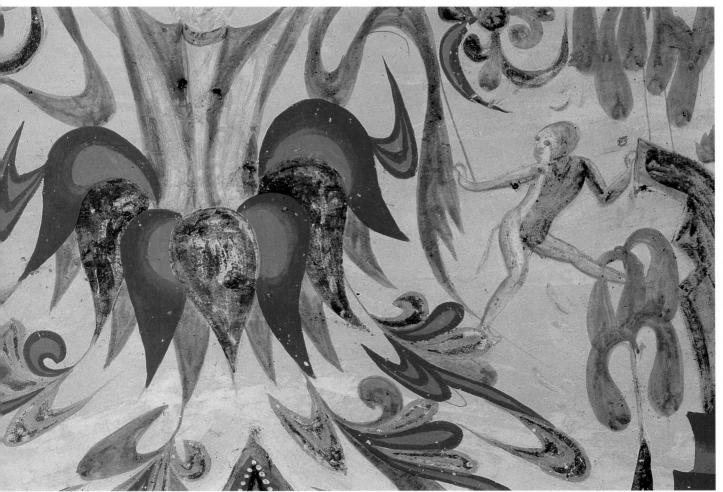

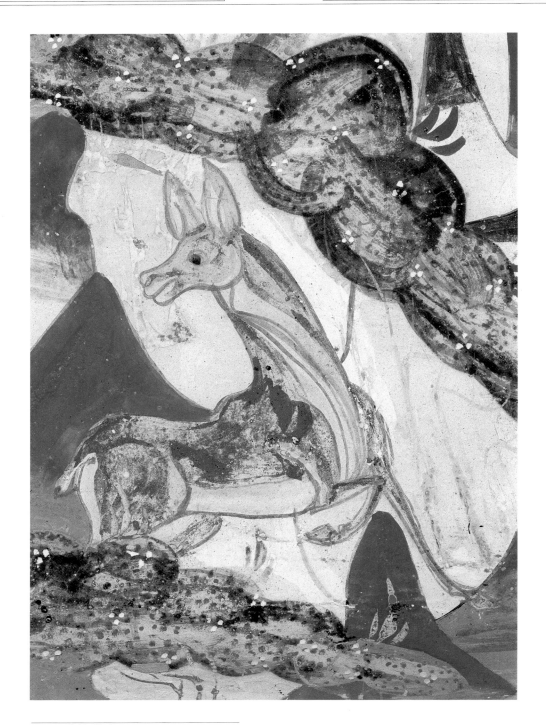

30　受惊的鹿

这是画在修禅图中的一幅小品。鹿受到
惊吓,身体动势和神态都显出紧张、警惕
的神情。

西魏　莫285　南坡

31　被缚的驴

这是修禅图的细部,被绳索缚住腿的驴正
在悲鸣挣扎,动态及敷色都是写实的。这
是敦煌早期壁画中表现驴的罕见佳作。

西魏　莫285　南坡下段

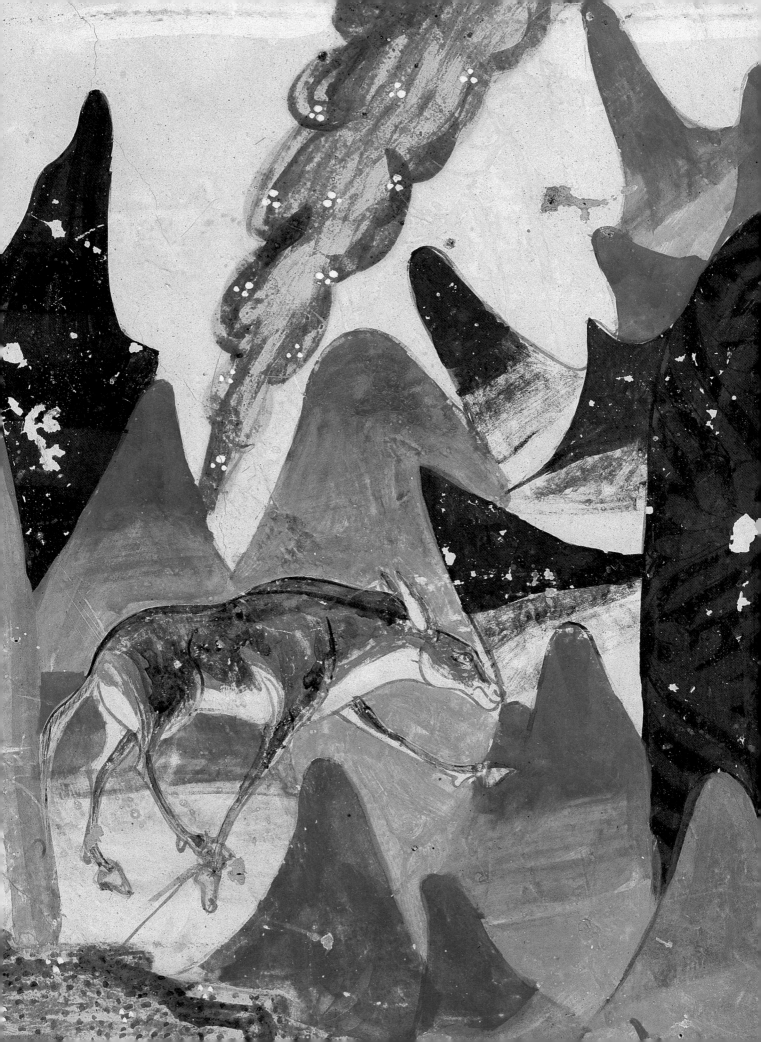

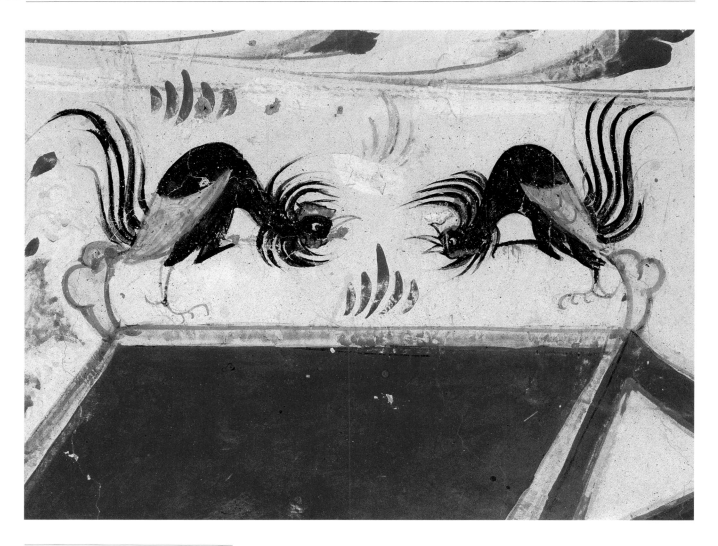

32 斗鸡图

这幅斗鸡图画在五百强盗成佛故事画屋
顶上，与故事内容无直接联系，只是为烘
托强盗与军队争斗的气氛。这是敦煌壁画
中唯一一幅斗鸡图。在稍早的嘉峪关晋墓
壁画中也曾出现过斗鸡图。

西魏 莫285

33 飞鹤

这两只比翼齐飞的白鹤，绘于窟顶，是一
幅用赭色线起稿而未施丹青的白描。天
空中莲花、忍冬、流云、流星等或流动，或
旋转，增添了画面的动感。整个窟顶除了
飞鹤之外，无不敷彩，可能画家有意利用
白色的底子来表现白鹤所致。

西魏 莫285 东坡

34 飞窜的雉

画面表现了山林中精采的一刹那：蓝色
的雉在灌木丛中飞窜，两腿疾奔，头与尾
伸展成"一"字形，这样的画面在敦煌是
独一无二的。

西魏 莫285

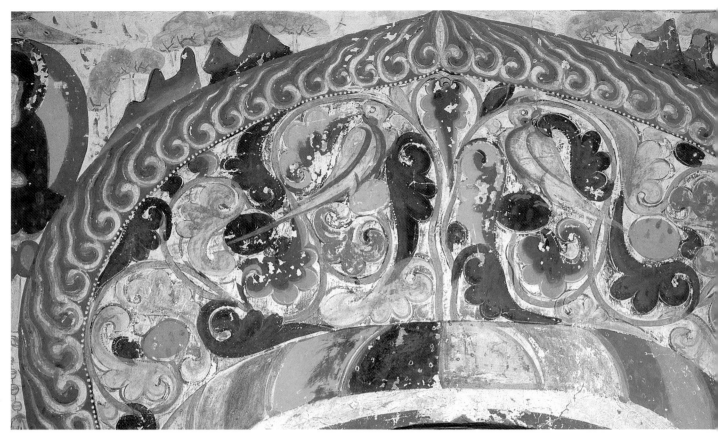

35 鹦鹉纹

由鹦鹉和忍冬纹样组成的门楣图案中，
两只鹦鹉立于花蕾之上，红嘴红爪，浅蓝
色羽毛。在"鹦鹉本生故事"中，鹦鹉是知
恩图报的仁禽。

西魏　莫285　北壁

36　青鸟纹

在青鸟与莲花、忍冬纹组成的门楣图案中，东侧的青鸟头顶上有羽冠，西侧的却没有，表明它们是雄雌一对。它们通身的羽毛除翅膀为赤色外，都是青绿色调。

西魏　莫285　北壁

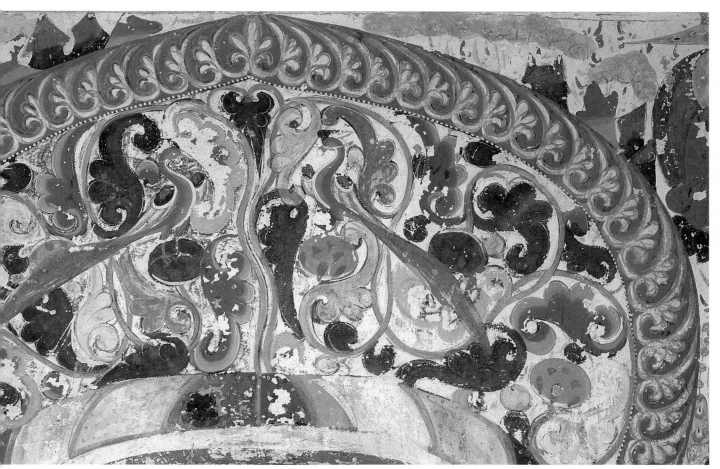

37　双鸽纹

这是绘在望板图案中的一对鸽子,鸽子立在中央上部一朵盛开的莲花上，羽毛以绿、青二色晕染,产生宝石蓝的效果,色感相当柔和、优美。

西魏　莫288　西坡

38　马鸡纹

这是画于望板图案中的马鸡纹饰。马鸡站在盛开的莲花上,衔着忍冬草。画师用石青与石绿晕染来表现羽毛的颜色,既漂亮,又真实。

西魏　莫288　西坡

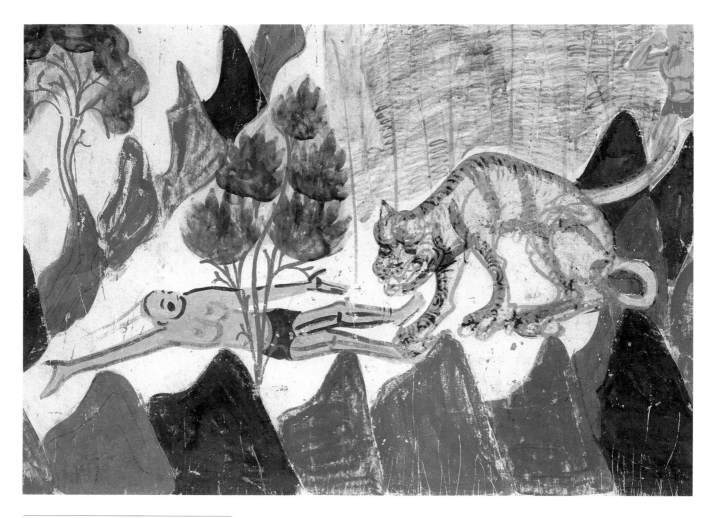

39 愁虎

萨埵太子本生故事画中所刻画的老虎饥
饿至极,面对舍身饲虎的王子,连吃的力
气都没有,因而满面愁容。

北周 莫428 东壁南侧

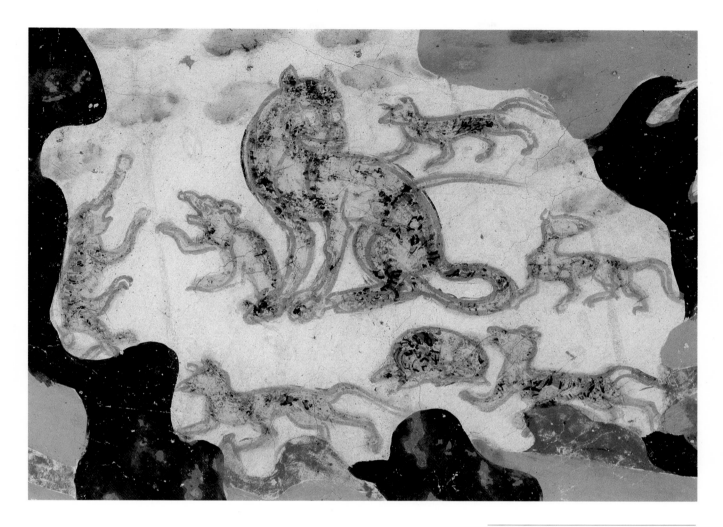

40　群虎

萨埵太子本生故事画中,雌虎关注着自己
的七只幼虎。而幼虎有的伏地,有的在踱
步,有的相互吵闹戏耍,各尽其态。

北周　莫301

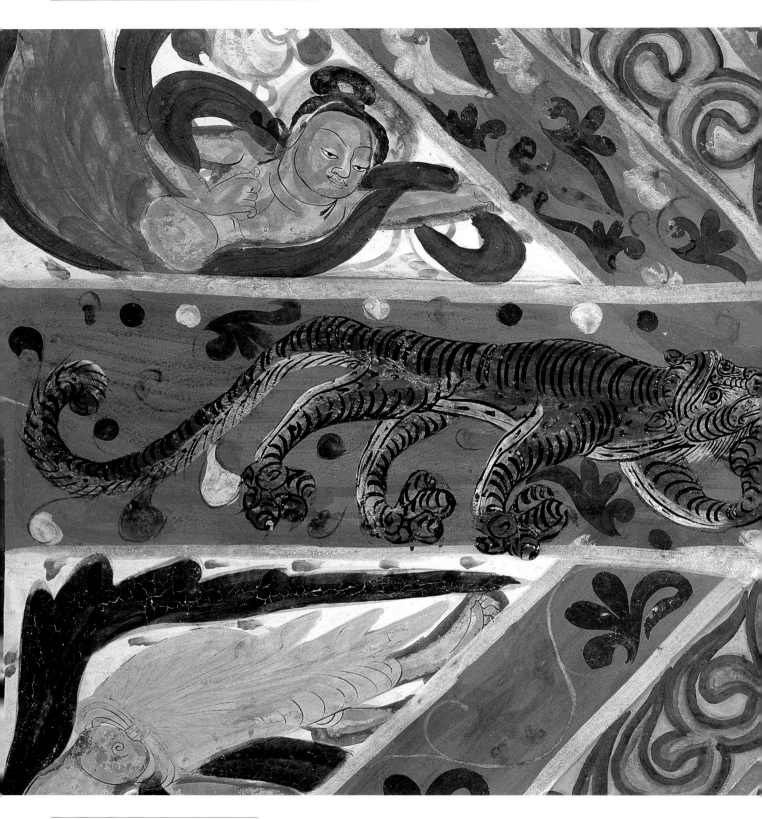

41 虎纹

将虎纹画在窟顶的平棋图案上，是敦煌
壁画中仅有的一个孤例。其造型风格使
我们联想到汉晋时期一些线刻石雕上的
虎纹线画。

北周　莫428

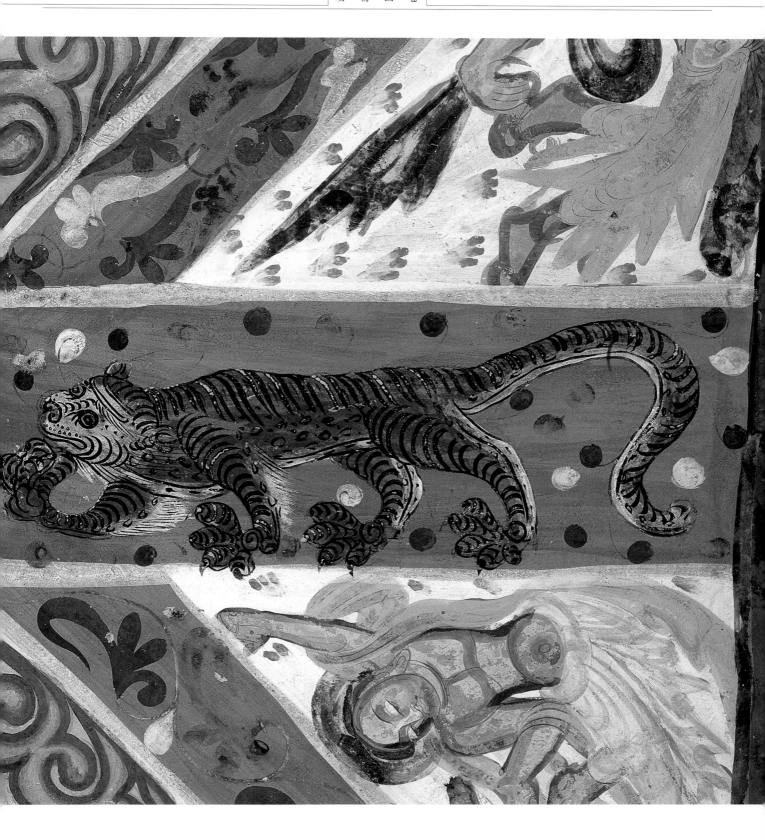

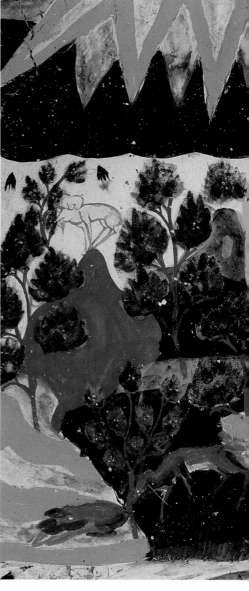

42 虎与鹿

这是五百强盗成佛故事画中的山林细部，
虎没有敷彩，保留着赭红色起稿线。两条
弧线勾画出虎的额头，弧线上端画着两只
小耳朵，弧线的下端画着鼓圆的眼睛，下
面再用弧线勾出鼻子与嘴。几条线干净利
落地刻画出虎的头部。虎的炯炯目光与鹿
的机警眼光相接，构成了紧张的气氛。

北周　莫296　南壁

43 跟踪鹿的虎

这是摩诃萨埵太子本生故事画中的背景
画。萨埵王子三兄弟骑马外出郊游，在途
中练习弓箭，山峦那边一只虎正在跟踪
两只鹿。虎全为赭红线白描，口中还吐出
烟气，显然是夸张手法。

北周　莫428　东壁南侧

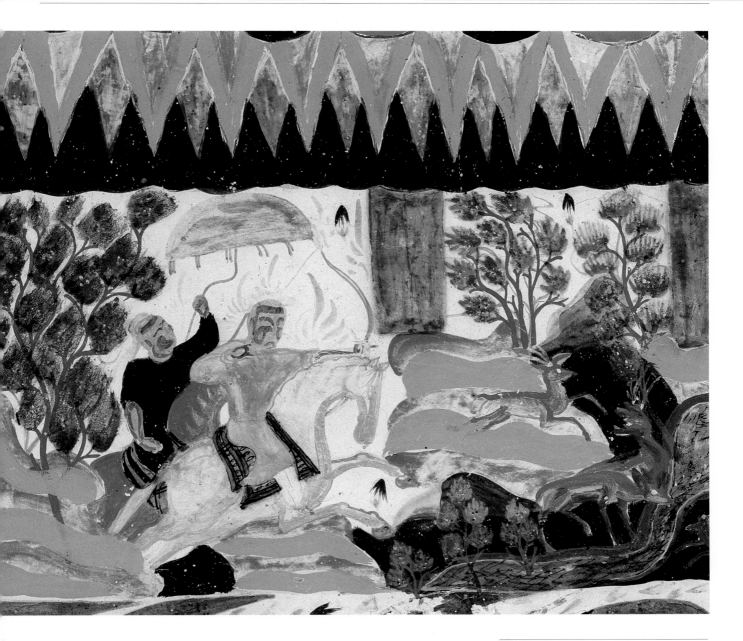

44　游猎图

这是睒子本生故事画中国王出游射猎的
场面。左上角一只野羊四条腿并立于山
尖上，夸张中显示出真实，趣味横生。

北周　莫299　北坡

45 射猎图

在睒子本生故事画的国王游猎的画面里，人物、景物均着色，唯动物为赭线素描，别具特色。

北周　莫301　北坡

46 调驯中的马

这是供养人画像中的一匹被马夫调教的马，其头小嘴阔，颈、股丰硕，细腿大蹄，是当时人喜爱的西域骏马形象。

北周　莫290　中心柱西面

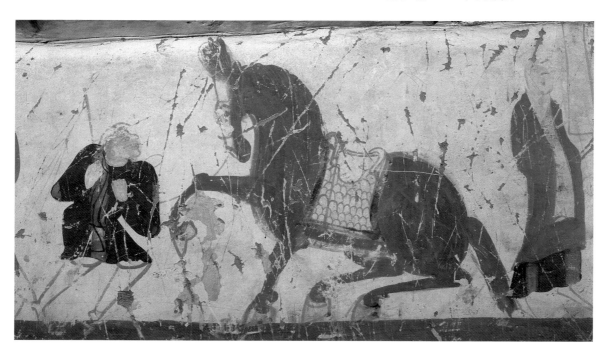

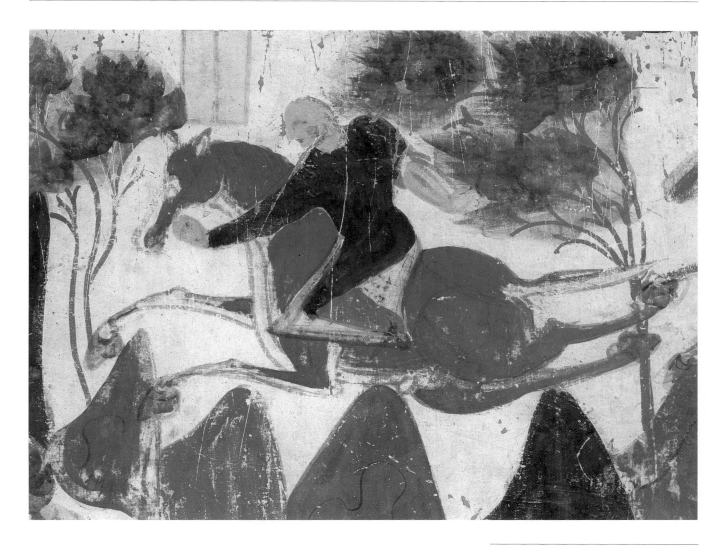

47　飞驰的马

这是两位兄长见萨埵王子舍身饲虎，急忙策马回宫报信的情景。马的形象是嘴细长，头部和臀部丰硕，瘦踠大蹄。画法是用赭红线勾出轮廓后，用颜色在轮廓线内平涂，但有意留出一些底色，不再勾勒定稿线。这匹青灰色的马，后腿根部弧形线条延伸到臀部的中央，意在表现后腿骨的结构。

北周　莫428　东壁

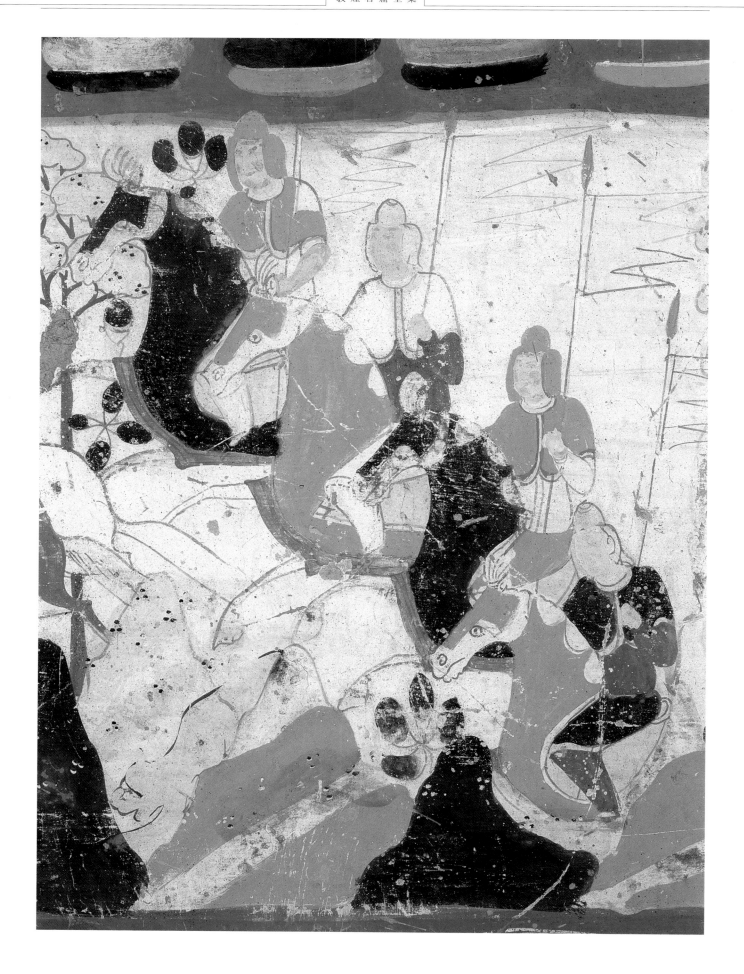

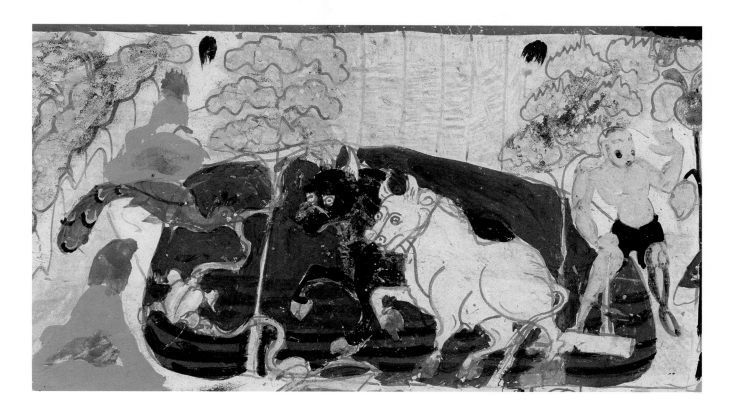

49　耕牛、孔雀、蛤蟆和蛇

这是《善事太子入海品》故事画的一个情节：善事太子骑马出游，看到农民耕地翻出昆虫，被蛤蟆吃掉，蛤蟆又被蛇吃掉，而蛇又被孔雀啄食。善事太子由此悟出了人和各种动物为了各自生存而相互残杀，遂心生施舍之志。

北周　莫296

48　铠马

此为官兵所骑的装备铠甲的马。它与第285窟西魏"五百强盗成佛缘"故事画中的铠马，是迄今所见时代最早的古代具装铠马的形象资料。

北周　莫296　南壁下段

50　哺乳的羊

这是佛传故事画的一个细部。大角绵羊正安详地站着，让羊羔吃奶。画风非常简朴。

北周　莫290　东坡

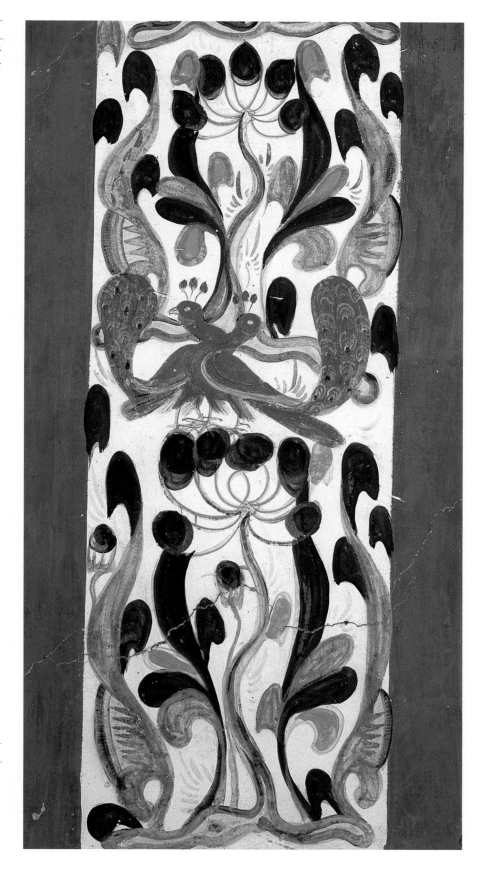

51　孔雀纹

这是由孔雀、莲花、忍冬草及摩尼宝珠组成的望板图案。两只雄性孔雀并立在一朵莲花上，身体相向而头部相背，尾羽向上方翘起。

北周　莫428　人字坡西坡南

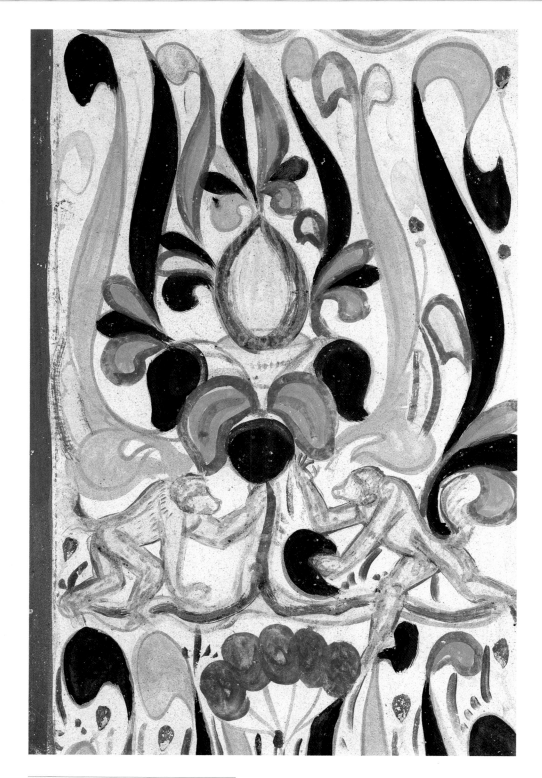

52 双猴纹

望板图案中的两只猴在一枝有摩尼宝珠
的莲花旁行走游戏。猴子的面部刻画生
动。

北周 莫428

第二章

中期:写实与理想

隋、唐(公元 581—907 年)

　　隋唐两代,是中国文化的黄金时代。在中原文化与西域文化交流的
推动下,地处丝路总汇的敦煌步入了佛教艺术的鼎盛时期,此期的敦煌
石窟动物画也日臻成熟和完美,画风既追求写实又富于传神。

　　此期敦煌动物画尽管也受到外来因素的影响,但主要还是受长安画
坛审美时尚的影响。在隋唐绘画史上,以动物画著称的中原名家史不绝
书。杨子华的鞍马,展子虔的车马,陈闳、曹霸和韩幹的马,韩滉和戴嵩的
牛,薛稷的鹤,边鸾的孔雀,刁光胤的花鸟,都独步一时,精妙绝伦。以人
物画著称的名家也大多兼擅动物画,例如张萱的《虢国夫人游春图》中,
雕鞍肥马画得气度雍容。唐初流寓长安的西域康国画家康萨陀,擅画异
兽奇禽。于阗画家尉迟乙僧还把从印度传入的凹凸画法带到长安。可惜
这些名家的真迹大多散佚不传,仅留下韩幹的《照夜白图》、《牧马图》和
韩滉的《五牛图》等寥寥几幅。而此期敦煌壁画中保存至今的大量动物画
原作,有许多精品不在名家之下,足以弥补历史的缺憾。

　　唐代绘画同时具有世俗化和理想化的双重趋势,主张师法自然而又
强调主观意识,因而这一时期的敦煌动物画,无论是现实动物,还是神瑞
动物的形象,都濡染了活泼而华贵的大唐风尚。当时大量描绘理想天国
的经变画,也为各类动物的登场提供了广阔的空间。伴随着西方净土世
界的悠扬仙乐和缤纷花雨,多少鲜活的珍禽异兽在敦煌画匠的彩笔下诞
生。

第一节　隋代动物画

隋代（公元581—618年）不过三十七年，然而在佛教艺术史上，却是承前启后的关键时期。敦煌动物画开始在风格上明显转变，从早期的浪漫、夸张向唐代的写实、传神过渡。这一时期，敦煌绘有动物画的主要洞窟有第296、301、303、390、420窟，所绘主要为马、骆驼、驴、牛，以及多种鸟类，均为经变画的一部分。

隋代马的造型部分已经出现写实的倾向，头、颈、躯干、四肢都画得稍长，颇有高头大马的神气，但有些则仍沿袭前朝样式。北周末隋初营造的第301窟萨埵太子本生故事画中的马，造型特点是头部瘦长，腹部扁平。这并非有意表现马的饥饿形态，而是符合当时画马的一种范式。图中描写了三位王子出游的情景，他们的马匹正在休息，两匹在泉边饮水，一匹在吃草。

第303窟画在供养人画像中的两匹马，造型明显承袭北朝，均小耳、尖嘴、圆胸、丰臀。一匹白马，一匹黑马（此黑色可能是一种调和红色变色所致），都弯颈钩首，体形劲健优美，一看便知是两匹驯养得很好的骏马。在技法上，是用赭红线起稿，后敷彩涂染，留出表现重要形体结构的受光部分，以强调其体积感。敷彩完成之后不再描定型线，而是直接利用起稿线定型。这是隋代初期的画马佳作。

以上两幅画马的作品，其一为佛本生故事，其二属现实生活，尽管绘画意图有区别，但却共同反映出"喙尖而腹细"的早期画马遗风，而同时又可看出当时画马的审美标准已经有所变化。这种转变与人物画由北朝后期"秀骨清像"向唐代的"以肥为美"的转变是同步的。

隋代有的动物造型有明显的装饰色彩，但是其构图概念与汉代或北魏相比，却有很大变化，变得繁密而随意。第420窟法华经变中观音普门品部分很具代表性，整幅画密密麻麻，画面上出现一支整装待发的驼队，排成一列，都显得精神饱满，高昂着头，踏动轻快的步履。画法上则十分洒脱，用深浅两种颜色晕染，现存状况已看不见定稿线，故而形成一种只见轮廓和动态的特殊效果。

第390窟供养人画像中有一幅用白描手法所画的拉车的牛。赶车人高举鞭子催赶，而这头性子颇烈的牛则扬头、瞪眼、张嘴、鼓鼻，带有几分不服驾驭的神情，画面上表现得入微传神。用线比较粗劲而简练，几乎未施色彩，全靠线描塑造形象。

第420窟西坡的法华经变中，有一幅众鸟听经的小品。这是敦煌动物画中集中描写飞禽的珍品，也是一幅壁画中罕见的时代较早的花鸟画。其中可以识

别的有孔雀、马鸡、鹦鹉、雁、鹊、雉，以
及传说中的瑞鸟等；水中还有成双成对
的鸭子等水禽。它们静立佛前，真诚地
听佛说法，也有的正从远处飞来。同窟
的维摩诘经变中，流泉莲池环绕在文殊

菩萨所居的堂前，莲池里成双成对的水
禽和穿梭的鱼儿，在碧水红莲间自由自
在地觅食游戏，给我们带来几许江南水
乡的风情。

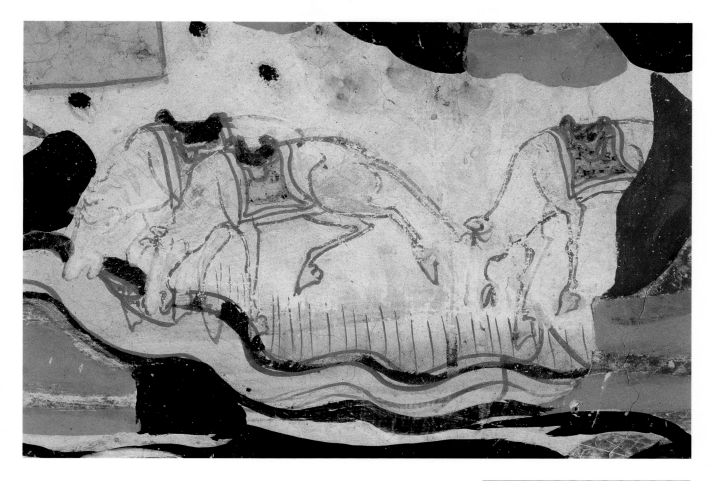

53　休憩中的马

在"萨埵太子本生"故事画的长卷式连环
故事图中,绘有三位王子于山中林间休憩
的情节,他们的三匹坐骑也在抓紧时间饮
水、吃草。马的造型略带写实风格,马背
上画有鞍具。除鞍具稍涂浅色外,基本是
赭红线白描,用线法与北朝相近。

隋　莫301

54 供养马

画面上供养人正在礼佛,马夫则牵马守候
一旁。画风明显承袭北朝,马头长而嘴尖,
小耳圆腹,身披长长的障泥。

隋 莫303 东壁北侧

55 白描牛

此为供养人画像中的拉车牛,这是仅仅以
赭红线勾勒出的白描图。用笔颇见功力,
相当简练。

隋末 莫390

56 出行的马

画面描写"萨埵太子本生"故事中,三位
王子告别父母到郊外游猎的场面。王子
所骑的马造型匀称俊健,其颜色是在随
类敷彩的基础上加以夸张、强调的,是隋
代画马的典型之作。

隋 莫419 人字坡

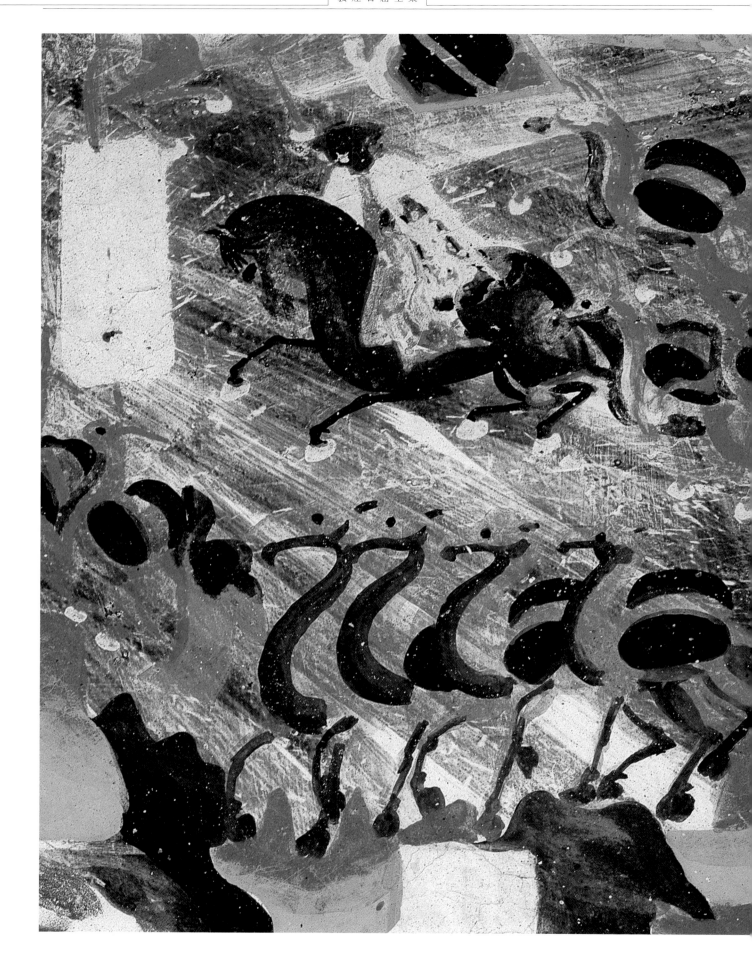

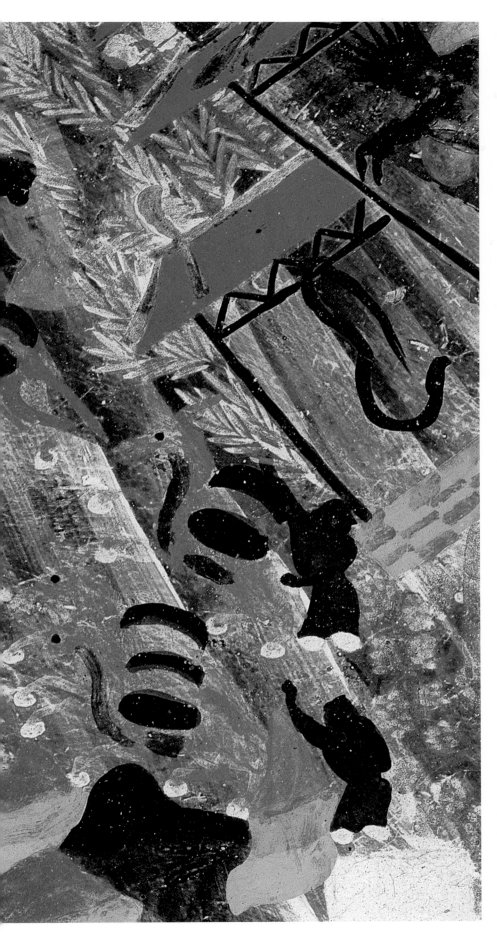

57　驼队

这是敦煌壁画中最早的法华经变《观世音菩萨普门品》的局部，描写观音菩萨能够拯救各种苦难。这组整装待发的骆驼，运笔流畅，颇似速写的没骨画。

隋　莫420

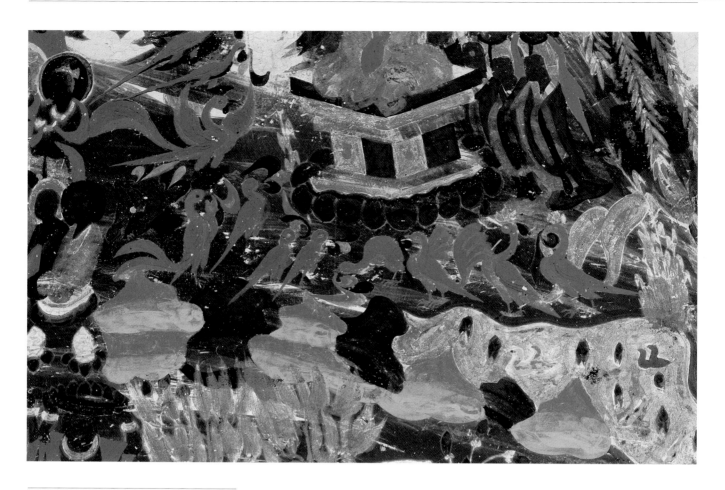

58 群鸟听法

画面描写释迦牟尼说《法华经》时，各种禽
鸟前来围绕释迦听法。这些禽鸟都流露出
对佛法崇敬的情态。

隋 莫420

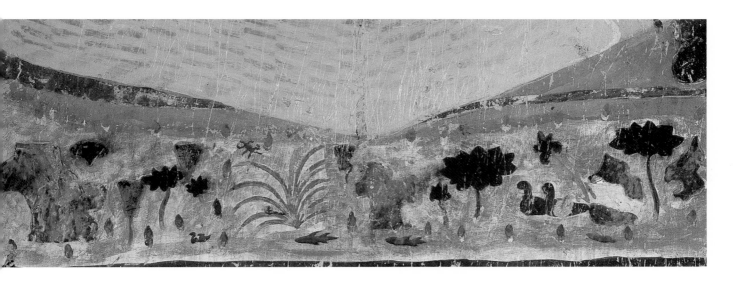

59　鱼和鸭子

此为维摩诘经变中画在殿堂外的莲池小
景:清澈的池水中,鱼儿自在地游动,成双
成对的鸭子在池中戏水。画家把该经变
描画成具有江南水乡特色的一方净土,恬
静而优美。给严肃庄重的辩论佛法的紧
张气氛加进一些轻松的情调,使画面增添
了诗意。

隋　莫420　西龛

60　载人的大象和泽中小鱼

此为流水长者子救鱼故事画的局部,表现
长者借二十头大象向涸泽注水救活了鱼,
然后又以大象运来鱼食的情景。画中运
用写意手法,一尾鱼用一笔画成,颇为生
动。

隋　莫417　人字坡西坡

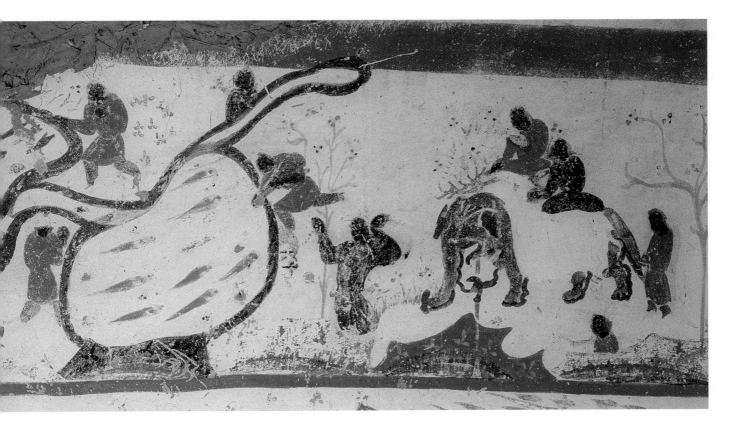

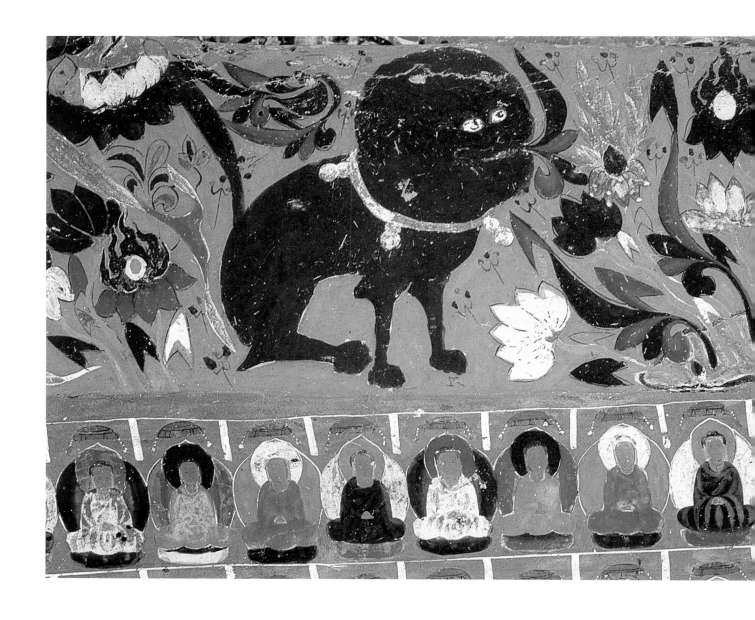

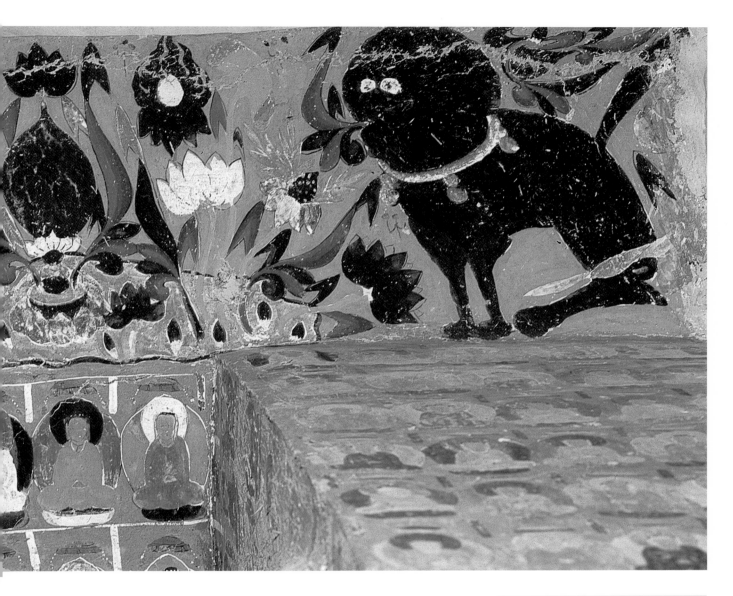

61 对狮图

在宝池中生出的莲花、摩尼宝珠两侧，一
对雄狮口衔忍冬草相对而蹲坐守护着。蓬
松的鬣毛颇有质感，造型有装饰意趣。

隋 莫427

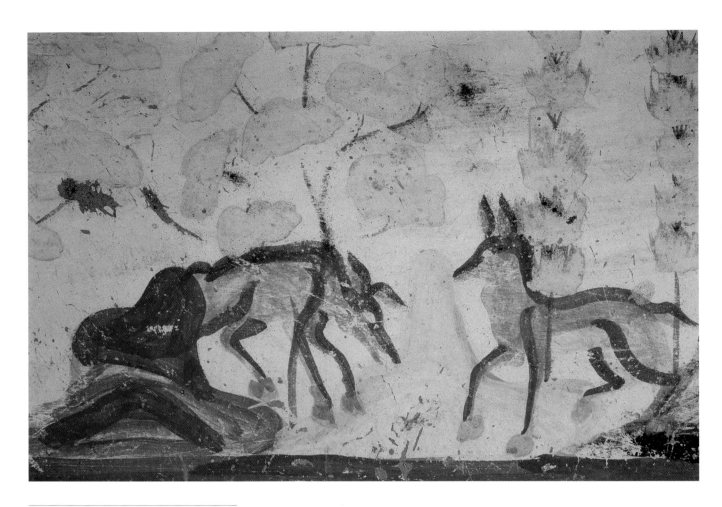

62 双鹿

在两座小山包之间, 在稀疏的树林中, 有
两只鹿, 一只正在低头吃草, 另一只匆匆
赶来为伴。现存壁面全不见有线条, 仅以
赭红色大笔触地描画出鹿的外形, 给人
以生动之感。

隋　莫303　南壁西侧

第二节　唐代前期动物画

　　唐代前期（公元618—786年）指吐蕃占据敦煌之前的时期，约当中原的初、盛唐时期。这是敦煌石窟动物画的成熟期，也是继西魏、北周之后的第二个辉煌期。唐代经变画大多贴近现实生活，有些画面本身即是现实生活的写照。因此，动物的塑造也就向着写实、具体的轨迹发展，其中有些近似后来中原称作"没骨画"的作品，显得格外清新，对以后的动物画产生深远而巨大的影响。

　　这一时期动物画的重点洞窟有第431、323、332、45、148窟。唐代所绘动物以体魄健美的马最具大唐盛世的风范。唐人画马注重写实，画家韩幹曾对唐玄宗说："内厩之马皆臣之师也。"张彦远《历代名画记》中总结唐代以前的画迹说："古之马喙尖而腹细。"唐马造型则以丰肥为美，而唐马的造型，同唐代雄厚的国力和昂扬的精神表里相应。

　　在第431窟供养人画像中，有一幅马夫与马的小品。画一困倦的马夫交脚抱膝埋头坐在地上打盹，手牵着三匹马，马的形象使我们自然地联想起长安皇室壁画墓中画的骏马。长安与敦煌相距数千公里之遥，马的造型风格和审美旨趣却如此相似，可见在强盛的大唐帝国，中原地区的文化艺术对敦煌的巨大影响。此图是一幅唐代社会现实生活的写照，一边是瘦小而困倦的马夫，一边是由他调养得膘肥体壮、神气十足的骏马。画匠心里交织着对马夫的同情和对骏马的赞美。

　　在上图的一侧，另有一幅遛马图。描写一前一后两位马夫侍候着主人乘用的两匹骏马，缓缓地遛着步子。马的鞍子未卸，辔头未解，随时准备听候主人使唤。这两幅画是敦煌唐代初期画马的典型之作。

　　绘于第323窟的张骞使西域图，表现的是西汉时期张骞率领使团向送行的汉武帝告别的场面。画中的三匹马由近及远参差排列，其中两匹枣红马，一匹瓦青花斑马，造型很丰满，唐马特征较为鲜明。汉武帝所乘的马，由于侍从紧拉缰绳而钩头静立，这种典型的姿态在洛阳出土的唐三彩中时有所见。其比例之准确，造型之优美，可与任何一幅现存的唐代绘画媲美。马匹作了深浅色晕染，体积感较强。由于线描脱落甚多，现存画面宛若没骨画。

　　而第332窟有骑兵战斗的宏大场面。其画的是涅槃经变的八王争舍利，画面中有近二十匹战马。一匹匹训练有素而又雄健的战马往复奔驰，造成强烈的动感。跑马均作四腿前后平伸的跨跃式，而立马则作一条前腿屈举的"刨蹄式"，好像要急于奔跑参战。图中马的骨骼特征和表现技巧，与同时期中原地区

十分相似，即使与陕西乾县李贤墓等皇族墓室壁画相比较，也毫不逊色。

在敦煌壁画中，绝大多数表现牛的作品都将头部作正侧面视角构图，这样容易表现其结构特点。第431窟供养人画像中画有一头卸了车的卧牛，体态肥硕壮实，造型相当写实。牛的头部取半侧面角度，刻画得相当好。此卧牛图虽因变色致使某些细部不甚清晰，但足以看出对其头部的结构和透视的把握是准确的。与早期表现牛的作品比较，会发现唐代画牛已有很大进步。

第323窟佛教故事画中有一个迎佛场面，其中三位信徒分乘水牛和毛驴争先恐后去朝圣。这是敦煌动物画中的精采之作。尽管因为磨损和变色，一些细部结构已不甚清楚，然而准确谨严的造型和不凡的解剖学知识，绝不亚于现代动物画家的水平。壁画成功运用凹凸法晕染，塑造出立体感和质感都很强的、有血有肉的鲜活形象。敦煌壁画中罕见水牛形象，由于这故事发生在江苏扬州，所以特意画出水牛，交代环境背景。画面上两头毛驴一前一后，前面一头双耳旁垂，埋头碎步急走；后面一头双耳高竖，张口大叫，大步追逐。一看便知，画的是两头异性驴走到一起，公驴见了母驴大叫追逐，急求交配的情景。这幅动物画，堪称敦煌动物画的最佳画作之一，充分体现出写实与传神统一以

及追求完美境界的意识。

毛驴是西北地区常见的畜力，所以敦煌壁画上的毛驴往往形神兼备，在第45窟的观音经变中，有一幅胡商遇盗的小品。原意是说当商人在途中遇到强盗，生命财产受到严重威胁的紧急关头，只要口诵观世音菩萨的名号，便立刻化险为夷。画面上画出了两头驮运货物的毛驴，敷彩非常简约，不施任何晕染，而集中突出线描的造型功能。与前述第323窟张骞使西域图的马截然异趣，着意刻画毛驴因强盗突然袭击而惊惶失措的一刹那。在特定的环境里，一头毛驴呈现疲劳加受惊的神态，双耳高竖，嘴唇紧闭，眼中透露出焦躁；另一头毛驴双耳前伸，一边挺脖张口高叫，一边紧盯前方的主人。这些都用概括简练的线描刻画得惟妙惟肖，生动传神，充满了世俗生活的情调。

第321、103窟的大象，是这一时期众多大象作品中的佳作。两者均很写实，前者虽然完全变色，但仍然可以看到大象的比例和结构相当准确；后者由于保存完好，让我们能够看清它的细部。大象盛产于印度，在佛经故事中频繁出现的《六牙象王本生》、化象入胎等故事，都是巴尔胡特、桑奇等地的浮雕和阿旃陀壁画中常见的题材。印度艺术中的大象造型格外逼真生动。新疆克孜尔壁画中也有不少大象的形象，可能借

鉴了印度的粉本。敦煌唐代壁画中大象的形象除了经变等故事画外，还作为普贤菩萨的坐骑出现。比较接近生活中真实大象的形象，多出自故事画中。

涅槃经变是画动物较多而集中的大型经变，在佛涅槃像的下端往往画出许多动物，表现佛经所描写的释迦牟尼涅槃时的景象，大地震动，江河倒流，森林中各种动物都惊恐嚎啕。第 332 窟在涅槃像佛床下的众多动物中，画有一只虎，其造型和神态非常特别：它低垂着头，高耸着肩，紧收着腹，高扬着尾，后腿弯曲无力。画面传神地画出老虎因佛陀涅槃而悲痛失常的形态，平素强悍凶猛的老虎，这时却在佛陀面前显得柔肠寸断，痛不欲生，画师成功地运用了拟人化手法。把这幅画与早期画虎画相比较，不难看出，早期画虎注重神韵和气势，完全运用流动、奔放、潇洒的线描刻画形象；中期画虎追求写实与传神统一，线描与敷彩并重，表现技巧多样，风格严谨、写实、细腻。它们各自代表了自己时代的精神追求和审美趣味，而中期画虎在艺术表现的深度与广度上似更进了一步。

盛唐第 74 窟中画有一群野兽围绕着一个人，其画风颇具代表性。狮子面人而坐，神气十足。蛇也翘首向人。三头熊，一头钩首舔胸，一头作行走之状，似刚刚赶来，另一头在人身后扬头吼叫，动态各异，无雷同之病。从画面总的情节和气氛看，这些凶猛的野兽是在听人说法，而无威胁或伤害人之意。画面上已看不到任何线描，只看到一点晕染，颇似没骨画。需要特别强调的是，现存一条条呈黑色的粗线条（晕染的色带），显得用笔非常大胆、随意、自如，甚至有粗犷之感。整幅画看上去像一幅大写意的中国画。此画由于一千多年的变迁，线描已脱落殆尽，但仍能体现不同动物的特征，别有一番新鲜而微妙的美感。

盛唐第 148 窟的报恩经变，描写善友太子不辞辛苦下海寻得摩尼宝珠，却被弟弟恶友刺瞎双眼而夺走，后来善友得到牛王的救护而复明的故事。画面上出现了大小和皮毛颜色不同的六头牛，围绕着失明的善友太子，牛王正用舌头舔抚善友的双眼。画面线描大都脱落，留存着靠颜色所构成的造型，颇似没骨画。牛的解剖结构准确，比例协调，群牛关注善友太子的心态表现得比较充分，反映了人与动物间所建立的和睦友善的关系。

唐代前期动物画中，飞禽大多画得细腻真实，形神俱佳。第 332 窟涅槃经变中的鸳鸯、孔雀都是初唐的佳作，其中的鸳鸯虽残缺，但仍然是一幅不可多得的图像。

第 45 窟观无量寿经变中，画有一只站在莲花上的鹦鹉，它高扬着头，扇

动着双翅，似乎是听到悦耳的乐曲而起舞。鲜红的嘴辉映着通体翠绿的羽毛，形象非常逼真。

第 220 窟依《佛说阿弥陀经》所绘西方极乐净土世界美妙庄严。在舞乐队伍的后面，画有一只绿孔雀，昂首翘尾，在悠扬的乐曲声中翩然起舞。在第 320 窟观无量寿经变中，碧水红莲的水池小岛上，也有一只绿孔雀，体型比第 220 窟绿孔雀丰满，它展翅、翘尾、开屏，显露出漂亮的花纹。

第 66 窟，在天乐仙舞的热烈场景中，孔雀、鹦鹉、仙鹤随着天乐翩翩起舞。孔雀居中，鼓动着翅膀，展开了漂亮

的尾羽。鹦鹉和仙鹤在两侧，也振翅摇尾载歌载舞。其中还出现了一只双首雁，双颈两首，胸部以下连成一体，非常罕见。

第 148 窟营造于公元 776 年，已属唐前期的末年。在阿弥陀经变的极乐世界里，一对纯白的仙鹤，在琉璃、玛瑙、珍珠等多种珍宝镶嵌装饰的地面上，踏着乐曲节拍翩翩起舞，两位化生童子为其伴奏。莲池里碧波荡漾，成双成对的水禽在水中自由地嬉游。这幅小品，以仙鹤起舞为中心，配以其他景物，构成了一幅意境优美的天国风情图画。

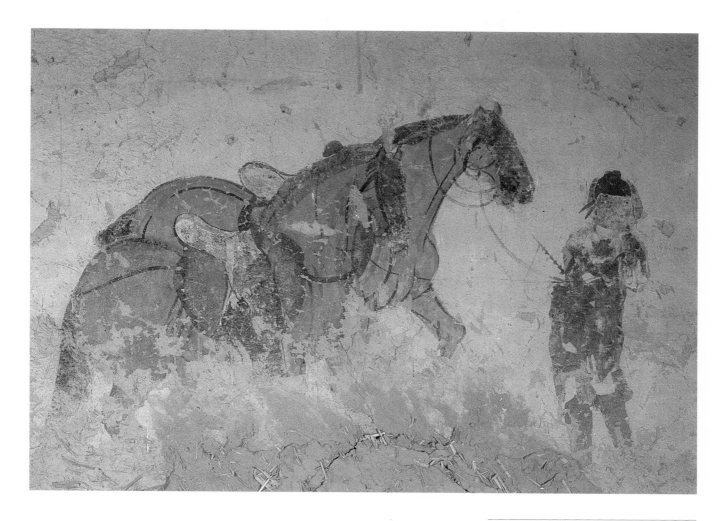

63　供养马

此为供养人所乘的两匹马。施主礼佛已毕，马夫牵马前迎主人。此图与下图同为供养马的小品，一静一动，各有变化，是唐前期画马的杰出作品。

初唐　莫431　西壁

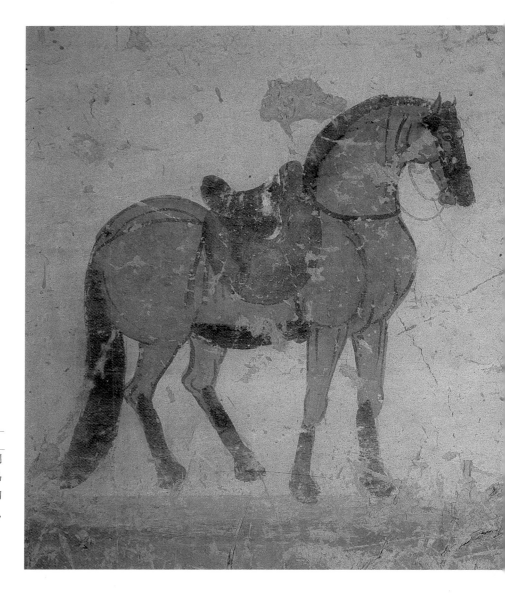

64 马夫与马

这是描写前来礼佛的施主（即供养人）到
达目的地后，已经进入佛寺，而马匹和马
夫则在外面偷闲小憩的画面。画面亲切
感人，构思独到。三匹马画得精神十足，
充满活力，结构准确。颇有中原之风。

初唐　莫431　西壁

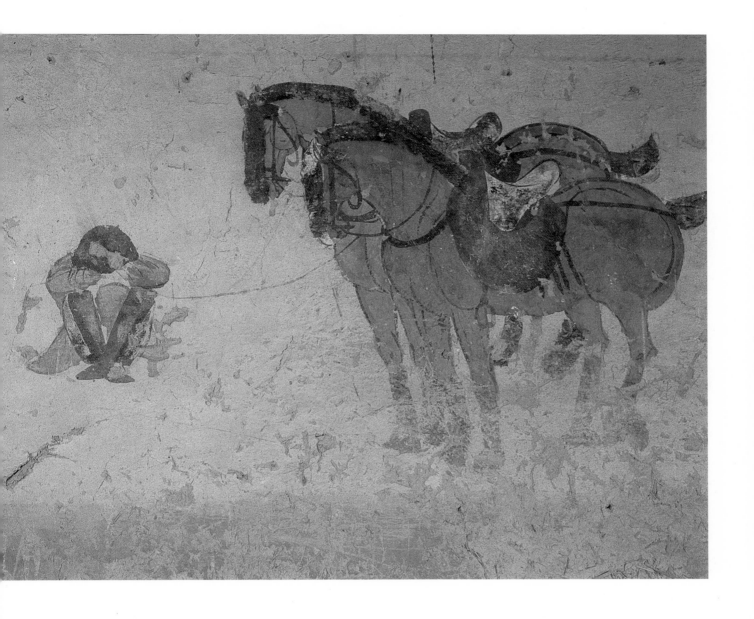

66 马头特写

这是张骞出使西域送别的画面中，汉武帝乘马的头部。马头下勾，显出优美的曲线，俨然是唐代花骢的写照。

初唐 莫323

65 出使马队

这是描写张骞为问佛名号出使西域之时与汉武帝辞别启程的场面。画上有四匹马的一支马队，从构图上可将马的排列分成三层空间，把人的视线引向纵深。构图既富有变化，又很紧凑。

初唐 莫323

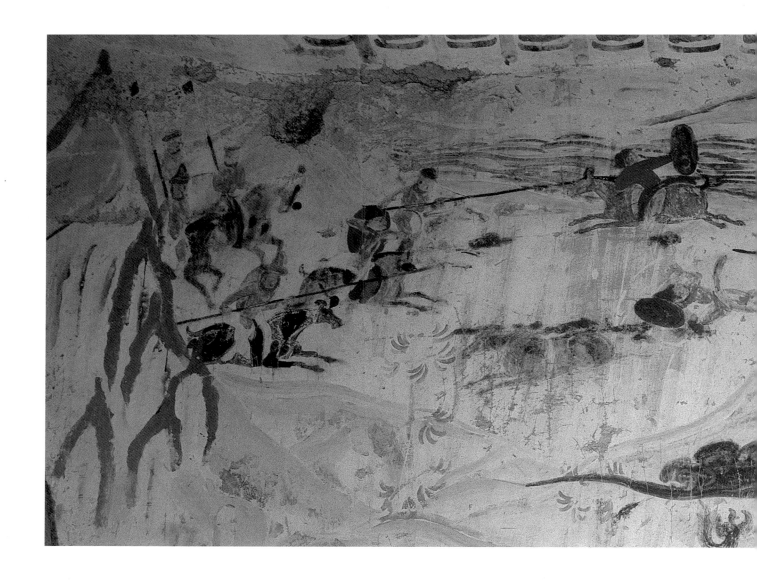

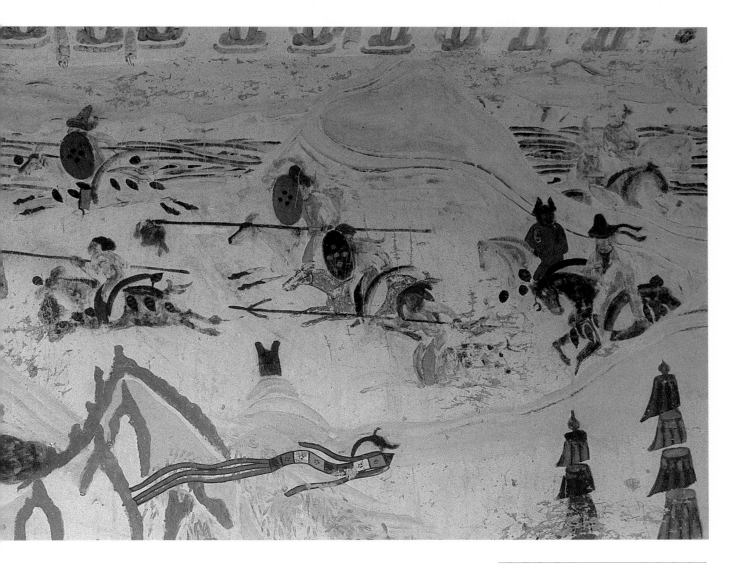

67　战马

此为佛涅槃后八王争舍利的骑马战斗场
面。这些骏马造型写实,其四蹄飞奔的姿
态是当时典型的中原样式。

初唐　莫332　南壁西部

68 卧牛

这头卧在地上休息的牛，是供养人画像中用于挽车的牛。此时主人前去礼佛，卸了车后，牛得以自在地憩息。牛身侧卧而头部半侧向前，无论结构还是透视，都是真实准确的。

初唐　莫431

69 水牛和驴

这是佛教故事画"迎佛图"的局部，表现人们乘牛、乘驴赶来迎接佛像的场面。由于故事发生的背景在南方(今江苏扬州)，所以把所乘之牛特意画成水牛。两头毛驴一公一母，体征分明。无论水牛还是毛驴，比例结构画得相当准确，是动物画中的杰作。

初唐　莫323　南壁

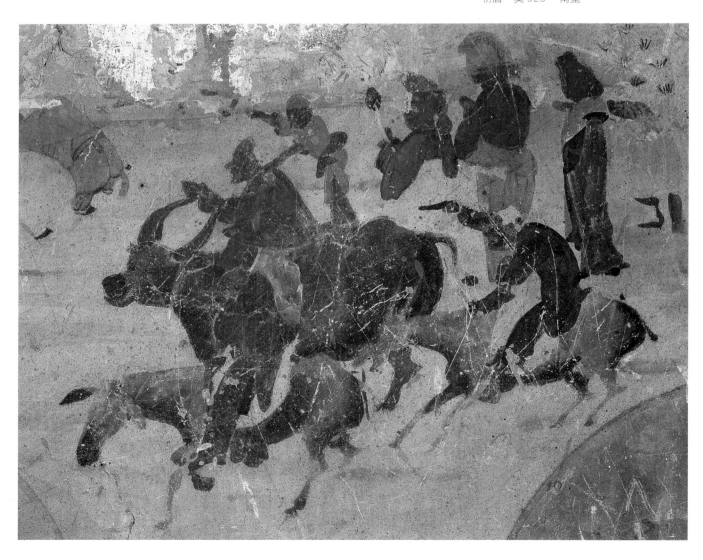

70 牛王与群牛

此为报恩经变中《恶友品》的局部。描写善友太子下海寻到摩尼宝珠后，被贪心的弟弟刺瞎双眼夺去宝珠，后因牛王的救护而双目复明。画面上善友失明卧地，一群牛卫护着善友，牛王用舌尖舔善友的眼睛。此画反映了人与动物间和睦友善的关系。此图表现出对牛的结构有较高的认识水平，特别是右上方那头牛，尽管只保留一个剪影式轮廓，但仍可看出其造型相当准确。

盛唐　莫148

71 耕牛

此为弥勒经变中描写弥勒净土世界"一种七收"的耕地场面。耕牛低头伸颈，身体重心前倾，四蹄奋力牵引犁头，画师生动地刻画出牛不惜气力、勤于耕耘的品质。

盛唐　莫117　北壁

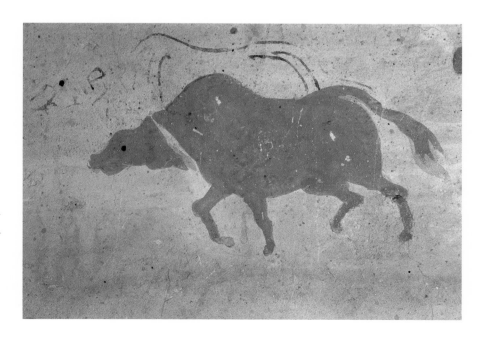

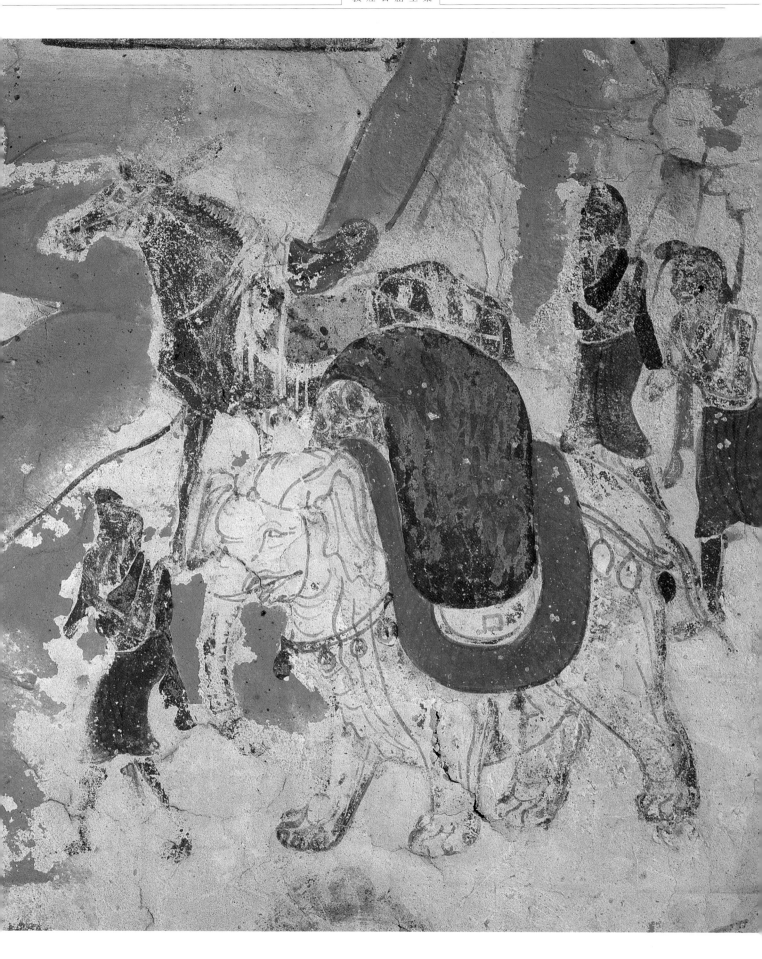

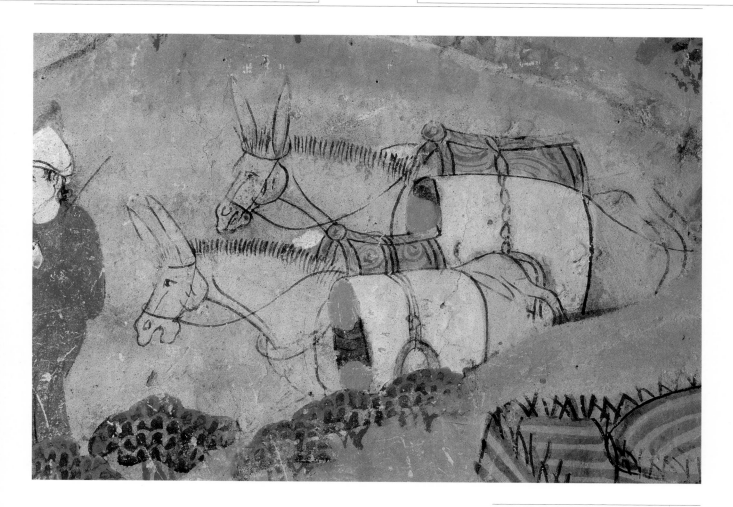

73　旅途中的驴

这是法华经变中"胡商遇盗"的局部。前
面的驴惊恐地注视着遇险的主人,后面那
头驴露出忧愁而紧张的神情。驴的结构
刻画较准确,特别是线的变化运用恰当。

盛唐　莫45　南壁西侧

72　负重的大象与骡子

此为法华经变《化城喻品》的局部。大象
背负着沉重的行李,身体肥硕,步履沉
重;而骡子却高昂着头,空鞍而行,显得
很精神。造型是以写实为基础的,勾线准
确流畅。

盛唐　莫103　南壁西侧

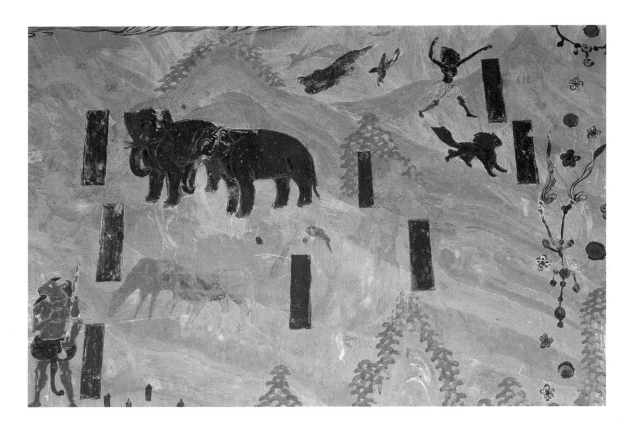

74　大象、狮子和马

图中描绘大象、狮子、马、狐、雉等，因蒙受
菩萨放射出遍照大千世界的光明而得脱
离苦海，获得安乐。大象因颜料变色而由
白变为深棕红色。画面的布局符合透视原
理，视觉效果很好。

初唐　莫321　南壁

75　群兽图

这是法华经变中表现观世音菩萨拯救各
种危难的画面之一。几头狮子和老虎紧逼
围困着一个人，雄狮张牙舞爪，鬣毛飞动，
形象地表现出猛兽的动感及速度感。

初唐　莫217　东壁北侧

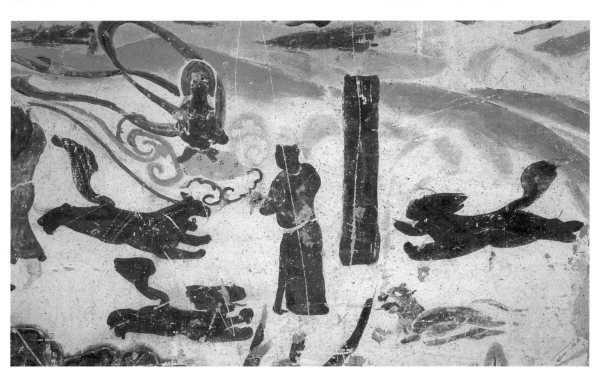

76　垂首虎

此画对虎的腿部和尾作了适当的夸张，形成上提之势，与低垂的虎首形成对比。用有浓淡、虚实的晕染技巧，恰如其分地作了细部描写，兼得中、西画法的韵味。

初唐　莫332　西龛

77　熊、狮与蛇

狮、虎、熊、蛇咆哮嘶鸣，威胁一个合十跪坐的人，而跪坐之人正念诵佛或菩萨的名号，以期化险为夷。画中猛兽姿态各异，均很生动。画法上，晕染用笔随意。画的线描已全部脱落。

盛唐　莫74

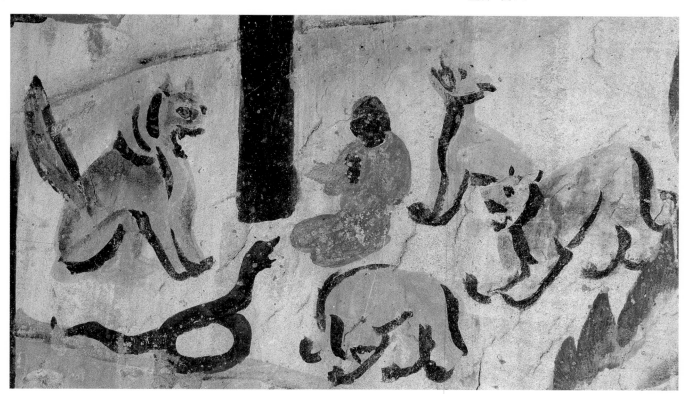

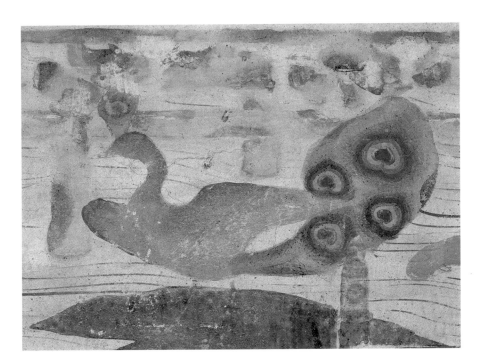

78　莲池中的孔雀

此画孔雀鼓动双翅，立于莲池中的小岛
上。其头部及体形很像鸭子，然而尾部孔
雀羽毛的特征却很明显，显然是画师有意
将两种动物的特点融而为一。

初唐　莫320

79　鸳鸯

这只画于涅槃经变佛床壸门中的鸳鸯，口
衔瑞草，昂首踱步，眼神露出几分伤感。

初唐　莫332　西龛

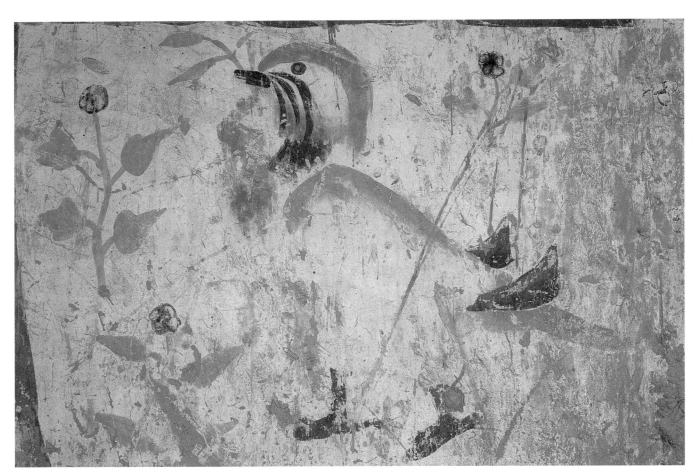

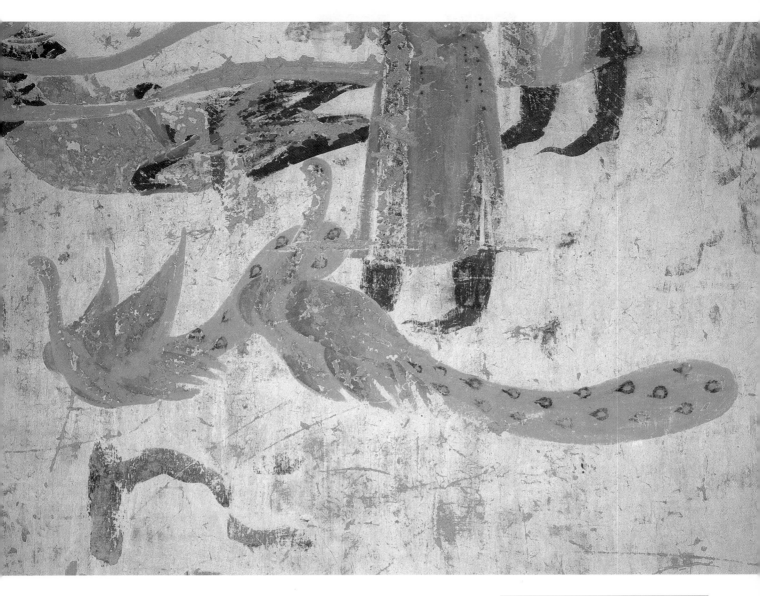

80　双孔雀

这是涅槃经变中两只为佛致哀的孔雀,一只尾羽高举,两翅扇动,显得焦躁不安;另一只看似平静,但眼神悲哀。此画在造型上与早期所画的孔雀比较,装饰意味淡化,显得更加真实细腻。

初唐　莫332

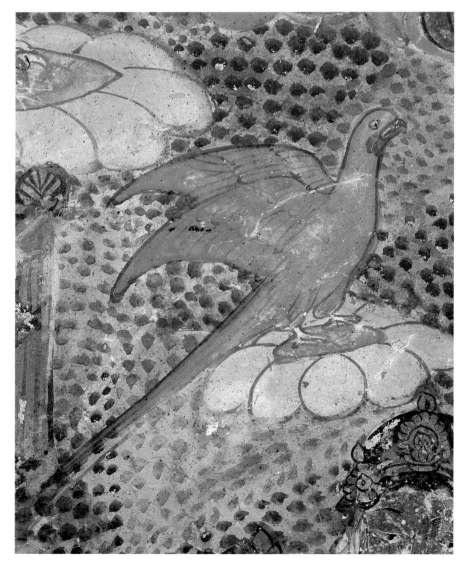

81 莲上鹦鹉

这是观无量寿经变描写的鹦鹉,它刚刚从
天空降落下来,扬着头,鼓动着翅膀,踏在
一朵莲花上。

初唐 莫45

82　起舞的孔雀

这是西方净土经变中的画面。绿孔雀扬着头，翘着美丽的尾羽，目视对面的仙鹤，与音乐神伽陵频迦相呼应，踏着节拍，轻快地起舞。

初唐　莫220　南壁

83　孔雀、鹦鹉与双首雁

在观无量寿经变的佛国舞乐图下方，祥
禽也随乐起舞。鹦鹉鼓动着翅膀，回首望
着乐队；孔雀高举莲瓣形尾羽，轻踏舞
步；而一只奇异的双首雁望着孔雀。双首
雁可能是佛经中所说的共命鸟，象征同
生死，共命运。

盛唐　莫66　北壁

84 双鹤起舞

这是观无量寿经变的局部,两只鹤在玛瑙
镶嵌的地面上翩翩起舞,其中一只引颈长
鸣。碧绿的莲池中有玩耍的儿童和成双
成对的鸳鸯,有趣的是还有两个为鹤伴奏
的儿童,一派宁静祥和的气氛。

盛唐 莫148

第三节　唐代后期动物画

　　唐代后期(公元786—907年),包括吐蕃统治敦煌的公元786至848年间(即中原的中唐时期),和张议潮收复河西、宗奉唐朝为正朔的时期直至唐王朝覆灭。此期间虽然政权更迭频繁,敦煌及河西地区动荡不安,然而敦煌壁画艺术的共性仍多于差异性,总的来看,基本沿袭着唐前期形成的大唐风范继续发展,追求形神兼备的意境,动物画佳作不少,其中吐蕃时期的动物画大放光彩。

　　这一时期画有动物的重点洞窟为第159、92、154、156、6、9窟,榆林窟第25窟。

　　吐蕃时期表现虎的形象有两种:一是猛虎,二是悲虎。在第159窟屏风画中有一幅猛虎追人,表现的是药师经变的九横死之一:"恶兽啖于山林。"画面气氛十分恐怖。从虎的结构、动作到皮毛的花纹、颜色,无不注重真实感。这里没有早期画虎的变形夸张,也少有主观想象的浪漫,而是尽可能贴近生活。在第92窟中画的是一只赶来哀悼释迦牟尼的虎,两眼露出震惊和悲哀的神情。

　　榆林窟第25窟是吐蕃统治时期的代表性洞窟之一,其壁画艺术性很高,动物画也不乏佳作。在菩萨装的卢舍那佛像中,画着狮子座,左、右各有一侧面坐狮,中央一头为正面。正面的样式极为罕见,在壁画中完全正面构图的坐狮,处理相当困难,而这幅画却知难而

进,并有很好的效果。狮子坚实的胸脯、强壮的四肢,卷曲茂密的鬣毛,有神的双目,漂亮的眉毛,虽张开巨口,但却并无凶恶之相,倒有几分惹人喜爱的笑意。总之是一幅构图角度新颖的表现雄狮之力作。

　　同窟中画有一头六牙白象,是儴佉王向佛供养的七宝之一。七宝即金轮宝、象宝、马宝、女宝、兵宝、珠宝、藏宝。白象装饰华丽,背负摩尼宝珠,足踏巨莲,前面站着一位盛装的玉女,即女宝。大象造型完全运用写实手法,比例合度,结构谨严,绘工细腻入微。除施清淡的晕染,完全依靠变化的线描塑造形象,是敦煌壁画中描写大象最优秀的作品之一。与此图相对的是七宝的马宝、兵宝,画中一匹高大健壮的白色骏马,红鬃、红尾,背负火焰宝珠,面佛而立。马前站一位戴盔披甲的英俊武士,手持盾、斧,腰挂弓箭。此画马是众多唐画马中保存特别完好的佳作。

　　第154窟金光明经变屏风画里有一匹鞍马,引颈昂首而立,缰绳下垂,在前蹄踠处打结,以防其自行跑远。在造型上它没有一般唐马那么丰肥,甚至与吐蕃时期的马,譬如前述榆林窟第25窟的马相比也有所不同,它的颈、胸、腹、臀部都显得肌肉发达,特别是两条后腿和臀部,结实强健,这是善跑骏马的典型表征。绘画技法上略施晕染,以

线造型，是一幅马的白描图。

　　牛的造型非常真实，细腻而生动。如榆林窟第 25 窟南壁弥勒净土经变中表现"一种七收"的内容，画的是"二牛抬杠"的耕作图。北方多旱地，耕牛均系黄牛。画中两头黄牛刻画得很生动，眼睛圆睁，不须鞭打自奋蹄。勾线简洁，力求准确。此图在敦煌众多的耕作图中保存相对完整。

　　第360窟释迦曼荼罗中大自在天骑坐的白牛，卧地回首，目光炯炯有神。牛的比例适度，结构准确。坚硬的牛角、牛蹄，松弛柔软的项下垂皮，都表现出不同的质感与体积感。由此可以清楚地看到，画匠在努力追求表现对象的自然美，以及艺术真实与生活真实之间的和谐。

　　这一时期表现鹿的题材中，突出的有第 159 窟《维摩诘所说经·弟子品》中画的两只奔鹿。佛经的内容说，人生短暂"如幻如电"，"如梦如焰"，转瞬即逝。画面用两只在原野上飞奔而去的鹿来表现这一主题。鹿（梵文 Mriga）在梵文中的字面意思为"常死者"，因为鹿经常成为猛兽和猎人捕杀的牺牲品，这里用鹿来隐喻生命短暂无常，是很贴切的。画中鹿的造型非常真实，结构准确，动态矫健，敷彩简约，晕染柔和适中。另外在第 154 窟报恩经变中画有鹿母夫人故事，雌鹿产下一个女孩，抚爱备至，画面颇为感人。

　　从画鸟的角度来看，榆林窟第25窟是一个鸟的天堂。观无量寿经变的水池平台一侧，画有一只仙鹤与伽陵频迦鸟相伴共为舞乐的画面。仙鹤扇动双翅，回看伽陵频迦鸟，踏着节拍翩翩起舞；伽陵频迦鸟亦鼓动双翅，手握拍板，为仙鹤打节拍。而双首一身的共命鸟，亦鼓动双翅，弹起曲颈琵琶，为孔雀伴奏伴舞。这些神禽瑞鸟增添了佛国净土的神圣气氛。在天宫的回廊里还有红嘴绿鹦鹉自由飞翔，唐代寺院养鹦鹉之风颇盛，唐人曾为大荐福寺制诗云："雁沼开香城，鹦林降彩旟。"这个画面应是当时寺院场景的写照。孔雀、仙鹤、鹦鹉均运用非常写实的手法，画风工整，形神俱佳。

　　同上经变中，在大殿柱子的莲花形柱础旁，画了一只小白鼠，作匆匆跑动之状。佛经中说，毗沙门天王手中之鼠象征财运，但这只小白鼠似乎为随意之作，用线较粗，只简练地勾勒出轮廓，却较生动。其珍贵之处在于它大概是敦煌动物画中唯一表现老鼠的作品。

　　第 360 窟无量寿经变天乐舞池前面平台中央一只孔雀在舞蹈，四只伽陵频迦鸟在伴奏；平台左右两侧莲池中小岛上，各有一只白天鹅鼓翅助兴，非常潇洒而优美。画面气氛平和幽雅，与平台上天国净土的乐舞互为呼应，相得益彰。

　　公元 848 年起张议潮收复河西，敦煌重新宗奉唐为正朔，从此进入了通常

所说的晚唐时期。

由张议潮家族营造的第156窟，有两幅著名的出行图，即《张议潮统军出行图》及《宋国夫人出行图》。在这两幅反映现实生活的画卷中，出现了一百多匹马，是敦煌壁画中马的图像最多的画幅，从动物画角度看，可以说是前所未有的"百马图卷"。虽然画中的马都向着同一方向运动，但是由于视角不同、马的功用不同，马的形态也各不相同，有正面、侧面、背面，有走的、跑的，有负重的、拉车的、追逐猎物的。然而它们的共同特点是膘肥体壮，马蹄轻快。据文献记载，唐玄宗"好大马，御厩〔养马〕至四十万〔匹〕"。其时"天下一统，西域大宛岁有〔良马〕来献"。唐玄宗还曾命韩幹画马，韩幹的画技被誉为"古今独步"。唐代仕女以肥为美，马也以肥为美。韩幹等一代画马名家笔下腹丰臀圆的画马模式，给画坛带来较大影响。地处丝路要冲的敦煌也不例外，而唐代后期愈发如此。

佛的狮子座此期仍以双狮的形象来表现，但其表现方式和造型风格与早期比较，已有明显变化：首先是写实性代替了早期的象征性；其次是用有更多独立意义的动物画代替了早期对称的装饰画。第16窟佛坛主尊彩塑座下壸门内，画有两头狮子，前面一头为雄狮，鬣毛竖起，怒目回首，龇牙咧嘴，对身后狮子发威。后面的狮子鬣毛下垂，虽亦

圆瞪双眼，大张着口，却显得不够威严，倒有几分像供人玩赏的狮子狗。这两头狮子既然画于佛座上，当然有代表佛的双狮座之意义，但此双狮座的狮子形象与佛教之外的双狮图动物画亦有相近之处。这个司空见惯的实例，从侧面表明佛教艺术中国化和世俗化的迹象。

反映狮子搏斗的画面，以劳度叉斗圣变中的最生动，佛弟子舍利弗与外道劳度叉幻化为狮子和牛进行生死搏斗。狮子代表佛教力量，牛代表外道，狮子用强壮有力的前爪牢牢抓住牛的脊背，从侧面咬住牛的颈部，牛在拼命挣扎，鲜血直流，由于招架不住，一条前腿已屈膝跪地。画面气氛紧张激烈。狮子的鬣毛与尾毛都是用金黄和绿色相间的漂亮色彩，显出兽中之王的华贵与威严。类似的造型在公元前五世纪波斯帝国王宫的浮雕上曾出现过，狮子的姿势基本雷同，耐人寻味。

唐后期逐渐盛行的楞伽经变，通过比喻画面来阐述佛教禅宗哲理。譬如画出猎户打猎、屠夫宰杀牲畜等场面，指出人类如何违背了佛教义理。第459窟画的屠房中卧着一只猎犬，等候主人施舍一些骨头。周围的景物颜色已经褪落，狗的轮廓线也脱落殆尽，只留下本来平涂的颜色，只是因为色中浓淡不匀，又经千余年的变化，呈现出自然的浓淡深浅，反而增加了色彩变化的活力，加之其轮廓准确和形态生动，仍不失其魅力。

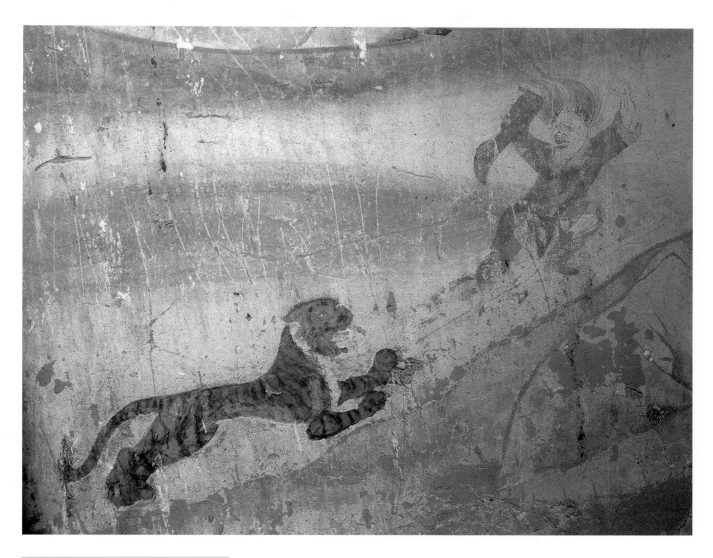

85　猛虎追人

画面上老虎正在穷追一个人，逃命者双手
高举，头发散乱而向上竖起，惊恐万状地
回首张望。老虎由于撒腿猛追，腰腹部很
细，四条腿却很壮实有力。画法是在勾勒
出轮廓之后，先平涂底色，留出眼、口及肋
下、胸部施以白粉，然后晕染出皮毛的条
形花纹。

中唐　莫159　西龛内南壁

86　毒蛇猛兽　　见下页▶

这是观音经变局部。画面表现为一个人遭
到蝎子、毒蛇、老虎等毒蛇猛兽围困侵
害。此人盘腿而坐，双手合十，念诵观音菩
萨名号，以求得解脱。蝎子口吐火苗，蛇和
老虎的口中也喷射出气焰，以强调毒蛇猛
兽对人的威胁。

中唐　莫112　东壁北侧

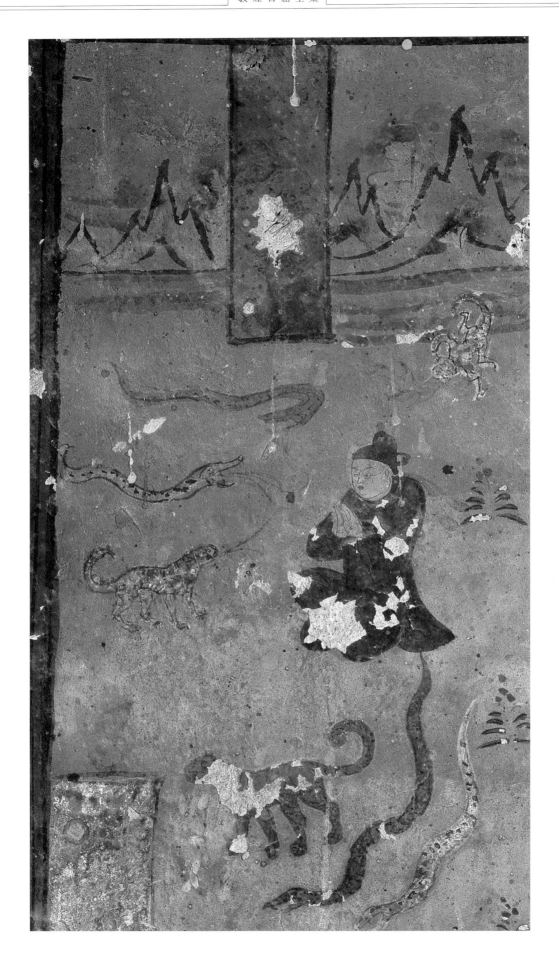

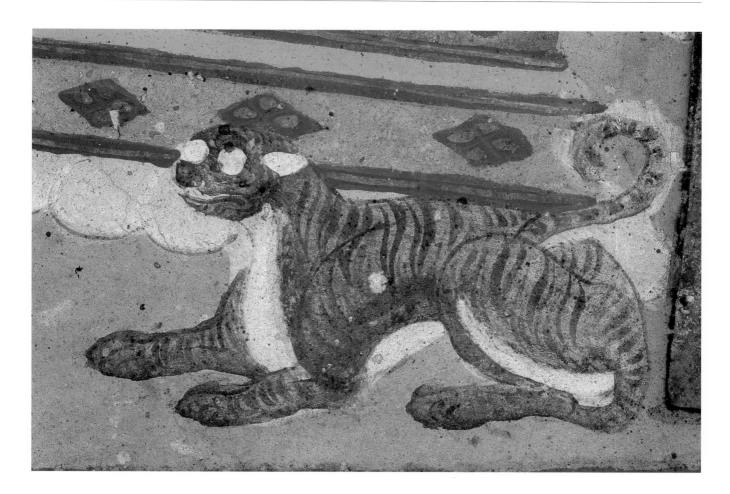

87　黑虎

此为涅槃经变中赶来哀悼释迦牟尼的虎。与另一侧的狮子相对称，虎伏卧地上，周身呈黑红色调，两眼表露出意外和震惊的神情。画法是在轮廓线内先以赭红色涂底，再用白粉涂出双眼及耳廓内、胸腹及右腿，最后以墨线描画出有粗细变化的皮毛条纹。

中唐　莫92　西坡

88　白狮

此为佛涅槃时前来哀悼的狮子，其周身白色，绿鬣，伏卧在地上，神态悲愁。它与另一侧的黑虎相对称。

中唐　莫92　西坡

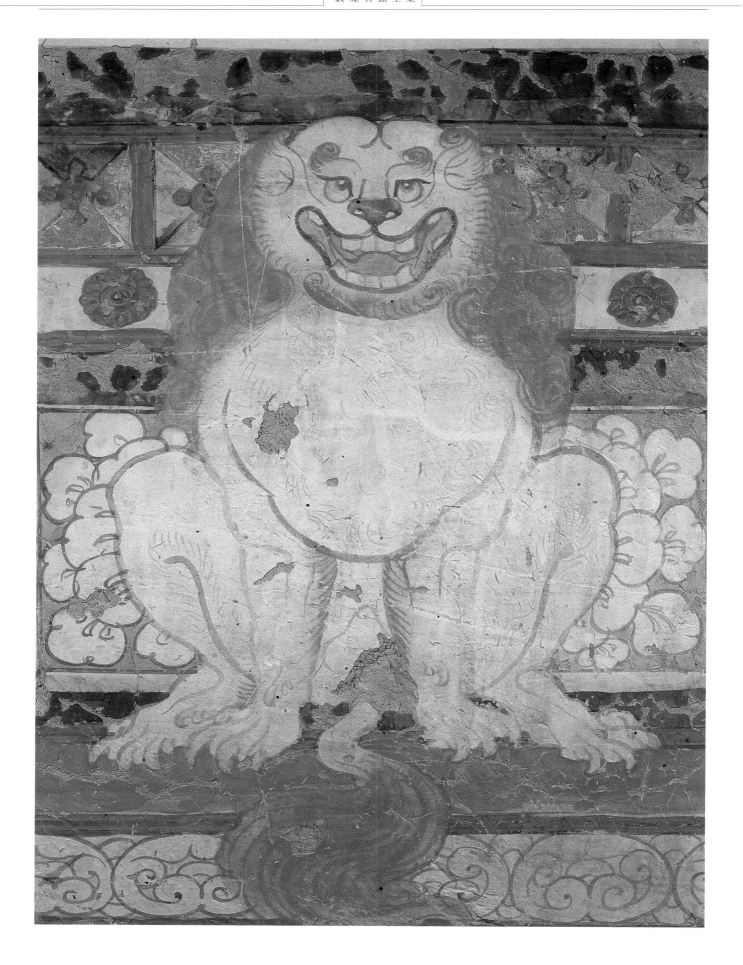

89 狮子

观音曼荼罗图像须弥座下绘有一只坐
狮。完全取正视的角度，表现难度较大。特
别是狮子头部的刻画，有意减弱了凶猛的
特性，增加了驯良甚至可爱的因素。

中唐　榆25

90 狮子

绘在须弥座下的半侧坐狮，是敦煌壁画
所描绘的狮子形象中采用最多的角度。
同前图一样，头部造型上有意增加了驯
化因素，拉近了观众同猛兽之间的距
离。

中唐　榆25

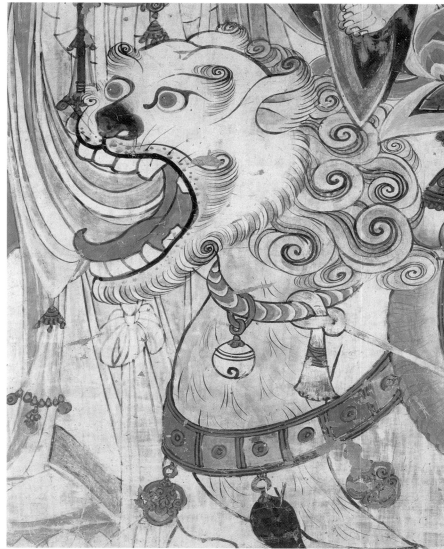

91 文殊坐狮特写

文殊菩萨所乘的狮子，头部刻画细致入
微，其造型具有图案化的典型性。线条起
伏运转，而且规整，上眼睑一笔而就，有
轻重粗细变化，墨色润泽，形成一条漂亮
的曲线。下眼睑在淡墨之上提加浓墨
线。眸子两层深浅略异的墨色，湿润有
神。嘴沿处除勾勒出胡须之外，还点画出
皮毛上的点状刺斑，益发生动。

中唐　榆25

92　群狮图

在报恩经变中,三只狮子围困着一个祈祷
的人,其中一只身体直立,两前爪上举,如
力士擎山之状;另外两只作捕抓之势。这
是拟人化夸张的手法。可惜因年久色变,
狮身整个变成棕黑色。

中唐　莫 231　东壁南侧

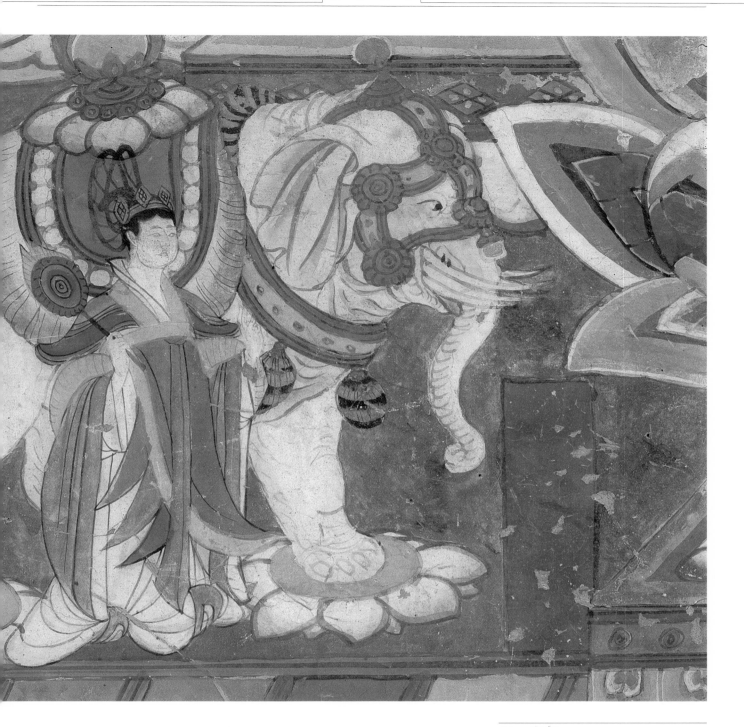

93　白象

弥勒经变中,儴佉王向佛供养的"七宝"中
有象宝、女宝。此画面表现为一头装饰华
丽,背负摩尼宝珠,足蹈巨莲的六牙白象,
它前面有一位盛装执扇天女亭亭玉立。
大象略施晕染,主要依靠线描塑造形象,
刻画真实细腻,系唐代以降描写象的佳
作。

中唐　榆25　北壁

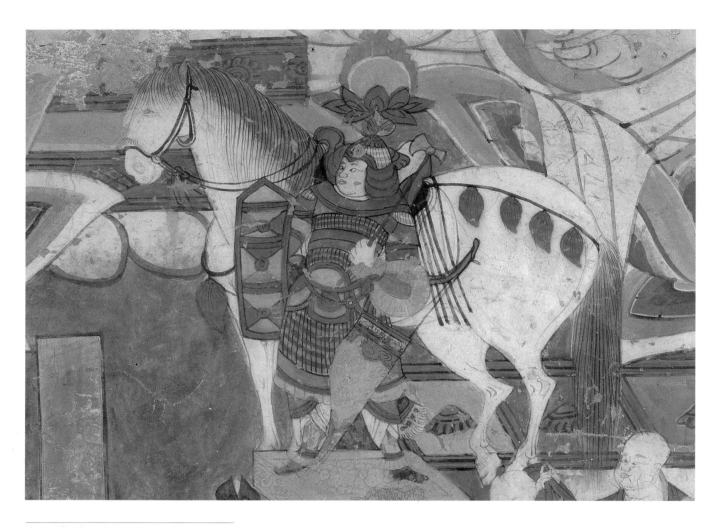

94　白马

此为弥勒经变中"七宝"的马宝、兵宝,画
面表现为一匹白色骏马,背负摩尼宝珠,
前面站立一位全副武装的武士。白马具
有唐马的典型特征。技法上是基本不作
晕饰,全靠准确流畅的线描来塑造形象。

中唐　榆 25　北壁

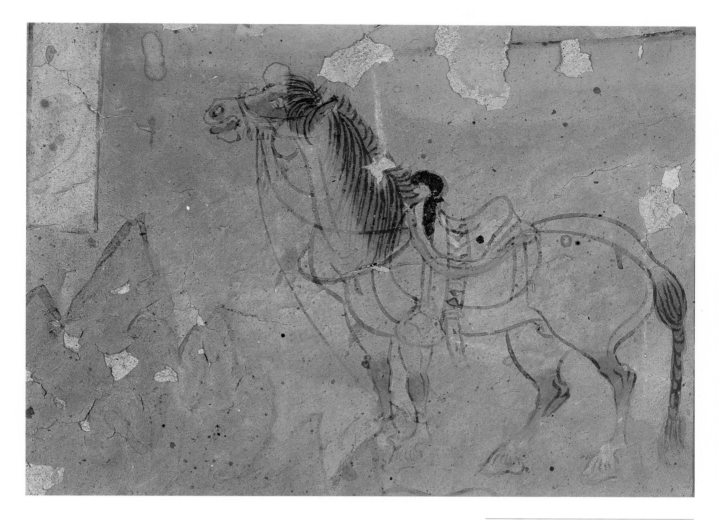

95　嘶鸣的鞍马

金光明经变中的白马,鞍具齐备,昂首长
鸣,马前用粗犷的笔触画出象征性山峰。
马是用白描法勾勒出来的,线条优美流
畅,恰当地表现了马的强健筋骨,与盛唐
"肌胜于骨"的肥膘马,明显不同。

中唐　莫154

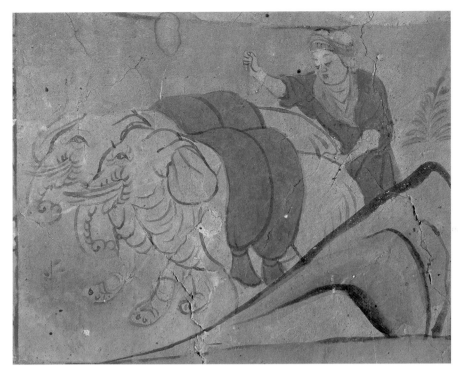

96　驮水的大象

画面描写长者向国王借来二十头大象，
驮水注入涸泽救鱼的情节。大象为白
描。仅用赭红色涂水袋，手法简练。

中唐　莫154

97　耕牛图

为了表现《弥勒经》中"一种七收"场面，通
常以耕种为代表画面。此图表现的耕地
形式俗称"二牛抬杠"，北方多旱地，耕牛
均是黄牛，这两头黄牛体形不算大，但却
膘肥体壮。

中唐　榆25

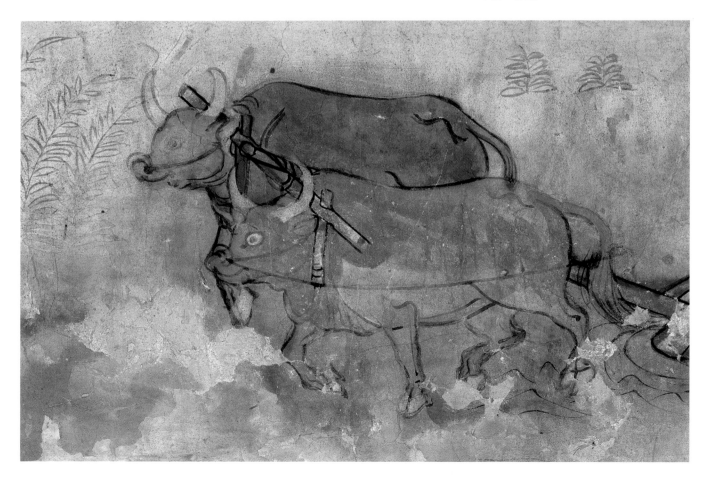

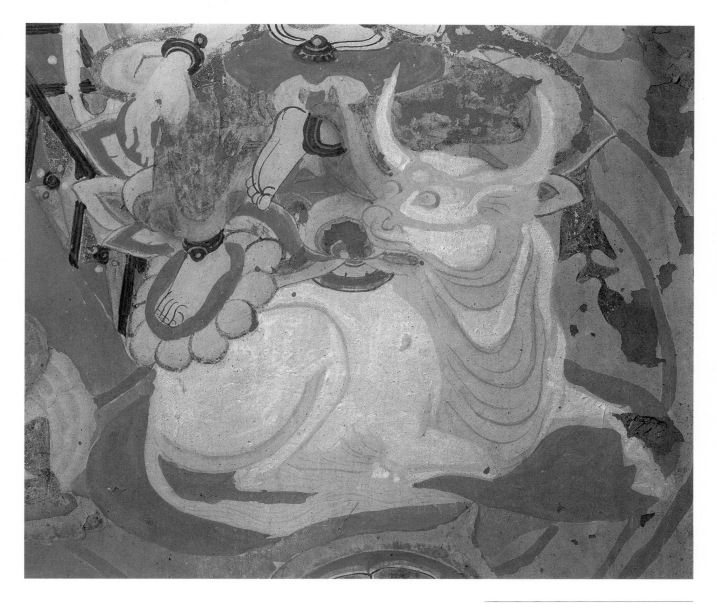

98　白牛

此为密宗释迦曼荼罗图像中大自在天所
骑的白牛,其侧卧回首,前腿向前屈伸,支
撑回首动作的平衡,两眼炯炯有神。画法
是在已刷好的底色上先起稿,再用白粉提
高一下色度。

中唐　莫360　南壁

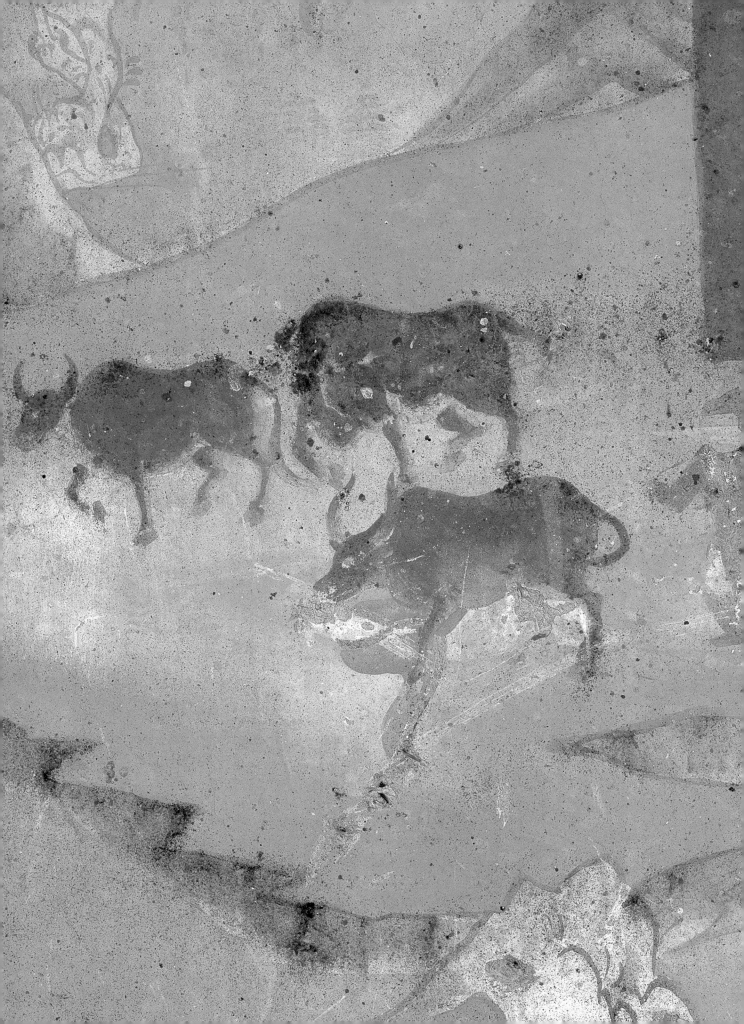

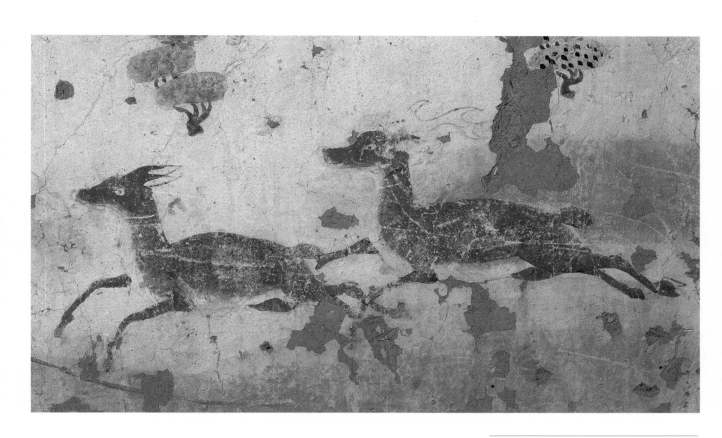

100　奔鹿

《维摩诘所说经·弟子品》为了说明人生命之短暂无常，用了"如幻如电"的比喻。这里用两只在原野上迅速奔跑的鹿来图解上述颇为抽象的教义。此图无论动物形象、色彩晕染，还是背景的设计都非常清新、和谐、优美。

中唐　莫159　东壁南侧

99　群牛图

这是描绘善友太子被恶友刺瞎双眼后，得到牛王救护的画面。造型真实、生动，情节感人，色彩润泽而半透明，颇似后来西方出现的水彩或水粉画效果。

中唐　莫238　西龛内南壁

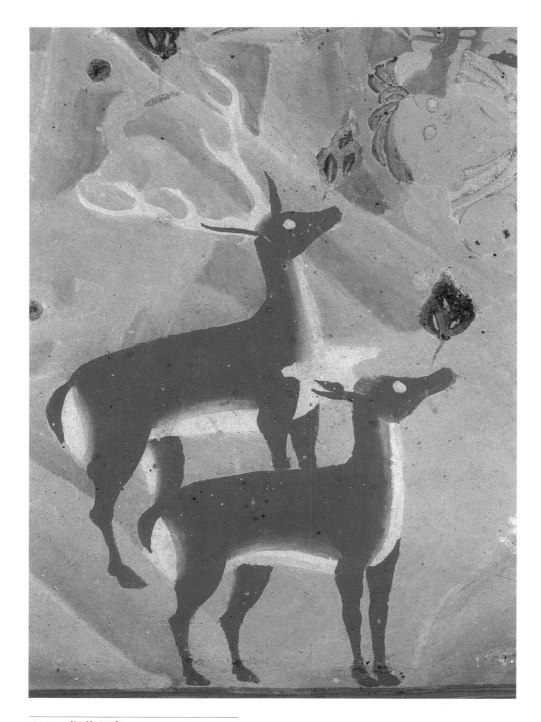

101　衔花双鹿

此为涅槃经变中前来作最后供养的一对
鹿，它们口衔莲花，向佛作供养。双鹿通
体涂浓厚的赭红色，而于颈下、腹下及后
臀等部位用白粉晕染，未见任何线描痕
迹，颇似没骨画。形象真实生动，保存完
整，色彩如新。

中唐　莫92　南顶

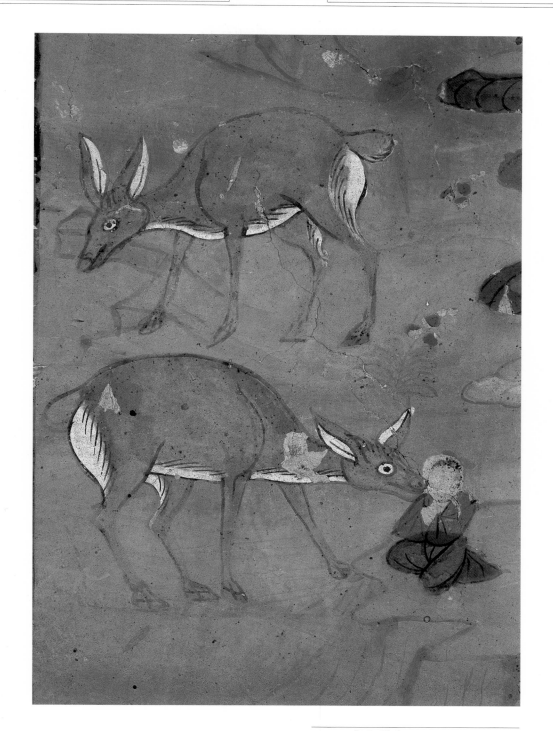

102 产女雌鹿

这是报恩经变中鹿母夫人故事画局部，
表现雌鹿对自己生产的爱女作兽类特有
的气味识别的情景。画面简约，神态生动
感人。

中唐 莫154

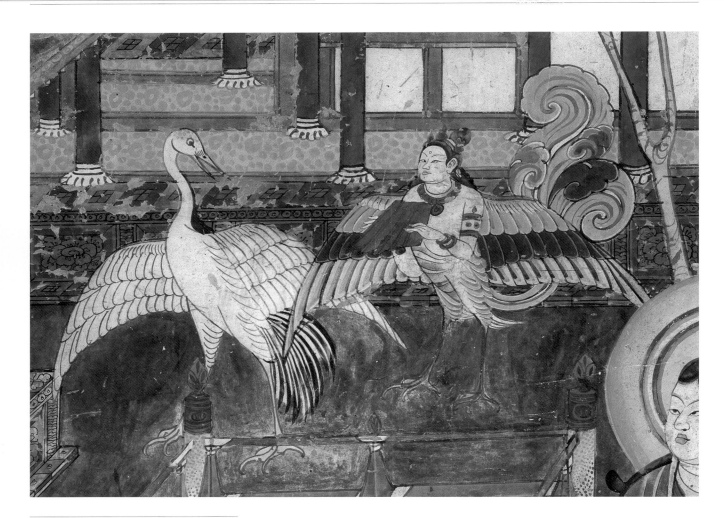

103　舞鹤

这是观无量寿经变的法会场面小景。仙鹤
昂首回眸，挺胸鼓翅，似在边舞边歌。目光
专注于一旁的音乐神伽陵频迦鸟身上，伽
陵频迦鸟双手执拍板，为仙鹤伴奏助兴，
表现了净土世界的祥瑞气氛。仙鹤几乎不
加晕饰，全以线描造型。

中唐　榆 25　南壁

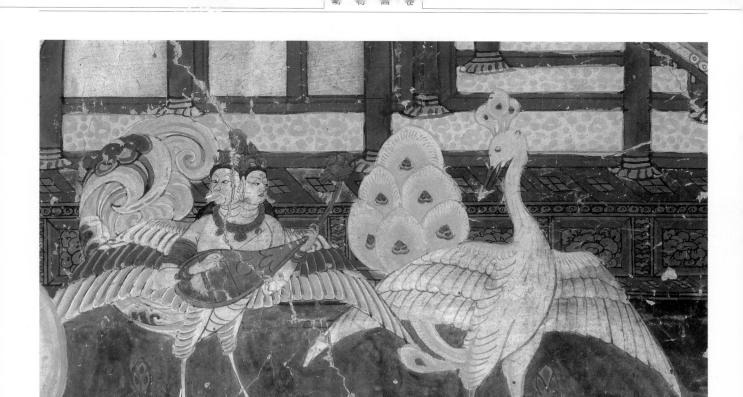

104　舞孔雀

同前经变中的局部。孔雀昂首回眸，挺胸
振翅，高竖美丽的尾羽婆娑起舞，目光投
向身旁的伽陵频迦鸟。伽陵频迦为一身
双首，手捧凤首筚篥为孔雀伴奏。在布局
上与另一侧的舞鹤相对称。

中唐　榆25　南壁

105　廊下绿鹦鹉

同前经变，红色廊柱上飞来两只绿鹦鹉，
一只立于栏柱展翅鸣叫，另一只刚刚飞
来。它们相互对视。手法简练而富有情
趣。

中唐　榆25

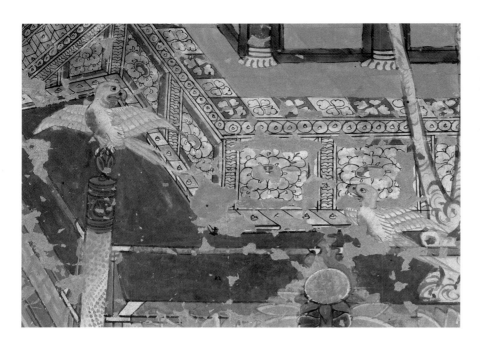

106　飞翔的鹦鹉

同前经变中,画有另外两只鹦鹉,一只立
于栏柱顶上,展翅回首,另一只侧身立于
栏杆上,张嘴轻语,好似一对伴侣相互顾
盼。这种呼应的形式在后来的花鸟画构
图中成为一条法则。

中唐　榆25

107　小白鼠

同前经变画中,画有一只小白鼠在廊柱下
奔跑。线描虽较粗疏,但形象却不失生
动。佛经中说毗沙门天王手中之鼠象征财
运,但这只小白鼠是画家随意所加,大概
也是敦煌壁画中独一无二的老鼠形象。

中唐　榆25

1—3

108　天鹅

在观无量寿经变天国伎乐的下面,平台两
侧各有一只白天鹅站在莲池小岛上,曲颈
挺胸,舒展双翅。画法是在绿色池水上直
接以厚重的白粉塑造形象,从现状看,略
去了轮廓内之细部描写,类似于"剪影"。

中唐　莫360　南壁

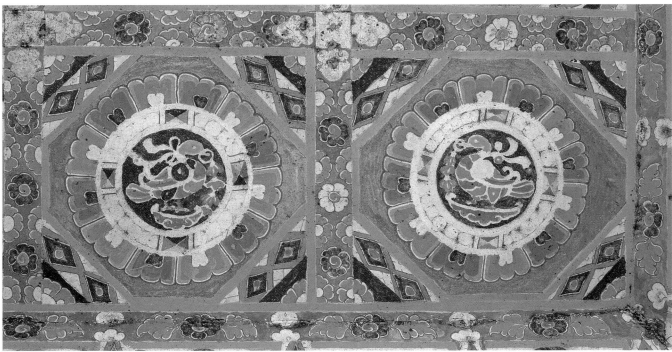

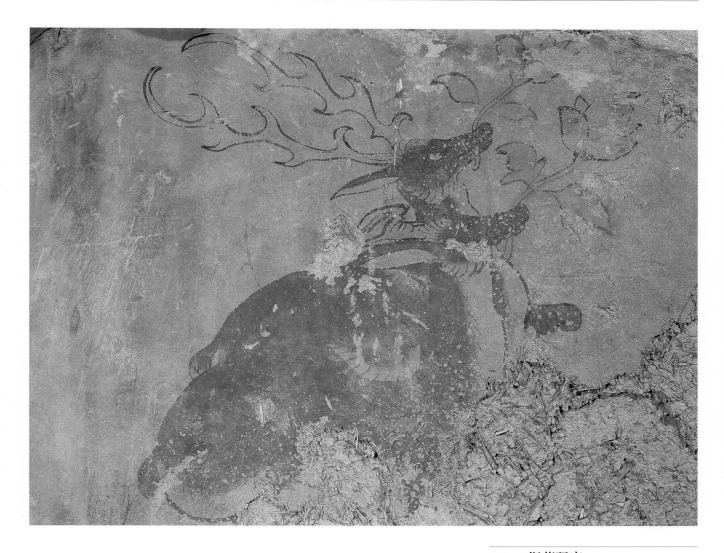

111　衔花双鹿

藏经洞洪䛒彩塑造像所在禅床壸门内,绘有一对伏跪而口衔鲜花供养的鹿。造型写实,神态生动,除花、叶施彩外,其余均为水墨渲染而成,为晚唐画鹿的佳作。

晚唐　莫17　南僧影像坛基

109　衔花的大雁

涅槃经变中,当佛涅槃之时,各种动物都发出悲鸣。大雁从远处飞来,嘴衔莲花,向佛作鲜花供养,表示哀悼与敬仰之情。大雁的眼神中有几分惊愕与悲哀,与主题内容气氛相谐。

中唐　莫158

110　雁纹平棋

两只大雁口衔流苏,相对立于莲轮之中。唐代时,对雁在中原象征和睦、守信。造型曲线十分优美。

中唐　莫361　西龛顶

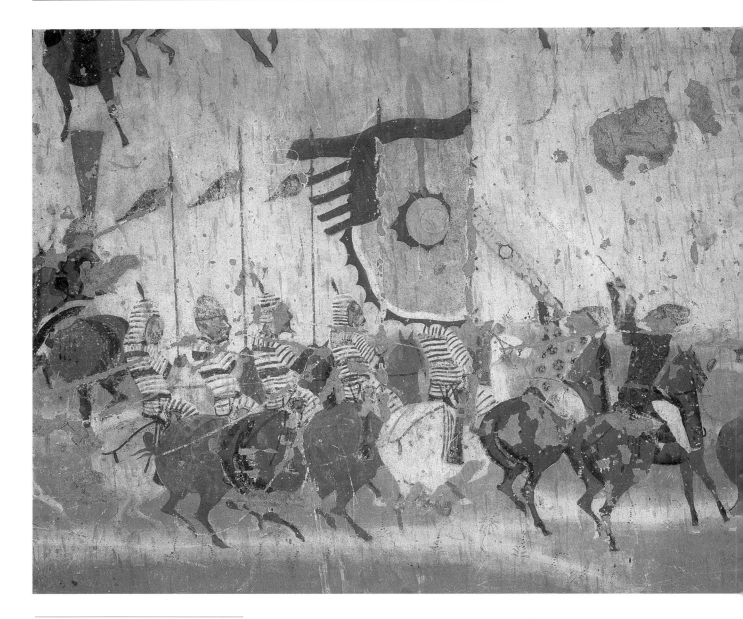

112 仪卫马队

以张议潮及其夫人为主角的《张议潮统军出行图》及《宋国夫人出行图》中，前者马匹多达八十余匹，后者也有三十余匹，两幅出行图是敦煌壁画中马匹形象最多的画幅。此为张议潮出行的仪卫马队，前面四匹是军乐队；后面五匹为军队仪卫。因为是夹道而立，这些马匹均作背面而立，有白马、枣红马、赭黄马和棕黑马，有的皮毛还有花斑。每匹马都腹股丰圆，充满力感，精神具足，造型方面是典型的以丰肥为美的唐马风格。

晚唐 莫156 南壁

113 奔马

《张议潮统军出行图》中两匹快马。前面一匹马正向右下方猛跑，后面一匹马则向右前方狂奔。前马用的是俯视构图，而后马则是平视构图。马丰肥健壮，造型与长安昭陵六骏石刻的风格一致。

晚唐 莫156 东壁南侧

114 金毛狮子

此画描绘了《大方便佛报恩经》中猎师为了得到国王的赏赐，用计诱杀金毛狮子的故事。画面上，狮子正腾身跳起，扑向猎师，其动势逼真，鬣毛被夸张成蓝色。

晚唐 莫85

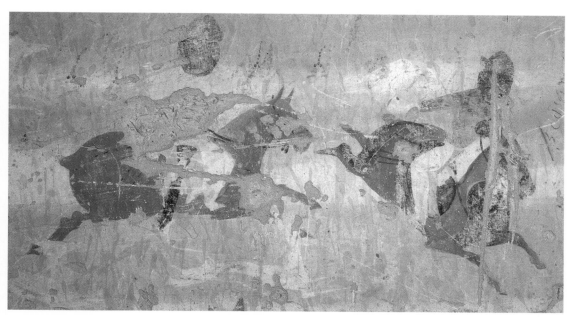

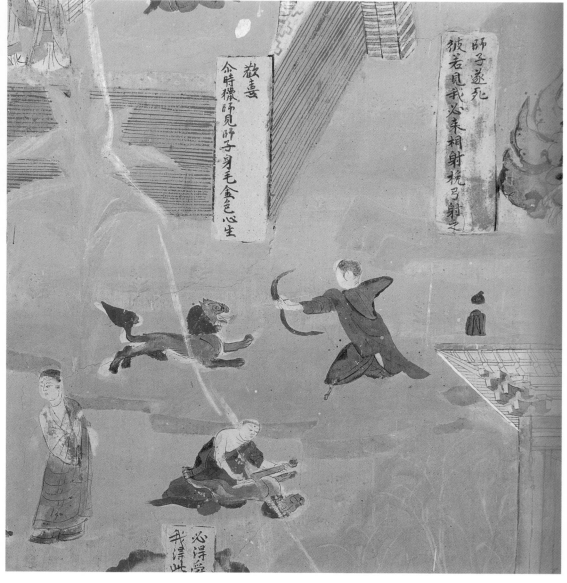

歡喜

介時獵師見師子身毛金色心生

師子遂死
彼若見我心来相射挽弓射之

必得此
我浮此

115　狮子搏牛

画面描写外道劳度叉同释迦弟子舍利弗斗法的一个情节,劳度叉变成牛,而舍利弗则变成狮子降伏牛。画面上一头硕大强壮的牛,脊背被雄狮双爪紧紧抓住,脖颈被狮子牢牢咬住,鲜血流出,生死搏斗,动人心魄。

晚唐　莫9　南壁

116　双狮

这两头狮子画于该窟主尊彩塑须弥座壶门里。在早期,狮子以左右对称形式塑或绘于佛座两侧,象征佛教的权威。至中后期,增加了绘画的属性,因而颇像写生动物画。前一头狮子表现出雄狮的威严,后一头狮子则具有雌狮的特性,其神态颇似狮子狗。

晚唐　莫16　佛坛主尊彩塑佛座南侧

117 红毛猎犬

此为楞伽经变表现猎杀屠宰牲畜，破坏佛教戒律的画面。在屠房中，猎犬正守候一旁，等待废弃的骨头。原画线条基本无存，仅有赭红色施彩，犹如"剪影式"动物画。

晚唐 莫459 南壁西侧

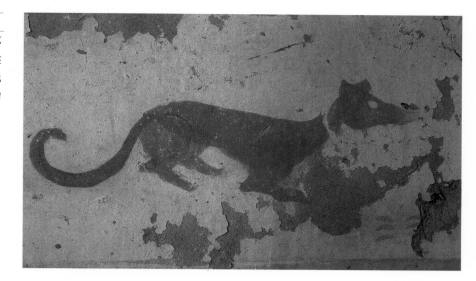

118 屠案下的猎犬

楞伽经变表现杀牲破戒的画面。屠夫正在案上宰割牲畜，猎犬伏于案下等待抛弃的骨头。猎犬的体格硕大，嘴尖，腰身细长。画法是以墨线造型为基础，加以敷彩晕染。

晚唐 莫85

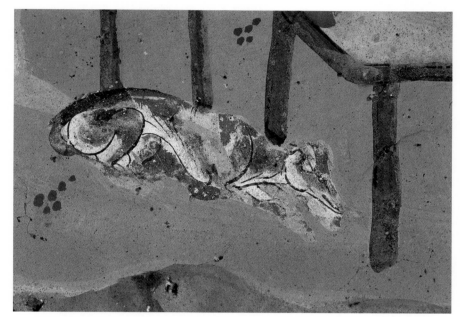

119 山羊头部特写

《楞伽经》劝戒猎户不要为求财利去捕捉杀害生灵。画面上描写猎户赶羊去卖给屠房的情形。这个无辜的生灵此时此刻还不知道自己死期在即，因此还表现得闲适从容。此画以米色先涂底，笔触随意，再以浓墨勾勒定稿线。

晚唐 莫9

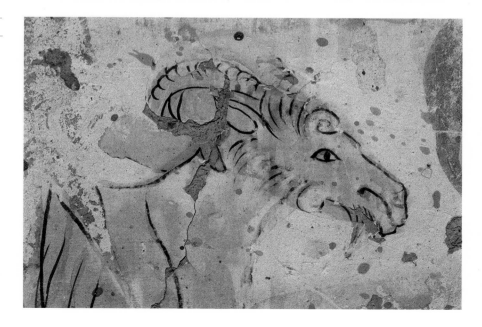

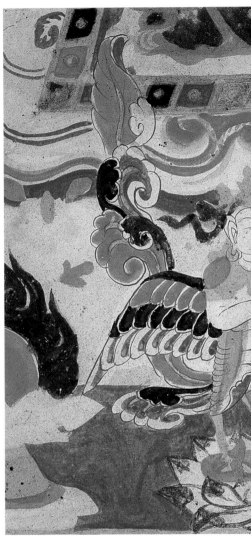

120　鹦鹉

敦煌壁画中将动物设计为装饰纹样，至
隋唐以后演进到极致。这一对鹦鹉作均
衡对称布局被纳入藻井图案之中。形象
写实生动，敷彩华丽。

晚唐　莫6　窟顶中心

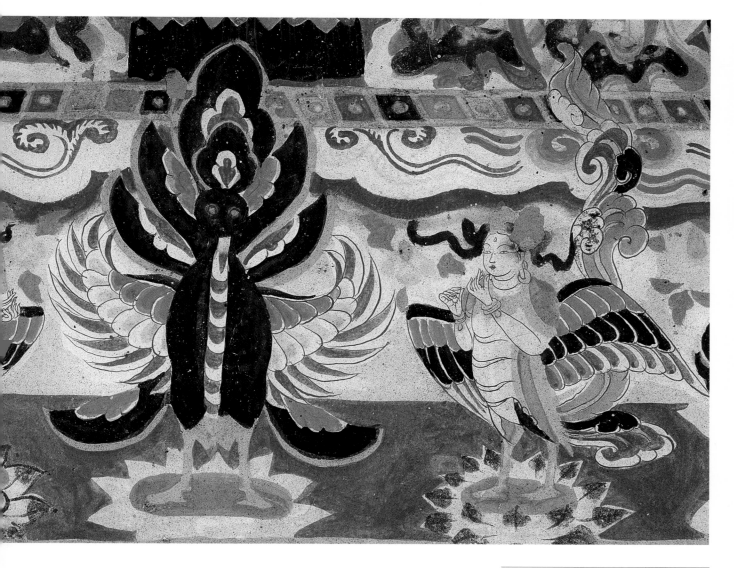

121 孔雀

此为释迦说法图中的孔雀。它正面立于莲
花上,双翅大展,尾羽作开屏状。由于是正
视构图,看上去其尾羽就像是孔雀的"头
光"。技法上用赭红线勾出轮廓,其内填色
留边线,羽毛色彩分深浅而叠晕,虽色种
很少,但搭配得很好,令人感觉并不单
调。这种正面的孔雀,此前极为罕见,晚唐
时出现较多。

晚唐 莫7 南坡

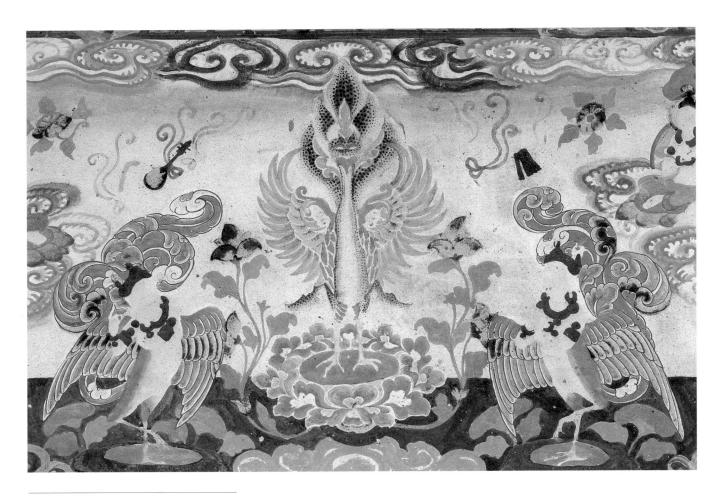

122 孔雀

此为释迦说法图中的孔雀，完全取正视
的角度。孔雀两侧各有一伽陵频迦为孔
雀伴奏,空中还有天乐在不鼓自鸣。此图
绘工精细,色调清淡。

晚唐 莫359 西坡

第三章

晚期：世俗与图案

五代、宋、西夏、元（公元 907—1368 年）

　　中国经隋唐三百多年大统一之后，出现长期分裂割据时期，直至十三世纪下半叶才又为元朝所统一。其间中原战争频仍，然而偏处一隅的敦煌及河西地区，则相对安定。敦煌石窟寺中一批规模宏伟、风格清雅精细的大窟应运而生；前代许多洞窟也得到装饰和重修。

　　这一时期的敦煌佛教艺术虽然已经由绚烂复归于平淡，但中原画坛却正经历着重大的变化与发展：花鸟画受到关注，动物画在宋代终于发展为一个独立的新画科。西蜀与南唐先后创立了翰林画院，黄筌父子、边鸾、刁光胤等著名画家及其弟子的写生花鸟画作品，成为宫廷花鸟画的典范；其后民间花鸟画家徐熙的没骨法花鸟画，也发展为一个"野逸"画派。北宋时的马贲擅长佛画和动物画，有《百牛图》、《百鹿图》等流传于世，其中纸本水墨画《百雁图》，现藏于美国夏威夷艺术馆。敦煌曹氏归义军政权在北宋时期也创立了自己的画院，领导着本地区的绘画潮流。在此影响之下，敦煌石窟动物画出现了写生的倾向，力求更真实地表现世俗的主题，在用线方面吸收了中原波折灵动的勾勒技巧，在敷彩方面则力求鲜明。

第一节　五代、宋动物画

　　敦煌在公元907至1030年前后，约当五代至北宋中期，由于经变种类的继续增多，入画的动物题材不减前代，把动物作为装饰纹样也比前代有所扩展。反映现实生活的巨幅五台山图、出行图相继出现，为描写多品类动物群提供了新的空间。同时动物造型和表现风格以及审美追求方面，也在悄悄嬗变，转向彻底的写生，以求更贴近生活真实。这一时期表现动物形象相对集中的洞窟有第100、61、146、55、76窟，榆林窟第32窟等。

　　第100窟《曹议金统军出行图》及《回鹘公主出行图》，虽然整幅画都在追摹第156窟《张议潮统军出行图》及《宋国夫人出行图》，然而众多马匹的造型则没有前代马匹那样肥硕健壮，变得头小，颈部细长，腿部也较修长，步伐轻快，尽管不如唐马那样气势威武，但显得高傲灵活。马的品种也似与唐代的不同。

　　以现实生活为主题的第61窟《五台山图》，是巨幅的山水风俗画。画面展现了佛教名山五台山的朝圣者、商旅马队、驼队川流不息的景象，到处是马匹、驴骡、骆驼与人们相关的活动。大多数情况下，主人同役畜之间都保持着和睦的关系，但有时也难免发生冲突。画中在忻州定襄县城外一匹驮货的毛驴，屁股后坐不肯前行，一个脚夫在前使劲拉

缰绳，一个在后面手推鞭打，表现出了毛驴的犟脾气。像这样生动的情节，给画面增添了世俗生活的情趣。

　　第146窟劳度叉斗圣变中，表现了佛弟子舍利弗与须达大臣一起，到舍卫国寻找精舍祇园园址时所乘用的交通工具。图中出现了不少马匹及挽车的马、骡、牛、大象，有的正在拉车或被乘用，有的卸车憩息。其中有头骡子虽然脖子上还系着缨子，却高扬着头，迈着闲适的步子，在享受着劳累之后的轻松与惬意。

　　在劳度叉斗圣变的中心显要位置画的却是紧张、激烈，甚至残酷的另一番景象：一头牛被雄狮紧紧咬住了脖颈，雄狮的两只前爪铁钳般抓住牛背，鲜血如涌泉。身躯硕大的牛由于狮子的压力不得不弯腰屈膝，张口惨叫。狮子搏牛的画面在前述晚唐第9窟介绍过，这是依据变文中劳度叉化作大水牛，舍利弗化作雄狮，水牛见之失魂跪地，狮子乃先摄项骨，后拗脊根，未容咀嚼，形骸粉碎的叙述绘出的。搬到经文和经变中，此图以可视可感的艺术手段，昭示佛教必定战胜外道。在这里雄狮的勇猛刚健与牛的笨重憨厚形成鲜明对比，造型上着重刻画狮子的大口和利齿，果敢的目光，有力的爪；对于牛则着重描绘庞大的身躯，肥厚而松软的脖颈以及绝望的眼神。而这一切都是运用简练的线

描完成的。

该经变中还画有大蛇缠树的情节。一株年久根深的大树，被一条巨蛇紧紧地缠着，加之狂风劲吹，根已拔起，摇摇欲倒。巨蛇双目如铜铃，口中利牙火舌毕露，其状颇为恐怖。经变榜题说：劳度叉变成参天大树，舍利弗使风神放出大风，声如电吼，自己幻化一条大蛇缠树，将树连根拔起。敦煌壁画中表现自然的蛇，虽出现过许多次，但画得较大而且连细部也画清楚的，就数这幅了。

五代时期出现的几幅梵网经变中，卢舍那佛在大法会上说法，连六畜也前来听佛说大戒。因此在该经变中出现了一组动物形象，有牛、鹿、马、虎、狮等。在这里，依据佛经内容的需要，把包括猛兽在内的所有牲畜，描画成慢条斯理、文质彬彬、温良而虔诚的佛教"信徒"。但造型仍然是写实，既无变形，又无夸张，只不过采用了拟人化手法。

晚唐、五代以后，敦煌壁画中出现高僧的画像，并在其身旁出现一只被驯服的鹿。它很有灵性，脖子上挂着僧人的化缘背包，忠实地伴随着僧人。其中画得比较生动的要算第395窟。僧人像已不存，但张大千题记说此为志公和尚画像。旁边的鹿双耳高竖，高扬着头，目光炯炯，注视着主人；前蹄提起，显得很精神。

盛于中晚唐而终于宋代的金光明经变里，有一则长者子救鱼的故事，表现了佛教众生平等的教义：凡生命都要保护，既不能让鱼枯死，也不能为救鱼去伤害飞禽走兽。北宋时期，第55窟的《长者子流水品》是由两组连环画组成的：其一画的是一个干涸的鱼塘，鱼在阳光下正垂死挣扎，而飞禽、走兽却于池塘中恣意捕食。另一幅画面是长者子为了救鱼，向国王借到二十头大象，迅急地驮水注池。这种干涸鱼塘之类的画题仅见于敦煌壁画。

敦煌晚期壁画出现一种概括表现释迦牟尼一生八件大事的新题材——"八塔变"。这是因每一事迹都以一座宝塔的形式来表现而得名。莫高窟北宋时期的第76窟整壁画八塔变，今仅存上半壁四塔，其中第三塔表现释迦牟尼在鹿野苑初转法轮，塔前画一对鹿代表鹿野苑，鹿作跪伏状，毛赭黄色。形象和色彩都完整如新，轮廓线以赭红色勾描，匀润流畅。第七塔描写猕猴因向释迦牟尼供养蜂蜜受到接纳，高兴得手舞足蹈，失足落井而投生天上的故事。连环式画面有五个情节：一是猕猴采蜜；二是向释迦献蜜；三是手舞足蹈；四是失足落井；五是投生天上。有意思的是采蜜时的猕猴满身长毛，十足的猴相；向佛献蜜时的猕猴虽也画成通身长毛，然已有几分人相，尤其是面部变化较为明显；舞蹈时，周身毛已脱尽，除耳朵还似

猴耳，短尾尚存外，与人无异；命终升天时，完全变为年轻俊俏的天人，可驾云飞翔，散花供养，除未披帔巾外，与飞天没有两样。绘画技法上完全用赭红线塑造猕猴形象，连毛也是赭红短线描出，不施任何晕饰。

这一时期作为装饰图案的动物形象，最突出的是统治敦煌的曹氏家族于北宋乾德八年（公元 970 年）重修的第 427 窟前室木构窟檐及其壁画。此窟涅槃经变佛床壸门中，画有大雁、雄狮和孔雀等动物。此画的构图兼有举哀和装饰双重意义。处理手法同初唐的第 332 窟基本相同，稍有不同的是此窟的动物或首或尾，或足或翅突破了壸门的界限，显得比较自由活泼；而第 332 窟的动物图像则都被限制在壸门以内，装饰性相对浓厚些。

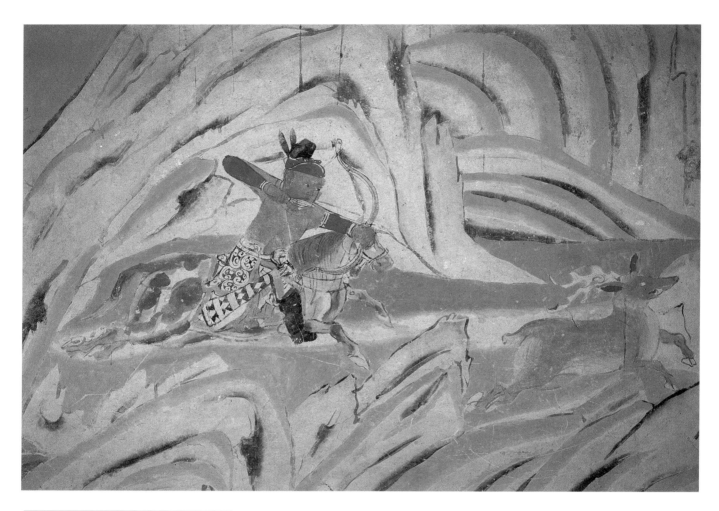

123　猎鹿

这是五代时期较精采的狩猎图，内容是
劝戒狩猎杀生的。鹿与马都画得写实生
动，勾线灵活有力，用赭红色晕染表现马
的肌肉，在当时还只是一种尝试。

五代　莫98　背屏后

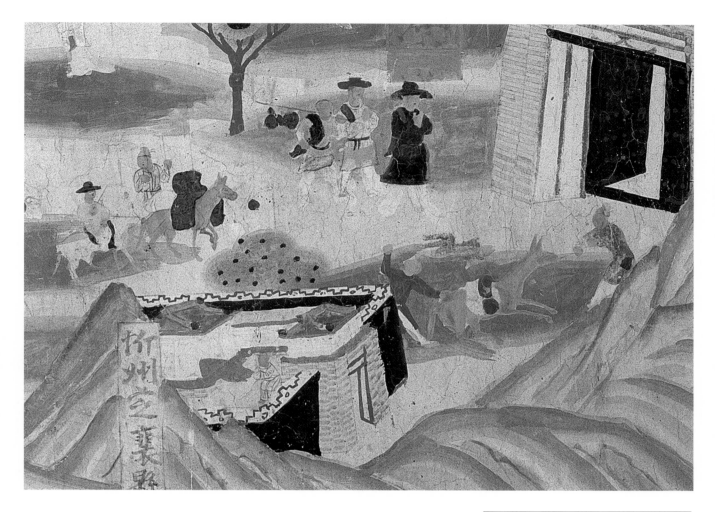

124　调驯牲口

五台山图中,在忻州定襄县城下的商旅正在调驯不听使唤的毛驴。毛驴身负财货,不肯前行;一人在前紧拽缰绳,另一人举鞭在后面催赶。画面虽简单,却洋溢着郊野浓郁的生活气息。

五代　莫 61　西壁

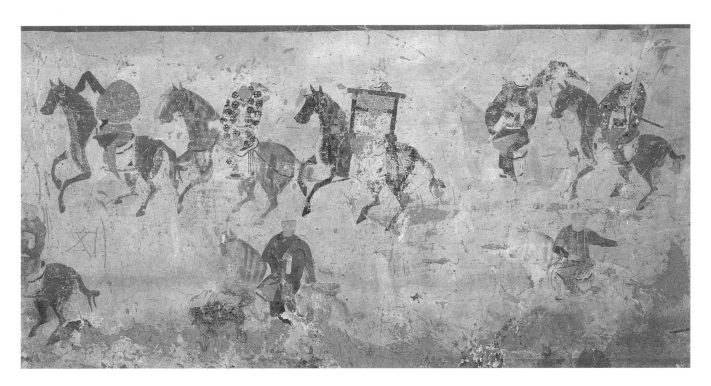

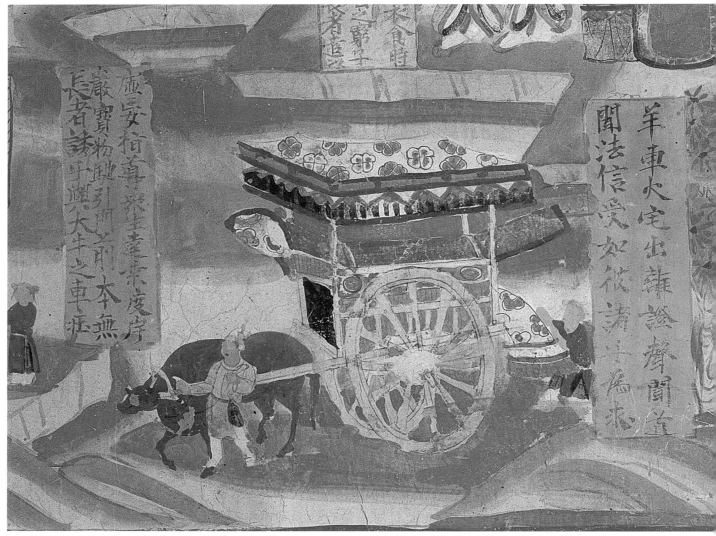

125　骑马乐队

在《回鹘公主出行图》的前段绘有马上乐队，乐器有箜篌、方响等。马的体形比唐代细瘦，比例显得较为匀称。

五代　莫100　北壁

126　挽车的牛、鹿和羊

这是法华经变的局部，表现"火宅喻"中长者以装饰华丽的用牛、鹿、羊挽拉的三种车，诱引处于火宅而仍贪玩不出的儿童逃出危境。这里以牛车比喻大乘，鹿车喻中乘，羊车喻小乘。

五代　莫61　南壁

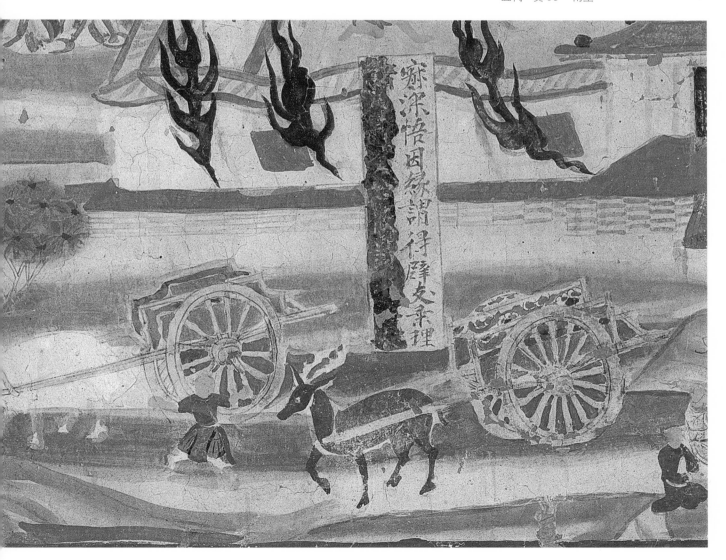

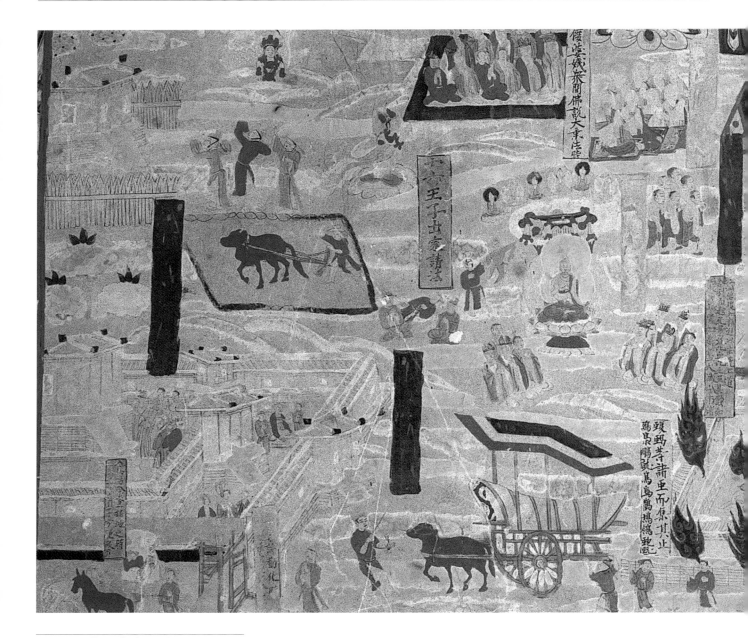

127 法华经变中的动物

此为法华经变中动物形象比较集中的画
面。从左至右,有《信解品》中马厩内的马
群,"火宅喻"中挽车的牛、鹿、羊以及火
宅中的猛兽,《安乐行品》中的战马。

五代 莫108 南壁

128　法华经变中的动物 见下页▶

这是法华经变的局部：左侧为《信解品》，
中部为"火宅喻"，右侧为《安乐行品》。这
是一幅出现动物形象较多、较集中的画
面。

五代　莫146　南壁

129　劳度叉斗圣变中的动物

图中表现了舍卫国大臣须达与舍利弗一
起寻找营造精舍的处所时所乘用的牲畜,
其中有骡、马、牛、象等,有的已经卸车释
重,在轻松憩息,有的正在为主人效力。

五代　莫146　西壁

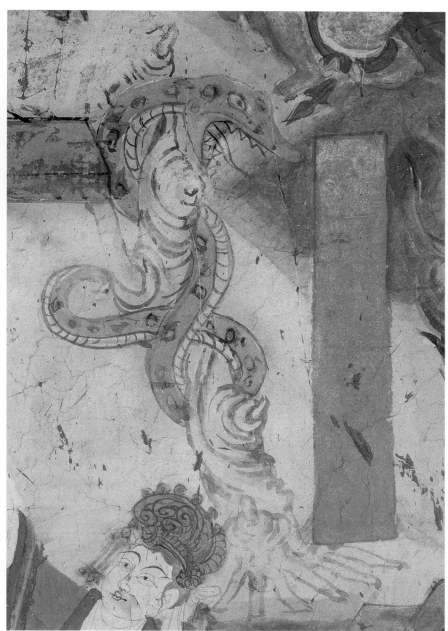

130 大蛇

此为劳度叉斗圣变的局部,依据变文中劳
度叉化作大树,而舍利弗化作大蛇,"长蛇
缠树,大风劲吹,大树根拔而欲倒"这段文
字而绘制的。画面上一棵根部露出地表而
倾斜的大树,被巨大的蟒蛇紧紧缠绕着。
描绘细致而又形体较大的蛇,在敦煌壁画
中仅见于此图。

五代　榆16　后室东壁

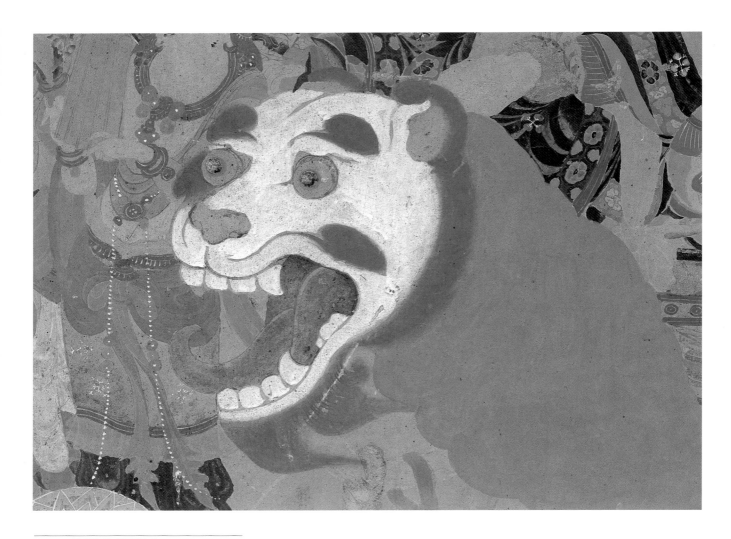

131 狮子头部特写

狮子是文殊菩萨的坐骑。本图画法是在画好的狮子面上，再用白粉提亮，强调了效果，留出结构轮廓线和眉、眼、鼻、耳、口等较深的色彩。此画法有可能是后代画工所为。

五代 莫12

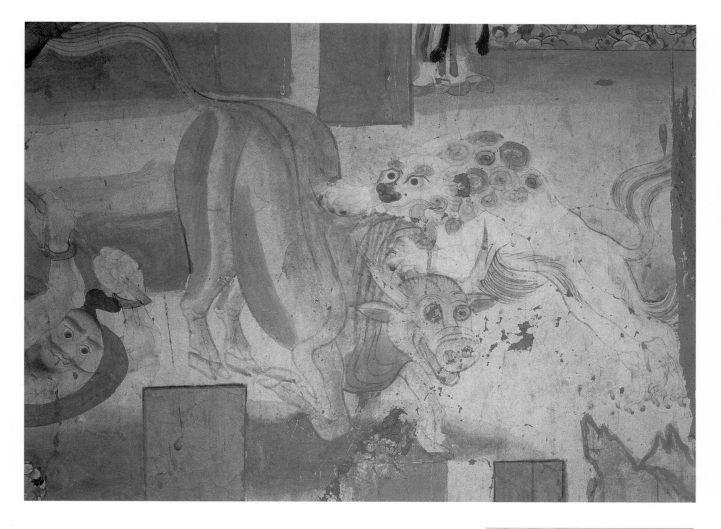

132 狮子搏牛

画面表现外道劳度叉同佛弟子舍利弗斗
法的一个片断:劳度叉幻化为一头力大无
比的牛,而舍利弗则变成一头雄狮,勇猛
强劲,势不可当,紧紧咬住牛的脖颈,牛则
惊恐万状,力不能支。此画情节紧张,造
型生动。

五代　榆16　后室东壁

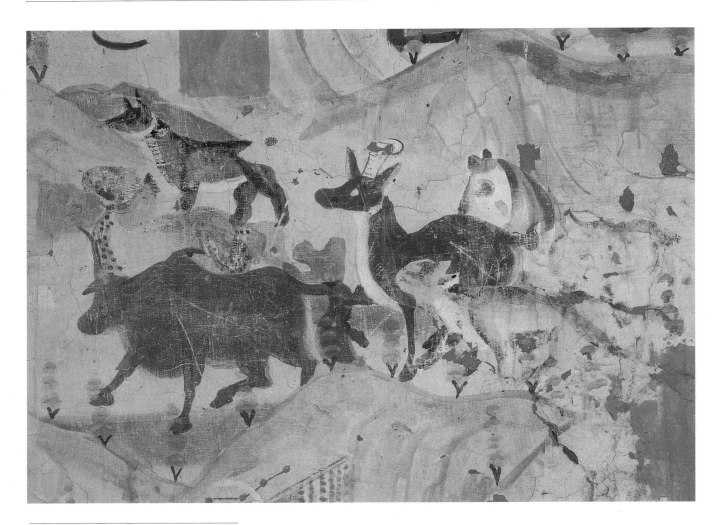

133　听法的动物

此为梵网经变中的画面,表现卢舍那佛回
答众菩萨怎样才能修得菩萨十地道而成
佛果问题时,一切禽兽六畜也前来听法受
戒。其中有牛、虎、狮、鹿、马、狼、狗等。这
些在自然界中原本是弱肉强食、生存竞争
十分激烈的动物,在佛法的感召面前变得
相互友好,温顺可爱。

五代　榆32　西壁北侧

134　梅花鹿与虎

这是楞伽经变中的鹿与虎,动态、神情互
有呼应,不乏生动。梅花鹿用厚重的赭、
白二色画成,装饰意味较浓。

五代　莫61　东壁

135　颈部挂包的鹿

这是比丘供养画像中的鹿,它专注地望着
前面的比丘,脖颈上还挂着一个小包,表
现得驯服而有灵性。画法简约明快,在墨
线轮廓内仅用了两种颜料渲染:用花青渲
染鹿的皮毛,用赭红渲染小包。

五代　水峡口3　东壁

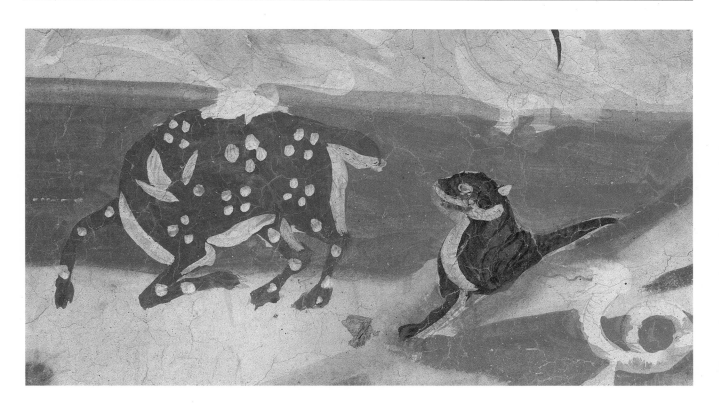

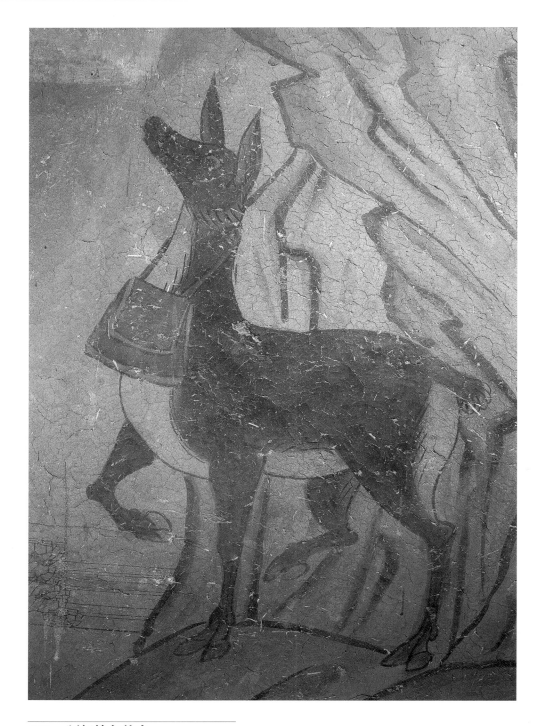

136　颈部挂包的鹿

据后人题记可知,这是志公和尚供养像中
的鹿,其形象机警驯服。技法上先以浅墨
线起稿,然后用赭红色涂染皮毛底色,将
颈、腹下部及后股部空出来,再以棕红色
晕染,最后以浓墨勾勒定型线,并描出耳、
颈、腹、股部的毛。

五代　莫395　甬道南壁

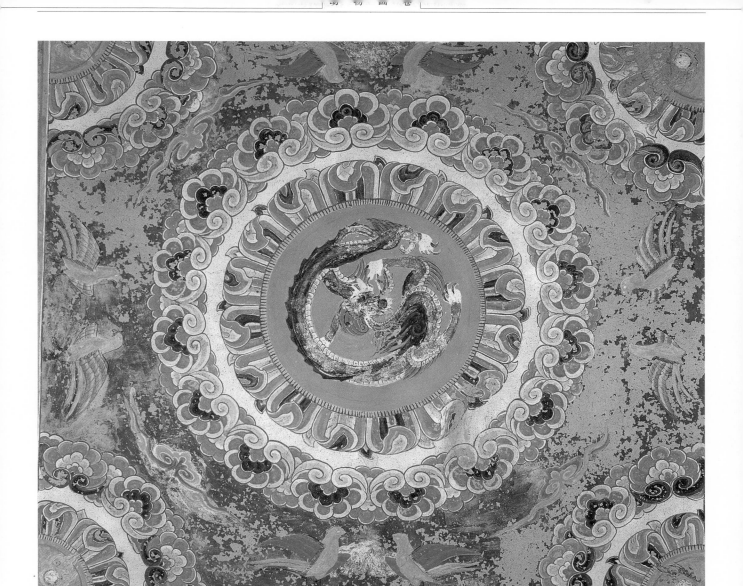

137　鹦鹉

藻井中的一对鹦鹉，翅膀展开，回首顾
盼，相互呼应。

五代　莫146　窟顶中央

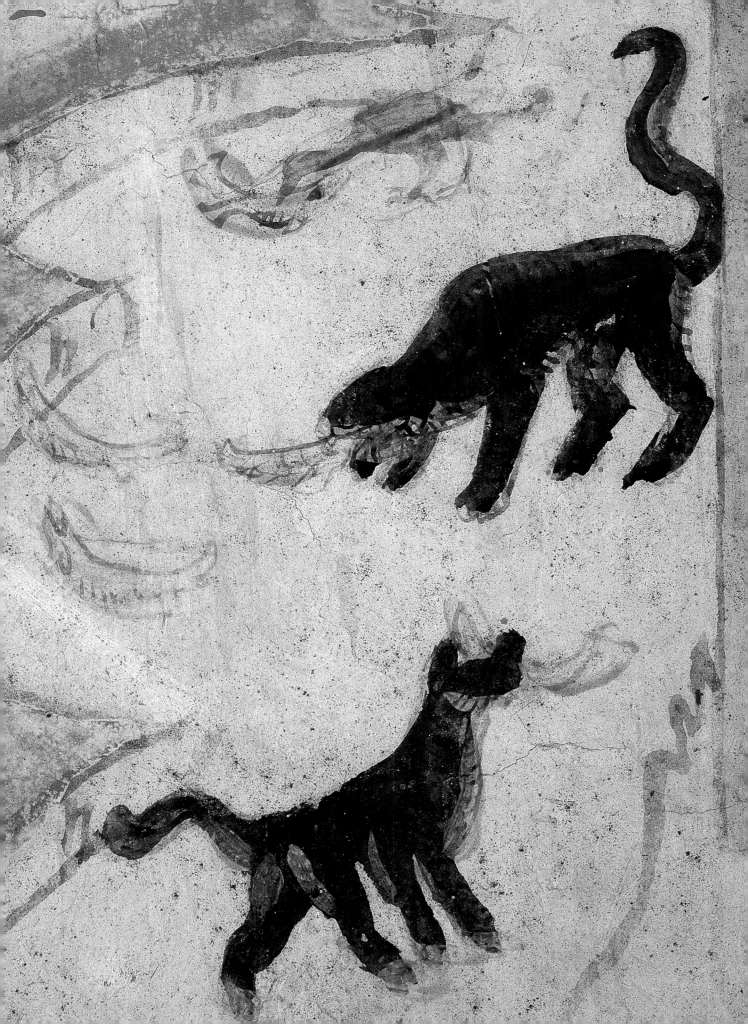

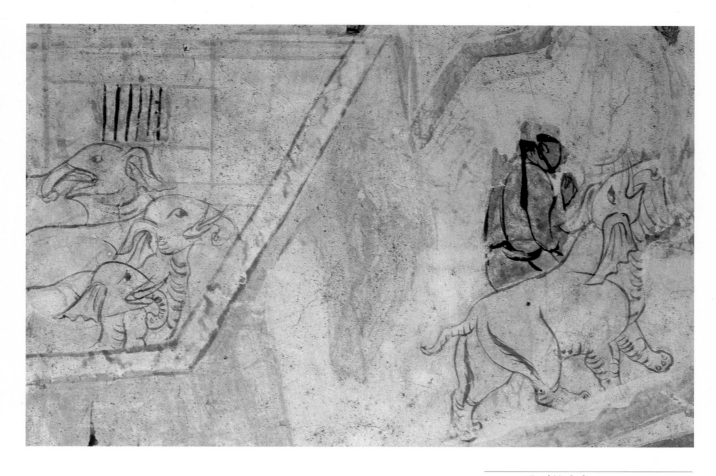

139　吼叫的大象

此为《长者子流水品》中另一幅画面,表现
长者急忙向国王借来大象,准备运水注入
涸泽的情况。画面上大象善解人意,一边
大步流星地赶路,一边举首长啸。画面勾
线简练,技艺娴熟。

宋　莫 55

138　捕捉鱼的鸟和虎

《金光明经·长者子流水品》说:以行医
为其职业的流水长者同两个儿子,途经
一涸泽,见成群的虎狼入泽食鱼,顿起怜
悯之心。便向国王借来大象,运水注入泽
中,并投入鱼食,从而使鱼群得救。此图
即描写鱼泽水涸后鸟兽入泽食鱼的场
面。线描、敷彩以及形象描写都比较简约
随意。

宋　莫 55

140 听法双鹿

此画表现佛在鹿野苑初转法轮，画中两只鹿伏跪在佛前听佛说法。敦煌壁画自北朝始就有这种模式,传自印度。

宋　莫76　东壁南侧

141 猕猴

这是八塔变的局部。描写一猕猴因采蜂蜜供养佛,高兴得手舞足蹈,失足落井致死,转生天上的故事。画中猕猴采蜜时的形象是猴,舞蹈时和落井时已近人形。画师有意通过这些变化,暗示供奉佛前后的因果关系。

宋　莫76　东壁北侧

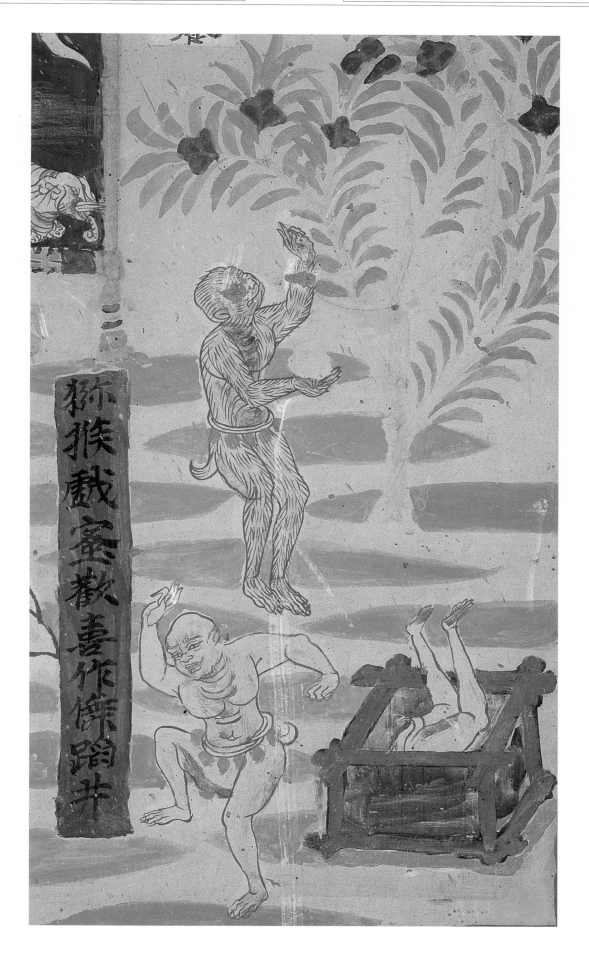

獼猴戲蜜歡喜作儛蹈井

142　站立的山羊

此窟佛龛两侧画两头伏卧的大象,山羊用
后腿站在象背上,羊背上骑着一个少年。
羊尾梢部变成云头纹,是受了印度石窟艺
术的影响,这种特别的装饰源自古印度一
种坐具上的装饰造型。

北宋　莫76　东壁北侧

143　仙鹤与鹦鹉

在观无量寿经变中,仙鹤和乐神伽陵频
迦同歌共舞,表现佛国极乐净土的祥和
与欢乐气氛。颇有意思的是,鹦鹉在一旁
既不歌也不舞,冷眼旁观,与此欢乐气氛
不相协调。

宋　榆38　北壁

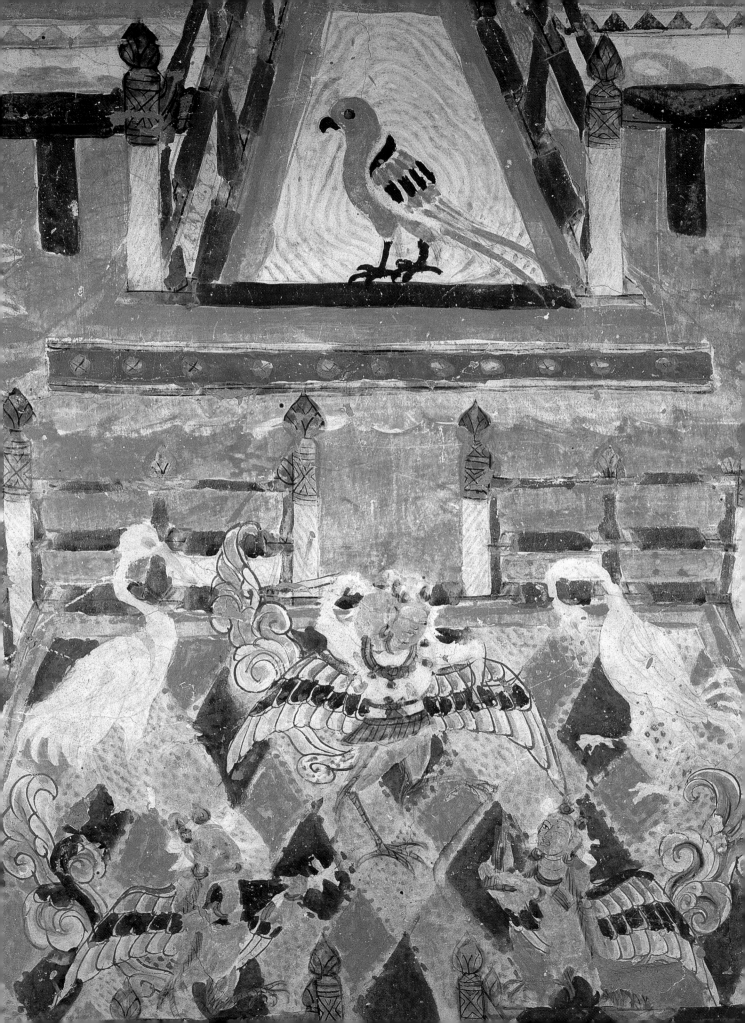

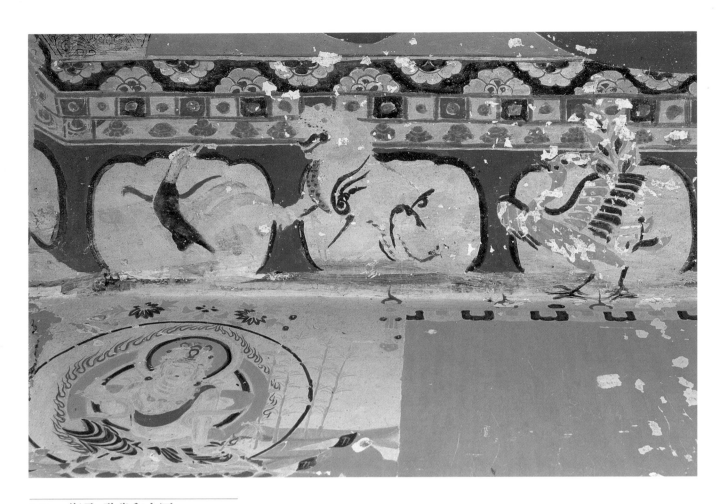

144 狮子、孔雀和大雁

这是描写佛涅槃时，众禽兽震惊、悲悼的
情节。巧妙的是该图将动物安排在佛床
壶门之中，既符合佛经内容要求，又起到
装饰佛床壶门的作用。

宋　莫427　前室西坡

第二节　回鹘、西夏、元动物画

　　自公元 1030 年前后至公元 1368 年,约三百三十多年间,沙州回鹘、党项及蒙古等西北民族相继统治敦煌。这一时期,来自汉地和西藏的密教(即汉密和藏密)绘画在敦煌壁画中占有一席之地;而来自尼泊尔、印度的佛教绘画风格与模式,仍对敦煌的绘画艺术产生一定影响。唐代以后渐趋消失的壁画题材,在这一时期再次重现,有些采取了新的表现形式。动物画也相应地在题材内容及表现形式上发生变化。对动物的整体造型仍承袭传统样式,只是在刻画上更加细微具体,并且越来越注重表现人与动物之间的和谐。

　　沙州回鹘时期,出现了伴有动物的十六罗汉图。单纯十六罗汉的题材,在敦煌最早是以彩塑的形式出现于五代。第 97 窟中东胜身洲第三尊者跋釐堕阇大阿罗汉像中,画有两只鹿,一只前腿跪地,埋头于溪中饮水,另一只边走向小溪,边回头张望,眼神中透出机警,这正是动物群体饮水时防范天敌偷袭的本能表现。这是一幅既真实又生动的白描画。

　　西夏时期仍然盛行文殊、普贤、观音、涅槃信仰,所以好的动物形象也往往出在这些经变画中。榆林窟第 2 窟《观世音菩萨普门品》表现观音菩萨法力无边,超拔各种苦难,其中有一幅猛虎图,粗看似无轮廓线,细察原是以细

而流畅的淡墨线勾勒轮廓,再以淡墨加少量赭色涂底,最后以较浓的墨勾描出皮毛斑纹及眼、眉、口、鼻及胡须等,是一幅水墨淡彩画。虎呈下行式,步幅很大,双目逼视前方,虎虎有生气,是晚期动物画的佳作。

　　文殊、普贤变自隋、唐之后一直长盛不衰。榆林窟第 3 窟是西夏后期完成的重要洞窟。壁画题材丰富,汉密、藏密绘画风格交相辉映。该窟规模宏大的文殊、普贤变,是以白描为主的水墨淡彩画,除了作为两位菩萨坐骑的狮子和大象外,还有水中的大鱼、巨龟,岸边台地上的马、猴等。佛经中说,文殊菩萨主诸佛智德和证德,驾狮子王表示智慧之威猛。文殊变中的青狮画得威严强壮,一副倔强的模样。技法上用墨线勾勒出轮廓后,以很浅的水绿色烘染胡须、尾毛及鬣毛,以两种深浅不同的浅青色晕染凹凸起伏的肌肉,增强狮子身体的力量感。而普贤菩萨与文殊菩萨遥遥相对,乘六牙白象王。佛经中说,普贤菩萨主诸佛理德、定德与行德,谨慎、静、重若象。白象在画法上与狮子不同,是墨线勾的白描。

　　在文殊变中出现大鱼、巨龟,在敦煌是独一无二的。而在对称的普贤变中,虽也有水却未出现这类水族动物,可能与文殊菩萨曾经变成鱼供人食用的故事有关。图中的大鱼、巨龟,刻画十

分精细,特别是大鱼无分巨细,线描一丝不苟,生动传神。它们无疑是敦煌壁画中形体最大,又刻画最精细的鱼、龟图像。

此幅普贤变中出现了《唐僧取经图》。该题材仅见于西夏时期,而且相当流行,大多在《水月观音图》中出现,出现在普贤变之中独此一幅。它们是现存最为古老的此类图像。图中画一匹负经白马,一旁画猴面毛手的着衣人,这就是《西游记》中的白龙马与孙行者。

东千佛洞第2窟《水月观音图》中的《唐僧取经图》又别有一番情趣。马的视角一反常见的角度,改画后面,仅将头部侧向一边。这种构图颇难表现,然而处理得相当协调。突出了马的丰满的臀部和强健的后腿,且基本符合比例与结构。那猴面孙行者的造型也不同于一般:他面部无毛,散披头发,扁平的脸,短而突出的下颌,阔嘴露齿;对观音菩萨也不顶礼膜拜,表现了猴子顽皮的天性。

在西夏时期的涅槃经变中,随着前来佛涅槃处的各路菩萨、比丘、罗汉的行列,行走着各种飞禽走兽。美丽的孔雀不胜悲愁,凶猛的老虎悲恸不已,调皮的猕猴在罗汉身后舞手动脚,神情有别,姿态各异。东千佛洞第2窟中的孔雀,圆睁着惊恐的眼睛,拖着漂亮的尾羽,扇动双翅,张嘴悲鸣。该画绘工精

细,线描同敷彩并重,运笔流畅,晕染及施色柔和鲜丽,不愧为晚期动物画的精品。东千佛洞第7窟的老虎,坐在涅槃的佛前,愁眉苦脸,举头对佛,张嘴耷耳,一副失声痛哭的神情。这些画面充分运用拟人手法,将人类的思想情感赋予动物,与周围环境一起烘托出浓郁的宗教气氛。

榆林窟第3窟的千手观音经变,是同类经变画中非常特别的一幅,在观音菩萨的手上,除了绘有诸般法器之外,还画出不少动物,如狮、象、龙、牛、鸡、狗、鸭、鹅等,且都一式两幅,两侧对称。形体虽不大,却画得很细致。

西夏时期大大发展了将动物形象纳入花边图案的传统,从题材的广泛到组织结构的新颖,再到绘工的精巧等方面,都把动物装饰图案发展到极高的水平。榆林窟第3、10窟是最优秀的代表。仅在藻井边饰中出现的动物就有孔雀、鹦鹉、蓝鹊、鹰、鹿、马、天鹿、天马、麒麟等。飞禽均作展翅飞翔之状,走兽都作奔跑之态。这些动物画均运用勾填法,施彩及晕染比较简便,效果却颇佳。榆林窟第3窟纹饰,构思新颖,构图丰满,动物造型以写生为基础,并施以富丽的色彩,堪称敦煌晚期动物画的精品。而榆林窟第10窟窟顶外围飞翔的鹤与孔雀则更具有装饰性,是敦煌晚期壁画中描写鸟雀飞翔的佳作。飞鹤取鸟

瞰式构图，它额抹丹顶，口衔鲜花，平展双翅，爪若握卵，刻画逼真生动，加之深绿色底衬托洁白的羽毛，十分醒目。飞翔的孔雀头竖冠羽，身披五彩，后拖尾羽，平展双翅，姿态优美。

五个庙第 3 窟中有一个放生小鸟的画面，风格与上述纹饰截然不同，完全用简练的墨笔"写"出意境。小鸟造型稚拙，颇有天真之趣。这种画法在敦煌壁画中非常罕见，可能受中原减笔画法的影响。追求童真之趣是一种可贵的美术精神。

榆林窟第 4 窟，在图案化的山石中画有牛头、狮头图像。此前敦煌壁画没有类似的图像，在晚期壁画中也仅见于此窟。这恐怕属于密宗特别是藏密的图像，狮子头或狮子面（天福之面）是印度教神庙常用的装饰，印度教大神湿婆的坐骑南迪是一头公牛，印度波罗王朝的密教佛寺也采用这种装饰图案。这种装饰图案通过尼泊尔传至西藏。藏传佛教吸收了西藏地方的苯教信仰，牛头是苯教崇拜的圣物。该图像造型相当谨严，特别是牛头的结构、比例及细微特征都把握得很准确。

敦煌石窟的营建和重修工程自归义军政权消亡前后，即大约相当于北宋时期，已日薄西山，至元代更是每况愈下。与此相应，壁画题材稀少，动物画作品也不多，主要见于第 61 窟的炽盛光佛经变、第 465 窟五方佛曼荼罗及个别尊像画中。元代动物，或是作为佛教尊像的坐骑，或是作为星宿的象征，此外在装饰图案中也偶尔出现。

第 61 窟甬道依据《佛说大威德金轮佛顶炽盛光如来消除一切灾难陀罗尼经》绘制的炽盛光佛经变，画出了天空中的黄道十二宫，将星宿绘成圆球形代表"宫"，又于圆球中画象征性图形。十二宫的西方命名为：狮子、室女、天秤、天蝎、人马、摩羯、宝瓶、双鱼、白羊、金牛、双子、巨蟹，于是在十二宫中出现了相应的动物形象。其中金牛宫的牛、白羊宫的羊、巨蟹宫的蟹、天蝎宫的蝎子，保存较好，画得较生动。金牛宫的牛作平视侧面构图，通体白色皮毛，作徐步前行状。其线描法初看一般，细视之颇有章法，有粗细、虚实、浓淡、挺柔变化，以求表现骨骼、皮、肌肉的不同质感。白羊宫画一只白色绵羊，视之即能感到羊毛的松软和蹄的坚硬。巨蟹宫的大螃蟹和天蝎宫的蝎子笔力较弱，造型亦欠准确，如螃蟹可能是依《荀子》"六跪而二螯"的说法画的，实际应是八足。不过印度巴尔胡特浮雕中的螃蟹也雕成六足。它们是敦煌动物画中唯一的蟹和画得最大的蝎子。

第 465 窟是敦煌西藏密教模式最纯粹、最典型、规模最大、艺术水平最高的洞窟。密教护法天神之一的吉祥天

母，骑一马骡，其鞍为人皮，其辔为蛇，四蹄踏于血海之上，骡首一侧有毗那夜迦(障碍神)牵骡侍行。骡子的造型相当写实，特别是头部马骡的特征把握得很准确，线描非常细而且匀称流畅，敷彩比较厚重均匀，虽说是线描与色彩并重，然而色彩效果更突出。画风有鲜明的藏画特色。

绘于后室窟顶的五方佛曼荼罗图像，以大日如来为中心，胁侍菩萨坐骑有狮子、大象、鹿和羊等，均作伏卧之状。狮子造型颇为奇特，雄狮的头部本来很大且神态威严，而此处却画得很小，鬣毛既少又紧贴脑后，没有雄狮的气势与威严，反而像供人赏玩的狮子狗。大象的造型比较写实，采用拟人手法，给大象一副笑容可掬的面容。鹿和羊均以写实手法来表现。这些动物画从总体上看虽然有一定的表现技巧，画风细致，色调浓丽，但比诸前代，少了几分灵气。

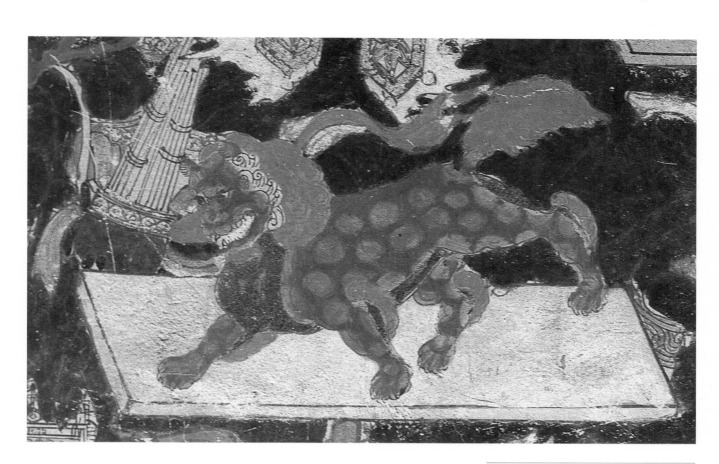

145　狮子

此为文殊变中的青狮，威武强壮。在画法
上，是先用墨线勾勒好轮廓，然后敷彩渲
染，将狮子身上的肌肉用深浅两种色调染
出圆球形，不再描定稿线，并以水绿色烘
染胡须、尾毛及鬣毛。

西夏　榆3　东壁

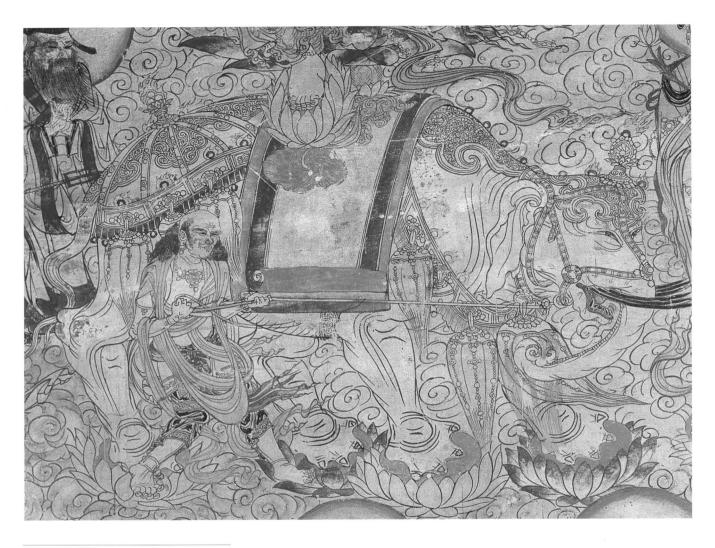

146　普贤坐象特写

佛经说，普贤菩萨主诸佛理德、定德与行
德，乘六牙大白象王。图中大白象双目微
闭，含着慈善笑意，头顶饰宝珠，显得华丽
高贵。技法上完全以墨线白描造型。

西夏　榆3　西壁南侧

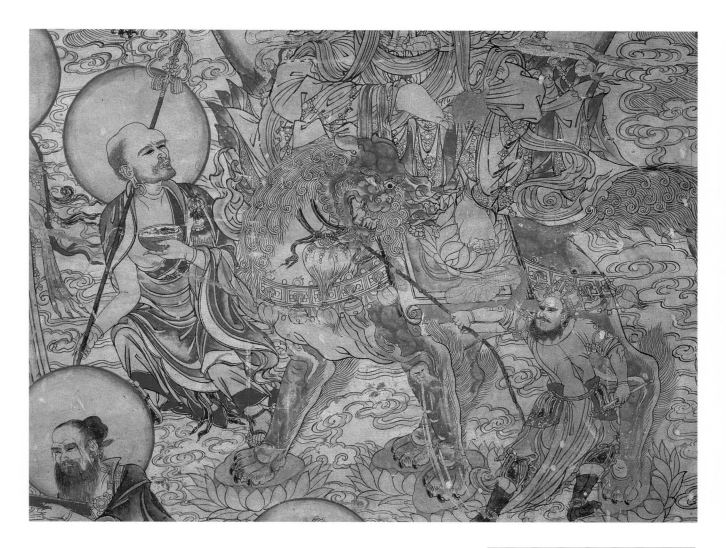

147 文殊坐狮特写

佛经说,文殊菩萨主诸佛智德和证德,驾
狮子王表示智德之威猛。此图以墨线勾
描,兼用淡彩晕染,表现狮子的健壮。鬣毛
加以图案化处理,具有装饰性。此为高手
之作。

西夏 榆3 西壁北侧

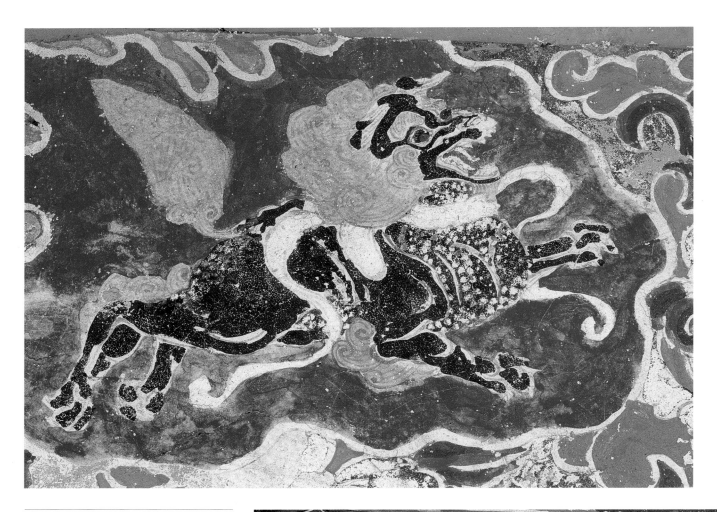

148　奔狮纹

此为窟顶藻井边饰中的动物纹样。狮子
张口举尾，四肢作快速跨跃飞奔之状。外
周以飞动的光焰围绕，颇具神秘色彩。

西夏　榆10

149 动物纹花边

该图案以植物纹卷草为背景,衬托出在朵朵云彩中飞翔、奔驰的各种动物。其层次分明,结构紧凑,绘工精巧,清新优美。

西夏　榆3　北坡

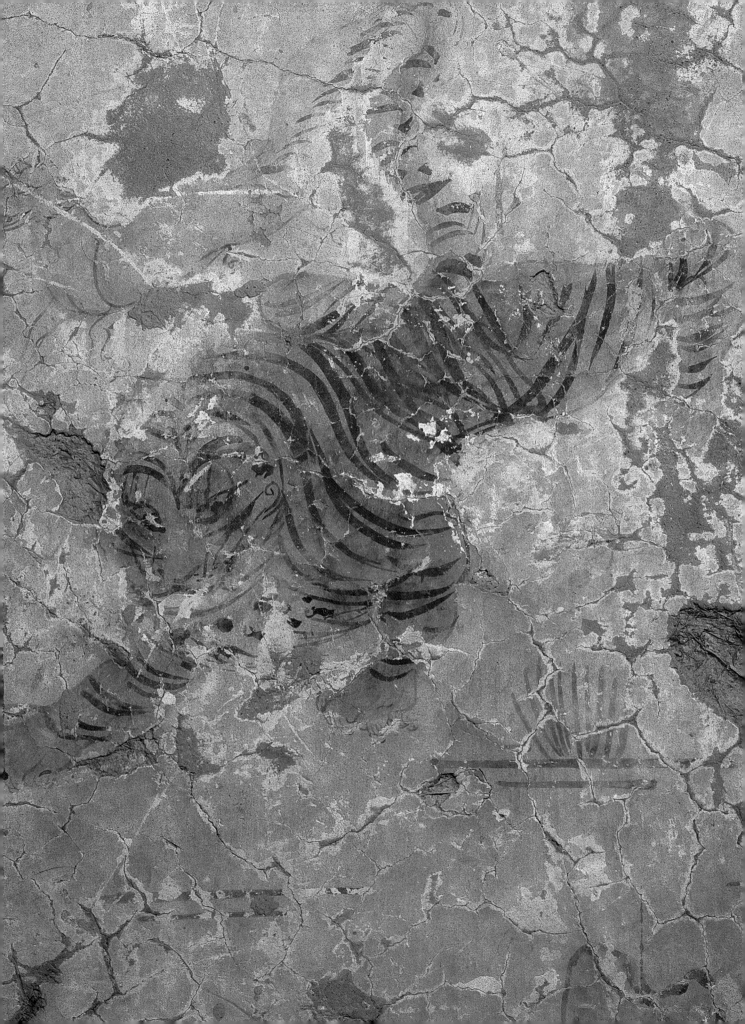

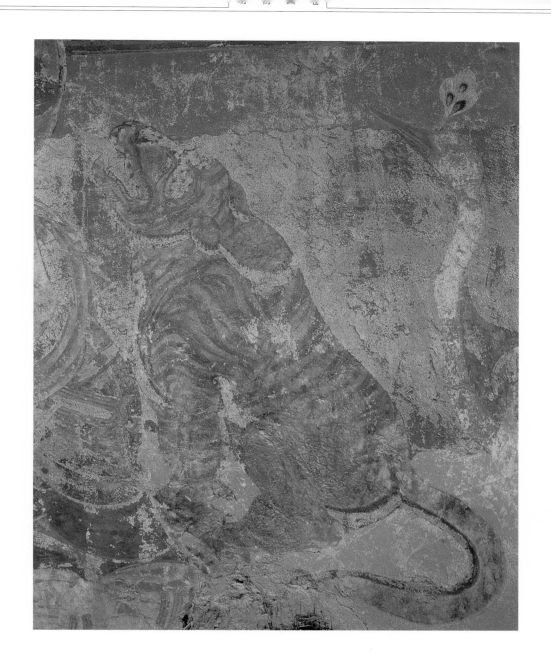

151　哀伤的虎

这只涅槃经变中的虎，坐在地上，扬头张嘴，似在嚎啕痛哭，表现出悲哀留恋的情感。这种拟人化的手法，在敦煌动物画作品中是惯用的。

西夏　东7　中心柱背面

150　下山虎

这是一只正在袭击目标的下山虎。该画以俯视构图，着重刻画眼睛的传神与全身动势。原线条大都脱落，只留下渲染的水墨，颇似近现代的水墨动物画，是敦煌晚期的画虎佳作。

西夏　榆2　东壁

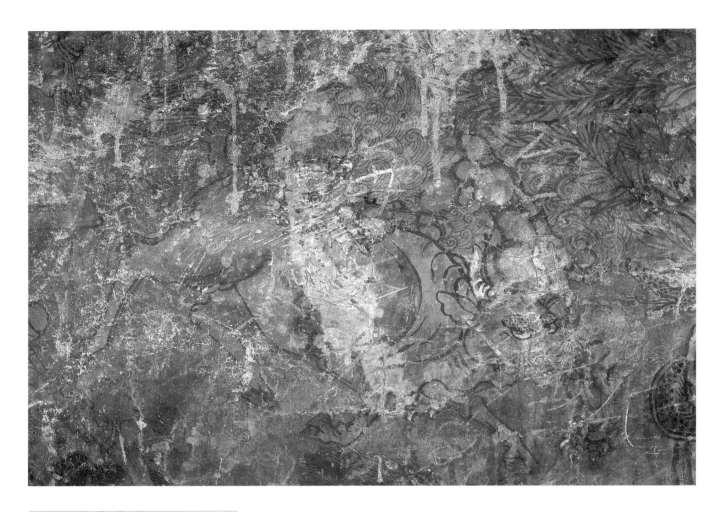

152 狮子搏牛

画面上外道劳度叉幻化为牛，而佛弟子
舍利弗则变成一头雄狮，紧紧咬住牛背，
牛欲逃不得，情节紧张生动。墨线造型，
略施微染。雄狮鬣毛及尾毛都起卷，作了
图案式处理。

西夏　五3　西壁

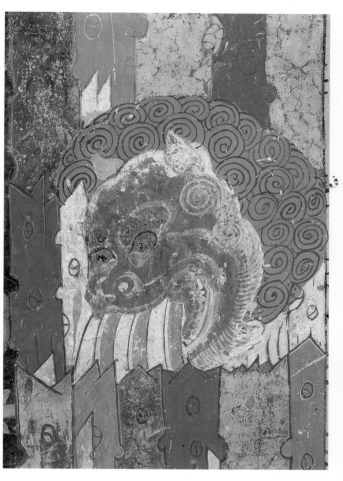

153　狮首纹山石

在几何式图案化的山石间，画一巨大的狮子头，可能是象征佛教重地狮子岩。头部施米色，项部鬣毛为石绿色，墨线勾勒出漩涡纹。整个图形有鲜明的装饰效果。

西夏·元　榆4　南壁

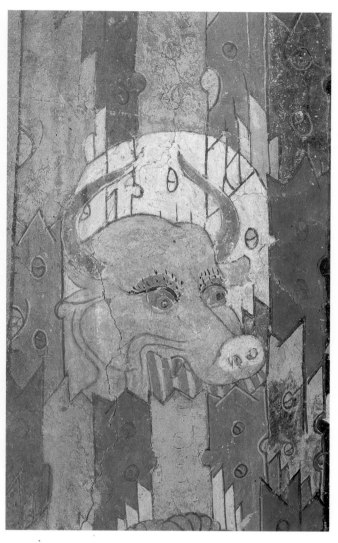

154　牛首纹山石

在山石中画出一巨大的牛头，可能是象征佛教圣地牛头山。头部涂石黄色，白鼻，绿眼，形象及敷彩均相当讲究。这是敦煌壁画中画得最大，刻画最为细腻生动的牛头图像。

西夏·元　榆4　南壁

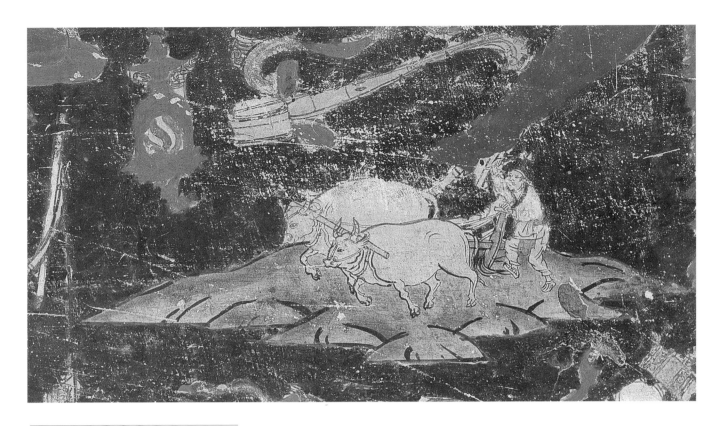

155　耕牛图

此为"千手经变"的局部。一头白牛和一头
灰牛共拉一犁,俗称"二牛抬杠"。画法熟
练,造型准确,其中灰牛晕染是中国传统
绘画的技法,即所谓"随类敷彩"。

西夏　榆3　东壁

156 绵羊和野猪

在图案化的山峦中，画着一头野猪和一
只绵羊。野猪边跑边往前伸头，专心觅
食。而下面的绵羊正慢步走着，低头吃
草。野猪的厚皮与羊毛的松软都表现得
很有质感。

西夏 东7 南壁

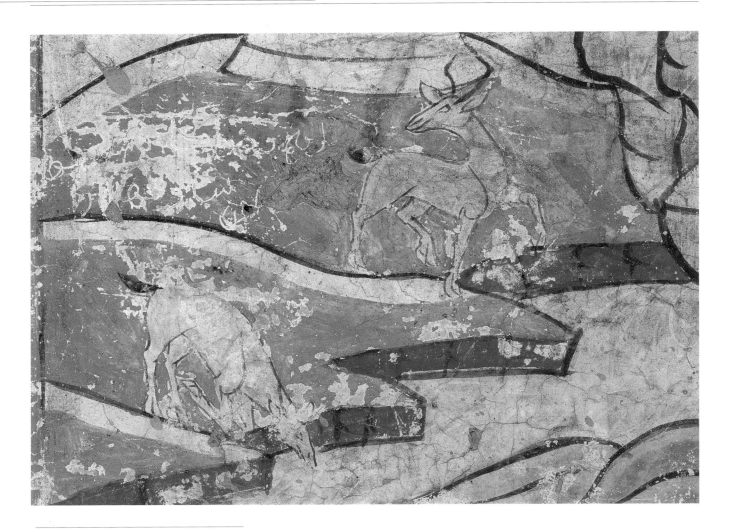

157　饮鹿

此为十六罗汉中第三尊者的两只鹿。一只
前腿下跪,伸头饮水,另一只正走近泉边,
但却机警地回首张望，似乎听到什么动
静。虽然笔墨技巧不算精，但颇有生活
感。

回鹘　莫97　北壁

158 猕猴

在涅槃经变中，出现了一只与人相近的
猴，只是身披体毛，嘴、脚等处近猴。图中
将猴的根部明显描画出来，这在动物画中
极为罕见。

西夏　东2　中心柱背面

159　猕猴

涅槃经变中的猕猴，躲藏在人背后大张着嘴，手舞足蹈，不知是哭还是笑。画师把猕猴的好动、机敏、调皮的特性表现得相当充分。

西夏　东7　中心柱背面

160　孙行者与白龙马

西夏时期的《水月观音图》中常常出现唐僧取经的画面。孙行者是人的打扮。白龙马取正背视构图，这种处理方式在历代壁画中非常少见。

西夏　东2　南甬道

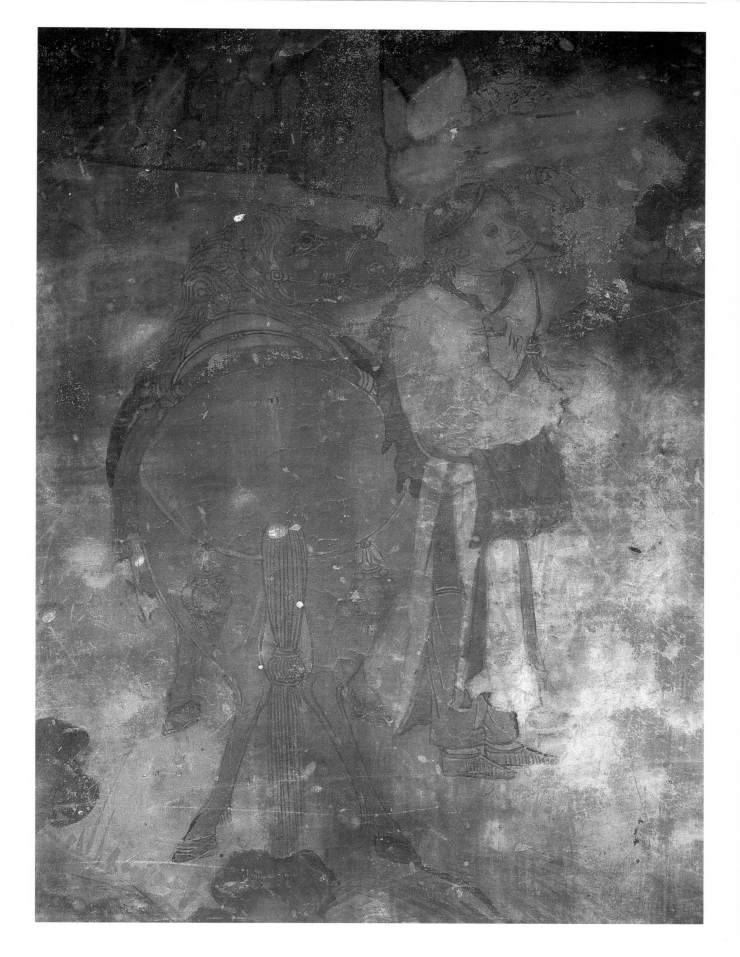

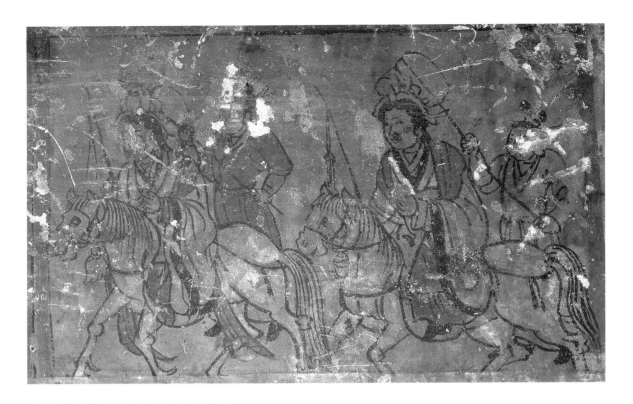

161　供养马

画在供养人像中的马,作疾走之状。该画
似用淡墨线起稿后,未上彩。其浓墨线似
经后人重描。造型及笔墨技巧都显得拙
弱,唯备五个庙石窟资料而已。

西夏　五 3　北坡

162　孔雀

涅槃经变中的孔雀扬首张嘴,目露惊恐、
紧张之色,不安地鼓动双翅,形象写实、传
神,比例结构准确,是敦煌晚期画孔雀的
重要作品。

西夏　东 2　中心柱背面

163　孔雀

涅槃经变中的孔雀仰着头、闭着嘴、拖着尾，流露出无限怅惋与悲愁，表现对佛祖的留恋与追思。

西夏　东7　中心柱背面

164 飞翔的孔雀

此为壁画中少见的孔雀飞翔图。它口衔一枝鲜花,大展双翅。构图上采用鸟瞰式,将双翅、背部及尾部漂亮的羽毛全展现出来。为敦煌晚期动物画中的精品。

西夏 榆10

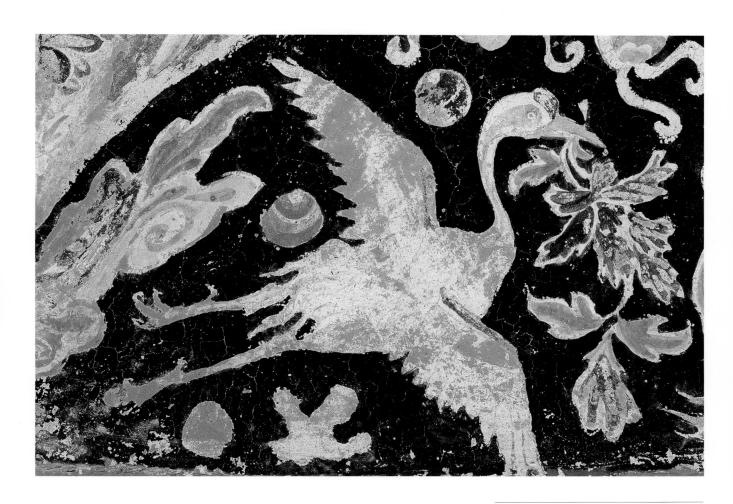

165　飞翔的仙鹤

仙鹤口衔鲜花在空中翱翔。此为鸟瞰式构
图，造型和敷彩注重写实，是晚期动物画
中的精品。

西夏　榆10

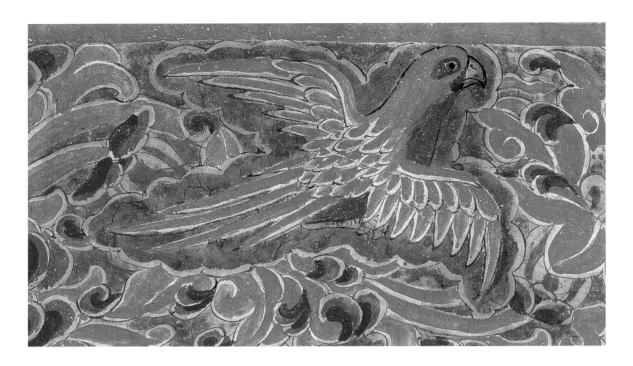

166　飞翔的鹦鹉

此为图案中的鹦鹉，取鸟瞰式构图，集中
表现漂亮的羽毛。画法是在勾勒好的轮廓
线内，单色平涂敷彩，留出边缘白线，即所
谓"勾填法"，与轮廓墨线一起构成双轮廓
线，强化了轮廓造型，又具有装饰趣味。

西夏　榆10　窟顶东坡

167　飞翔的红嘴蓝鹊

红嘴蓝鹊蓝羽白顶，长尾。在中国绘画中
也称为蓝寿带，以区别于红色的寿带
鸟。刻画真实细致，动态富有变化。

西夏　榆10　窟顶北坡

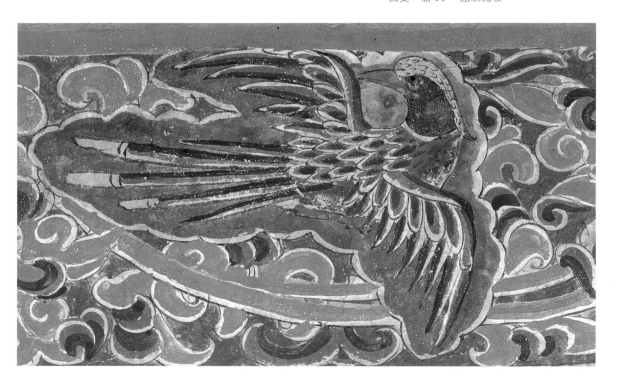

168 蓝鹊

在图案化的山峦中,画一对蓝鹊在相互传
情。居上的一只以赭红线勾勒出轮廓,淡
彩微加渲染;居下一只则以墨线起稿,淡
彩略加渲染。虽画工略为粗简,但颇有野
趣。

西夏 东5 北壁

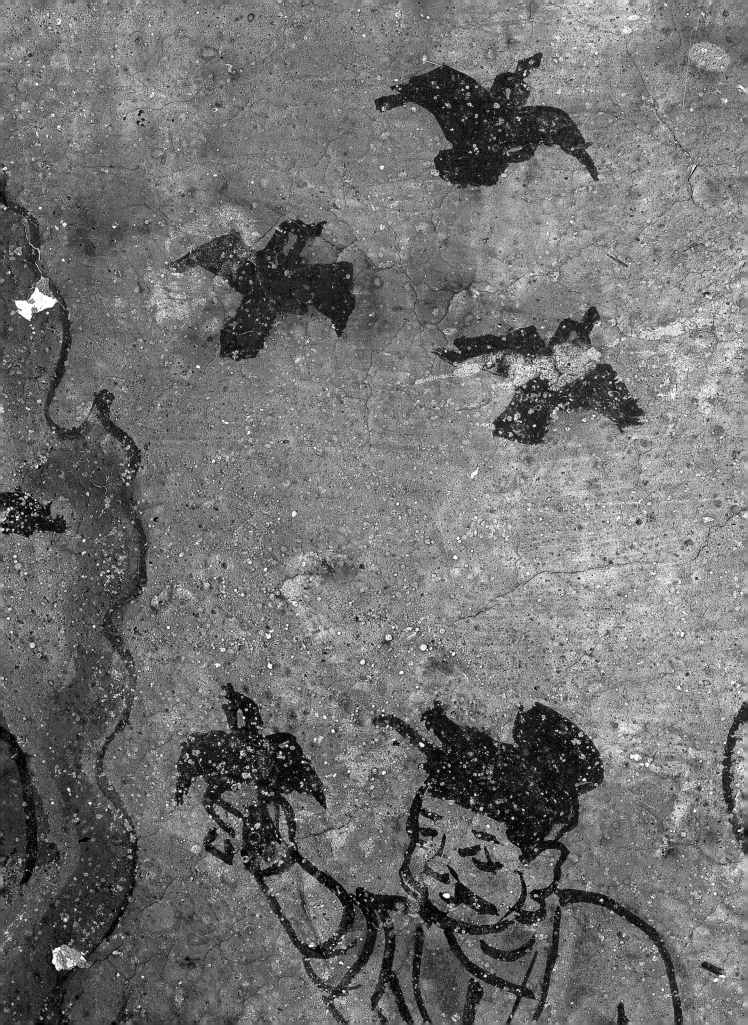

170　龟与鹤

涅槃经变中前来追悼的龟与鹤表现出惊
愕、不安的神情。该画造型写实，用笔细
致。

西夏　东7　中心柱背面

169　放生的小鸟

此为药师经变中放生的场面。小鸟造型
虽粗简稚拙，但颇有几分童真之趣。这种
画法在同类题材壁画中是非常罕见的。

西夏　五3　南坡

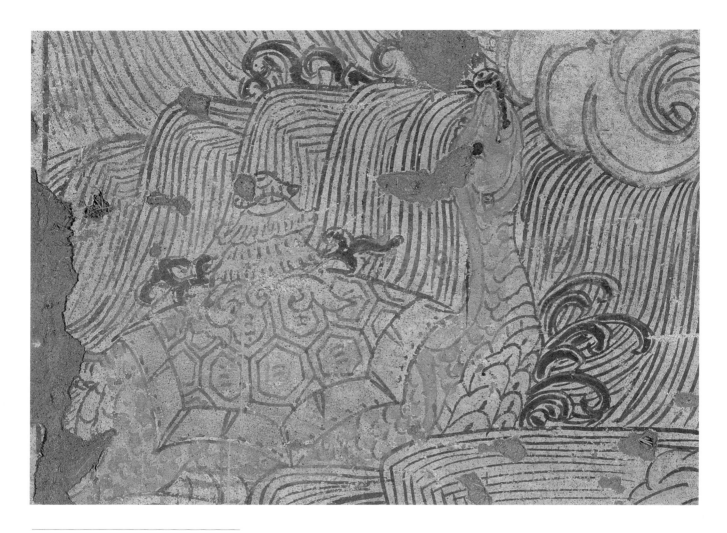

171　巨龟

此为《华严经疏》讲到的大海十相中的无
量珍宝之相，巨龟分开大海的波涛，背驮
珍宝，昂首献于菩萨。此图用墨线白描，
刻画入微，为敦煌壁画中形体最大的
龟。

西夏　榆3

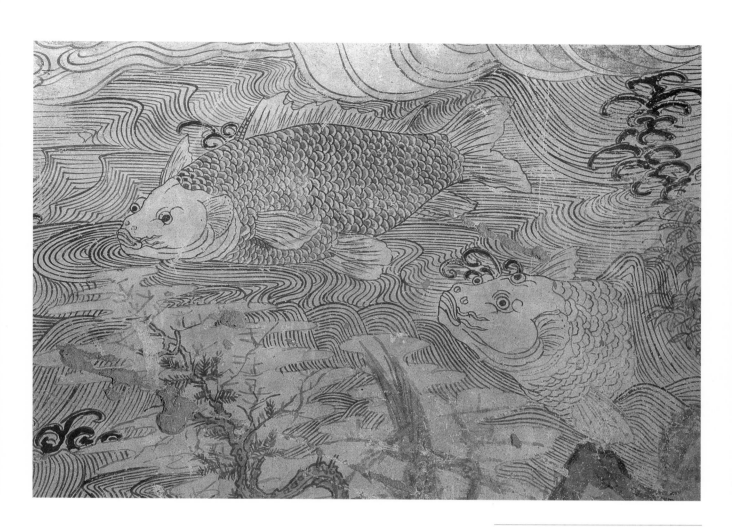

172　大鱼

在波浪起伏的大海里,浮现出两尾大鱼。
大鱼表示海中有无量珍宝,也可能同佛经
中的文殊菩萨化成鱼供人食用的故事有
关。鱼的造型是以鲤鱼和鲫鱼为基础神化
的,是敦煌壁画中形体最大,描写最为细
腻的鱼。

西夏　榆3　西壁北侧

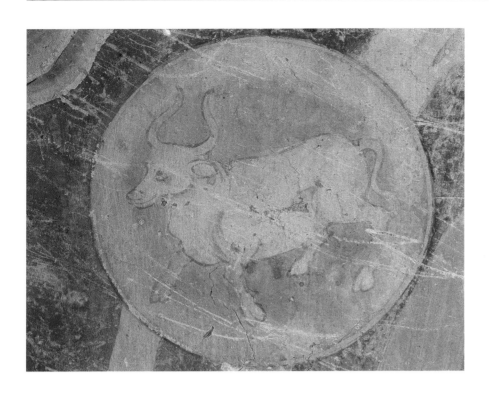

173　金牛

黄道十二宫之一的金牛宫，画在炽盛光
佛东侧，它与双子宫、白羊宫同处东方。
圆形星宫中所画金牛缓缓踱步，结构准
确，线描的虚实、粗细、挺柔等变化运用
得当。

元代　莫61　甬道南壁

174　白羊

黄道十二宫中的白羊宫，它处于东方。以
圆形表示"宫"，于宫中绘一只大尾羊。羊
毛的松软和蹄的坚硬，显露于画笔之下。

元代　莫61　甬道南壁

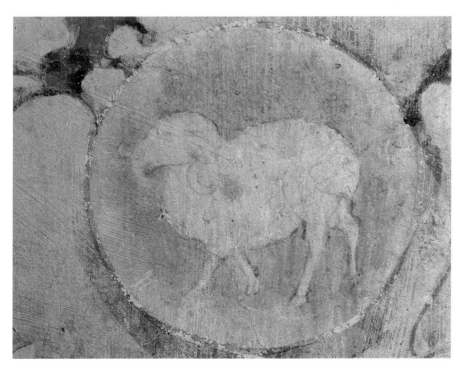

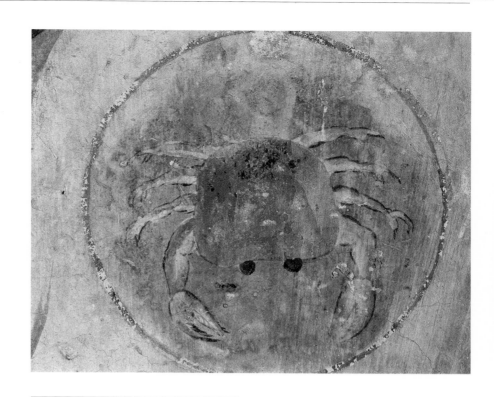

175 巨蟹

黄道十二宫中的巨蟹宫，它同狮子宫、室
女宫共居于北方。圆形"宫"中绘有一只
巨大的螃蟹，蟹生六足。绘工比较粗疏简
略。

元代 莫61 甬道南壁

176 天蝎

黄道十二宫的天蝎宫，取俯视构图，使蝎
子的结构得到全面反映，也符合生活中
的习惯视角。

元代 莫61 甬道北壁

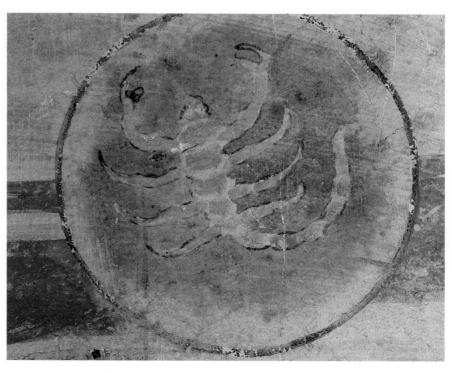

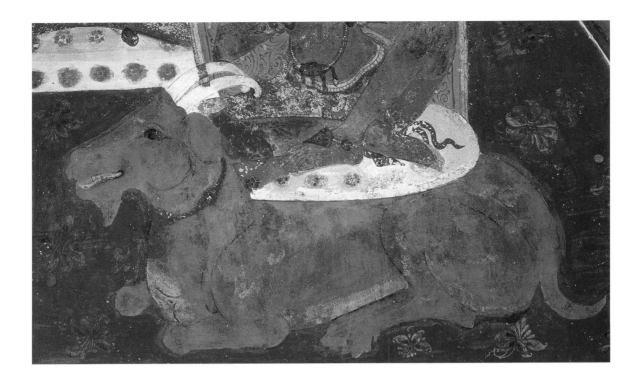

177　羊首兽

此为密宗五方佛曼荼罗处于东方的胁侍
菩萨所乘的一只伏地羊首兽。其头、角、
身均为山羊特征,唯足生兽爪,颇为怪
异。绘工严谨,线、彩并重,唯稍觉刻板。

元代　莫465　后室东坡

178　白象

此为密宗五方佛曼荼罗中与乘羊菩萨相
对的乘象菩萨的坐骑大白象。其蓦然回
首,笑容可掬。手法写实,绘工细腻,然稍
显刻板。

元代　莫465　后室东坡

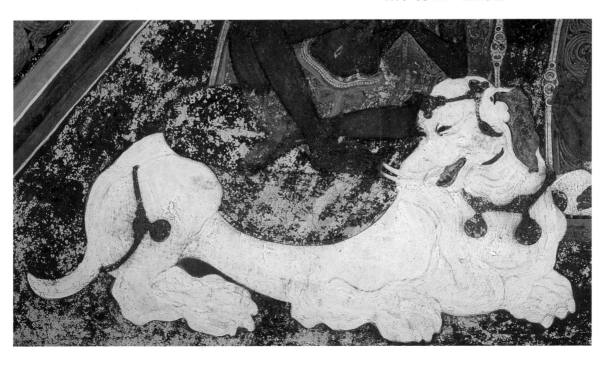

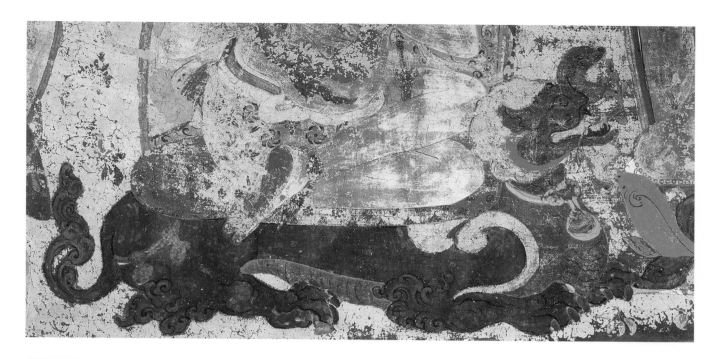

179　狮子

此为密宗五方佛曼荼罗处于西方的胁侍
菩萨所乘的狮子。绘工虽细,然而造型欠
佳,特别是头部,未表现出其特征。

元代　莫465　后室西坡

180　鹿

此为与乘狮菩萨相对应的菩萨所乘之
鹿。鹿的造型比较写实,绘工精细,敷彩
渲染效果较好。略有板滞之憾。

元代　莫465

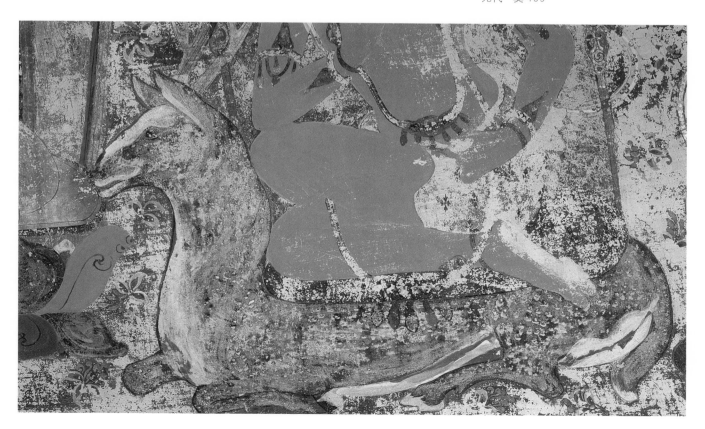

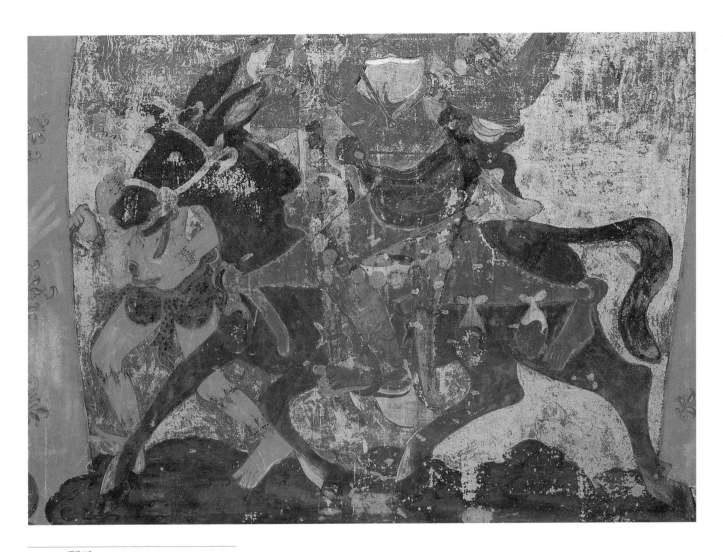

181 骡子

骡子是藏传密宗护法天神吉祥天母的坐
骑,画中骡子作疾走之状。此画结构严谨,
造型写实,风格细腻,敷彩浓重,是藏式动
物画的典型作品。

元代 莫465 后室东壁

第四章

神奇与怪诞

敦煌神瑞动物画

敦煌动物画除了以现实的动物为画题之外，还有一类动物形象：它们造型奇异，或是走兽肩生翅膀，或者半人半鸟或半兽，或是几种动物特征的复合体，充满神话色彩，在客观世界中并不存在。人们把对超自然力的崇拜寄托在它们身上，并把它们作为吉祥神瑞的象征。此类动物形象我们称之为神瑞动物画。

早期的神瑞动物图像，主要是描绘中国传统神话故事中的四神、羽人、翼马等。这些图像较集中于西魏几个主要洞窟的顶部，其题材、布局和表现的意旨，与佛教在中土流行前的墓室壁画一脉相承，尤其同敦煌四周的魏晋十六国时期墓室壁画关系密切。中后期敦煌壁画中的神瑞动物图像，既有中国传统的，又有外来的，中西合璧，交相辉映。由于佛教净土思想在中土盛行，神瑞动物常见于各类净土经变画中，同时也以建筑装饰纹样的形式大量出现于藻井及花边图案中。其中龙、凤和伽陵频迦鸟形象久盛不衰，形式多样，蔚为壮观。

神瑞动物画在佛教石窟中出现，有深刻的社会历史及传统文化根源。中国是个鬼神信仰既久且深的国家，正如鲁迅在《中国小说史略》中所言："秦汉以来神仙之说盛行，汉末又大畅巫风，而鬼道愈炽；会小乘佛教亦入中土，渐见流传。"鬼神信仰是古老的自然崇拜和祖先崇拜的产物。它自然会融入流传于中国的佛教之中，渗透到艺术形象里，而为中国僧俗大众所喜闻乐见。

鉴于鬼神图像例如日、月、雷、电、风、雨神，伏羲、女娲、三皇、东王公、西王母以及龙王等，已被收入《敦煌石窟全集》的《民俗画卷》，因此本卷从略，而主要介绍神瑞动物图像，其中最具代表性的是龙、凤、天马、伽陵频迦等。

第一节 龙与天马等神兽

　　龙在中国为上古图腾崇拜，几千年来，经常作为华夏族、汉族以至今日的中华民族的象征。据典籍记载和考古发现，龙最初是夏族的图腾，其基本形象是蛇。相传人类的始祖伏羲、女娲、黄帝均为人面而蛇身。后来大约是以鳄鱼、鹰和鹿等为图腾的几个民族加入了以蛇为图腾的氏族联盟，由此形成了多种动物的复合形象。在汉译佛经中，"龙"被列为护法的"天龙八部"之一。不过，印度的"那伽"（梵文 Naga）汉译作"龙"，实际上是蛇，属于印度民间信仰的自然精灵，可能曾经是印度北方蛇族那伽人的图腾，在概念和造型上都不同于中国的龙。印度佛教、耆那教和印度教艺术中的蛇神，都呈现蛇头蛇身或人面蛇身的形象。而汉译佛经根据中国传统文化概念把印度的蛇翻译成中国的龙，这种"龙蛇变化"恰恰说明了外来文化传入中国发生的变异。新疆克孜尔石窟早期壁画的"龙神"还保留着印度蛇神的蛇形。敦煌壁画所见的龙的形象，则是中国的样式，已不见印度的蛇的影子，并被认为可以变幻莫测，兴云作雨，上天入海，自由驰骋。

　　龙的踪影在敦煌石窟早期的龛楣、华盖，到中后期藻井纹饰以及经变故事画、佛传、因缘故事画、供养人画像中都可见到，虽然造型特征和表现方式不尽相同，但其基本图像却还稳定，因为秦汉以后，龙的图像已逐渐程式化了。

　　隋代第392窟藻井中画出左右对称的两条龙，在虚空中疾驰，争夺莲花中的宝珠。龙体瘦硬，尖喙巨口，大眼，头上有角，跨越飞腾，气势凶猛。龙身以三种颜色依次排列涂染，犹如色阶式叠晕，现已经变色。虚空为石绿色，莲花荷叶及云气浮游其间。这是敦煌藻井纹饰中最早的龙的形象。

　　入唐以来，藻井中心以龙为主要纹饰的图案比比皆是，有团龙、游龙、五龙组合，也有龙凤组合，一般为一凤四龙。西夏第400窟的龙纹最为怪异，藻井中心设计了两条首尾相逐的"凤首龙"，表现由凤向龙的过渡，创造出一个阴阳合一、龙凤呈祥的新型吉祥图案，体现了古代画师特别丰富的创造力。

　　在藻井以外的洞窟装饰中，也不乏优秀的龙的图像。如东千佛洞第2窟，开凿于西夏，甬道顶部画一条黑色的龙，前肩有波浪式翼，蜿蜒曲折犹如飘带。身躯粗壮，气势不凡，鱼鳞纹画得特别精细，鳞甲弧线较圆，甲片中还施了晕染，显得更加细致真实。又如榆林窟第10窟藻井外周花边的龙形象，其基本造型、动态及表现技法等，与上图类似，唯鳞甲较尖，勾出轮廓后，并不加晕染，周围有云烟。

　　出现在各种经变故事或佛传、因缘故事中的龙，其造型变化多样。较早的

龙形象主要在佛传和因缘故事画里出现，如释迦诞生后的"九龙灌顶"和《须摩提女缘品》中佛弟子优毗迦叶化五百龙前去赴会。其中的画龙风格比较粗犷，表现手法非常简练概括，带有象征性。稍后是仙人所乘之龙，尽管都在表现虚空中腾跃飞行，然均未出现飞翼。自初唐以后，龙不但形体变大，而且刻画细腻，特别是多数肩部生翼，即使在陆地站立或伏坐的龙，也往往肩生翼，不过多为云头、流云式而非羽翼。譬如初唐第332窟涅槃经变中向佛举哀的龙，肩部就有卷云式翼。吐蕃时期榆林窟第25窟的弥勒经变中，画龙看守着宝函，龙的形象已画得相当具体精细。龙的脊背、后腿有云头纹装饰，肩部也有云头式翼。造型及表现技法相当成熟与规范化。

天马的概念，无论从图像学或者古文献学的角度来看，都不外乎两种含义：一是肩不生翼，外在形态与自然界中之马无异，而能凌空疾驰；二是肩生翼，因此自然快速且能凌空飞奔。其唯一要旨就是表现超乎凡马的神马。中国在汉武帝时期开始盛行关于天马的种种传说，这是关于天马图像的唯一依据。汉魏时，西域曾贡大宛汗血马，被认为是天马种，有"天马"之誉，而之前汉武帝所得的乌孙马则被称为"西极"。后来，天马又同来自西方的翼马相互渗

透。在印度和波斯神话中，天马是驾驶太阳神的天车巡行诸天的神骏。早在公元前三世纪阿育王时代的鹿野苑狮子柱头的顶板浮雕上，就雕有与法轮相间的奔马形象，代表宇宙方位的南方。公元前一

四川省彭山汉画像石上的天鹿

世纪佛陀伽耶的围栏浮雕中曾出现翼马，可能受西亚艺术的影响。在印度佛教壁画中，马的形象屡见不鲜，但一般无翼。桑奇塔门上的雕刻倒有有翼的狮子和有翼的公牛形象，据说是受西亚亚述、波斯翼狮、翼牛雕像影响的结果。

敦煌壁画中最早的天马，出现在北魏须摩提女缘故事画中，佛弟子大迦叶化为五百马赴会。白马肩不生翼，但却可以同鹄一起在虚空中疾驰飞跃。西魏第249窟北顶画有肩生双翼的神兽，在虚空中与仙人、羽人一样飞行。此兽耳比马稍大而尾比马短，通身为青蓝色，而羽翼浅赭黄，晕染为天竺凹凸法。这是敦煌壁画中最早的有翼的类马神兽，有人即称之为"天马"或"翼马"。

画在联珠纹内的翼马纹饰，出现在隋代第277、402、425、420等窟。这是受波斯萨珊王朝装饰风格的影响，影响广

及新疆、青海以及敦煌、西安、洛阳等丝绸之路沿线，并远及日本。

在中唐的第92窟，涅槃经变的举哀百兽之中，画有一匹翼马，站在牛和凤鸟之间，体态俊健，口衔鲜花供养，通体白色，红色羽翼，臀部至大腿末端，有赭红色晕染的羽鳞状饰物，尾部的外侧也有赭红色忍冬纹状饰物。这是最典型的翼马图像，也是经变故事画中独一无二的翼马图像。

西夏的翼马多绘于建筑装饰中。榆林窟第3窟藻井的花边中画有翼马，白身、绿尾，肩生羽翼，鳞状部分在轮廓线内以红、绿二色填绘，留出边沿，后大腿内侧有类忍冬纹式的红色装饰。在庆云围绕之中，作疾奔之状。榆林窟第10窟藻井外围花边中，画有在云焰中疾速奔驰的翼马，通体白色，羽翼部分在勾出的轮廓线中，用青蓝色作留边填绘。其中尤以一匹回首奔驰的翼马画得优美生动：两条前腿交叉跨跃，显属对优良走马的动作描写；两条后腿作凌空腾跃之状。臀部和大腿肌肉发达丰肥，而小腿及跗部却很细，富于弹性，力感很强。造型简洁洗练，结构准确，动态优美，是翼马形象中的佳作。

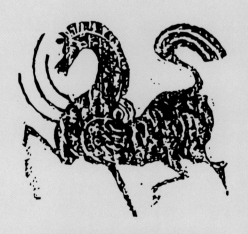

四川省新津汉画像石上的翼马

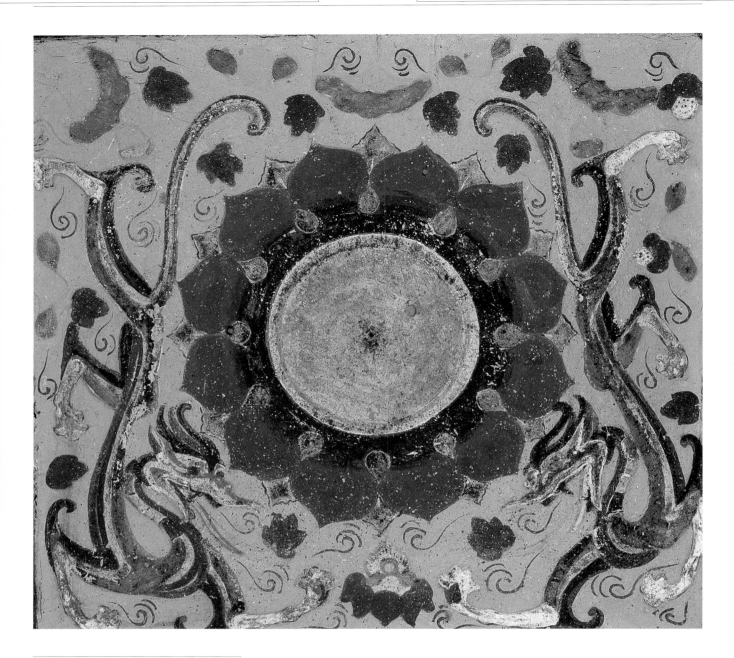

182 双龙夺珠

由大莲轮和龙组成的藻井图案中，两条
龙从两侧疾驰会合，同时举爪争夺一颗
置于莲花中的宝珠。龙身比较细瘦，动势
强。是早中期造型比较优美的龙的形
象。

隋　莫 392　窟顶中心

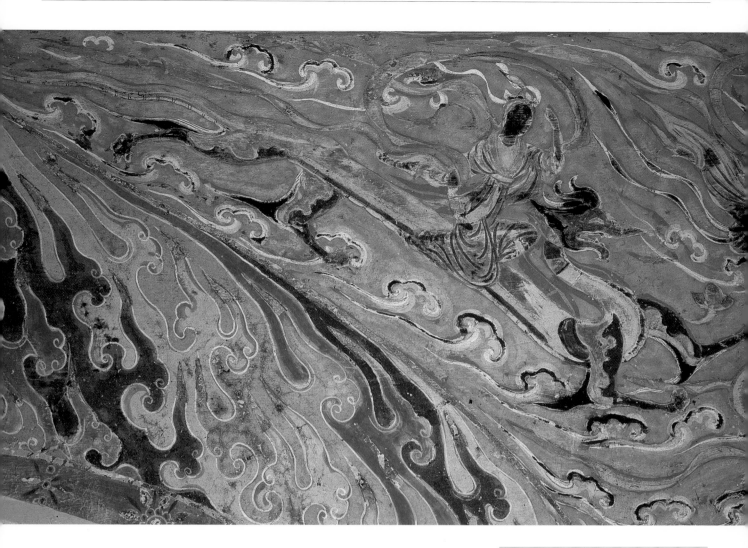

183　虚空乘龙

在虚空飞行神游的飞天行列中，出现了
汉代流行的仙人乘龙形象。龙身青色，似
表示四神中的青龙之意。龙身细而长，是
早中期造型的特点。

隋　莫204　西龛内北坡

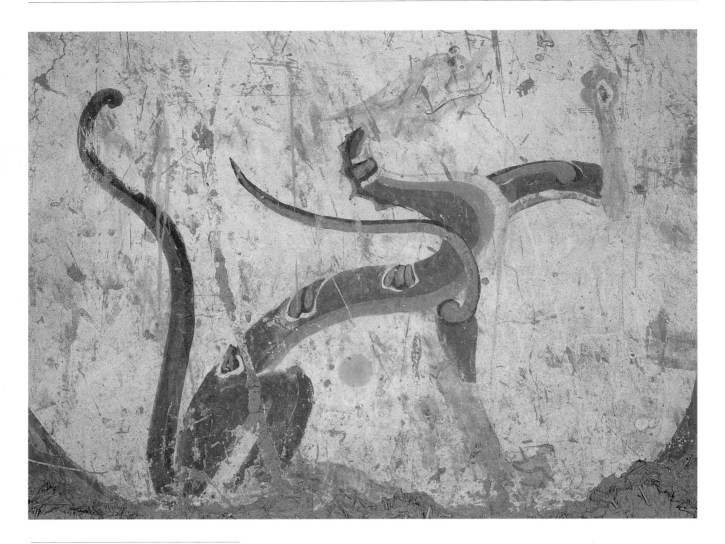

184　壶门中的龙

这是涅槃经变中画在佛床的壶门中的龙，
它昂首仰望着佛，举爪坐地，肩部生出云
头状的翼，身躯细长，上有花纹。

初唐　莫332　西龛

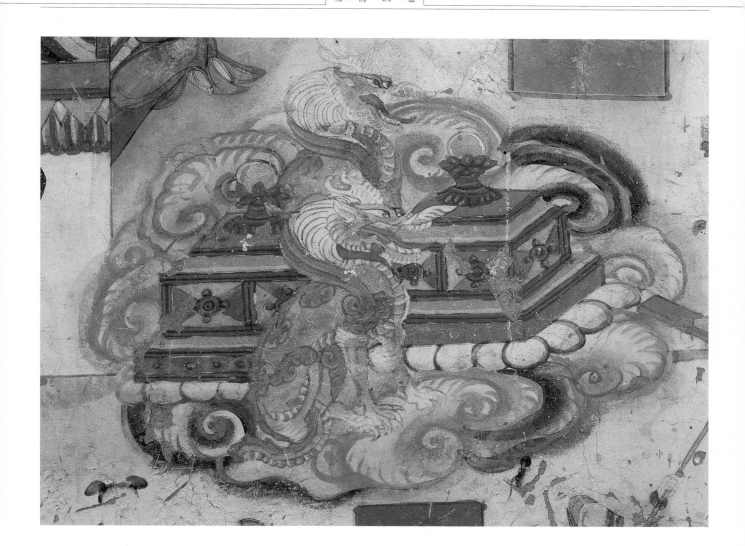

185　守宝神龙

这是弥勒经变中翅头末城儴佉王向弥勒佛所供奉"七宝"中的库藏珍宝，由神龙护卫，人莫敢近。龙坐于彩云上。其造型体现出阳刚之美。一般画龙都取动势很强的腾飞之态，如此静态的坐龙特别罕见。

中唐（吐蕃）　榆25　北壁

186　虚空飞龙

一仙人持幡乘龙于虚空中飞行，导引信徒升天。龙肩部生有卷云状的翼，线描随意，敷彩简约清淡，绘工颇粗简，但造型颇有气势。

五代　榆32　南壁

187　群龙图

此为佛传屏风画的部分残画。在不大的空间里画出六七条龙，有翻江倒海之势。现存画面除残留一点浅赭色外，基本上是一幅淡墨线勾勒的素描。

五代　榆36　南壁

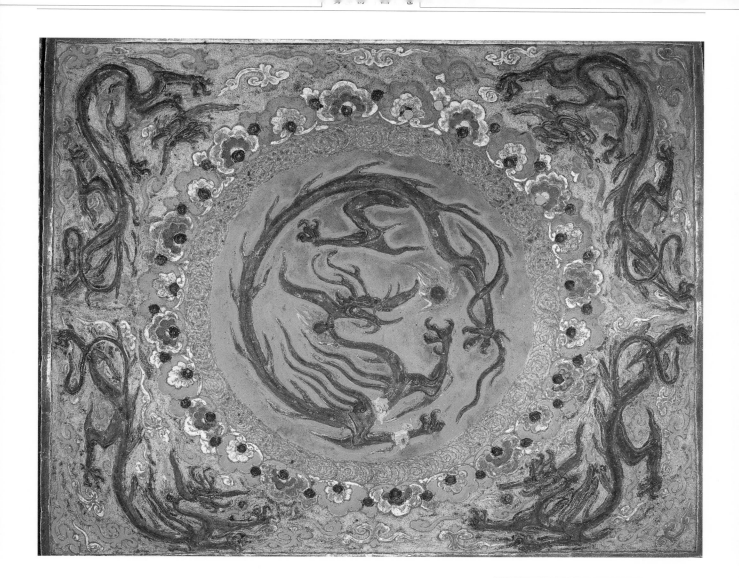

188　五龙腾云

在彩云环绕的碧空中，一条金龙环珠而
舞，两翼飞动，细尾缠足。四角有四条金龙
腾云飞舞。造型明显承袭唐代风格。

宋　莫235　窟顶中心藻井

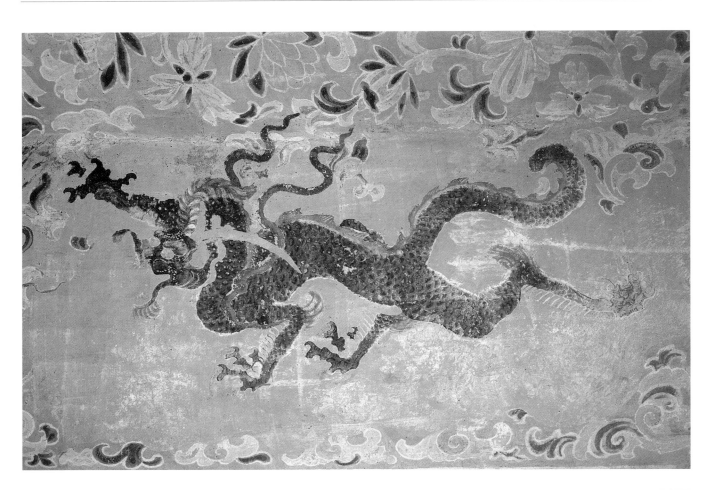

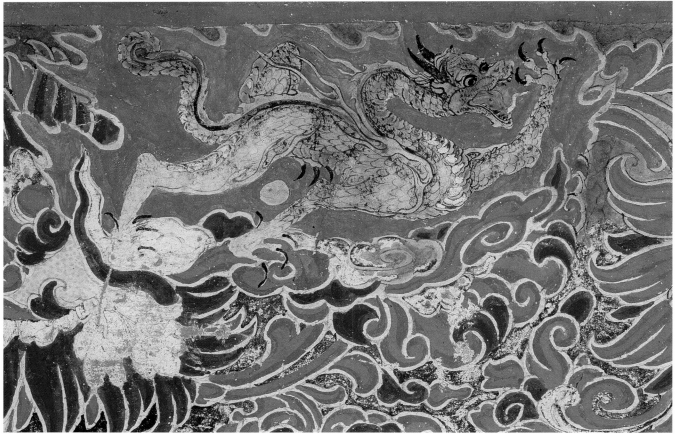

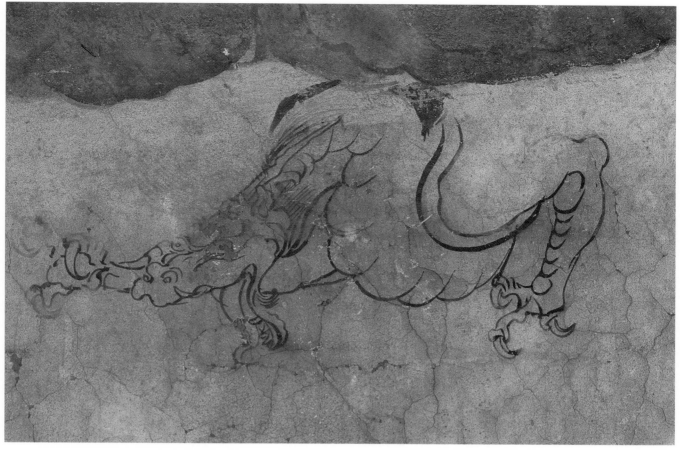

191 龙素描画稿

此为《观世音菩萨普门品》局部。在虚空
之中出现一条龙,张口瞪眼,爪似铁钩,居
高临下,势若排山倒海,令人望而却步。
这条形神兼备的龙是敦煌壁画中罕见的
杰作。

西夏　榆2　东壁

189 黑龙

画面上黑龙大张海口,眼若铜铃,角如利
剑,四足跨跃,肩生波浪形长翼,蜿蜒摆
动,势若蛇行,通体有灰黑色鳞甲。此画
绘工精细,气势磅礴,充满力感。

西夏　东2　甬道顶

190 龙纹特写

在青绿色调的卷草和云焰中,绘出一条
红色的龙,现红色已脱落,显现出墨线勾
勒的轮廓,然而其张牙舞爪、飞腾疾驰的
气势,仍跃然画间。

西夏　榆10　窟顶

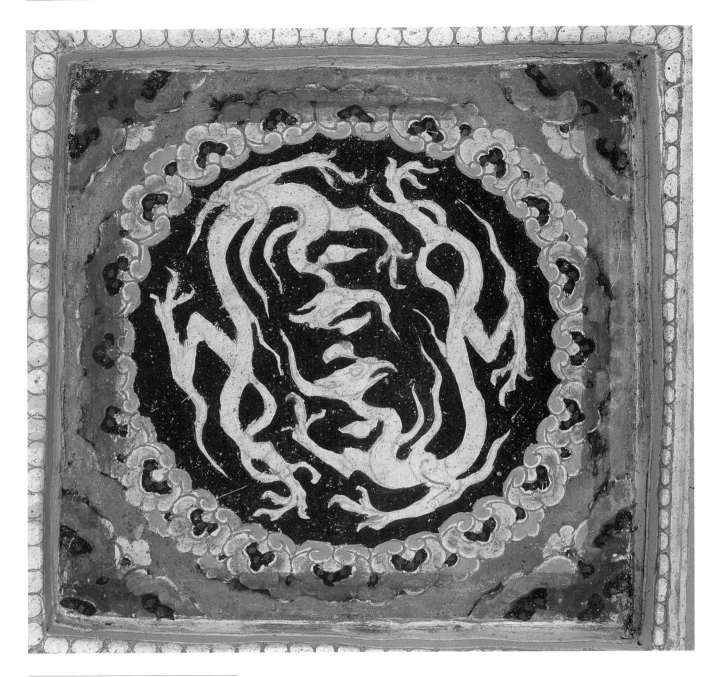

192 凤首龙

此为两条凤首而龙身的异兽组成的藻井
图案。传说中的两种神异结合得很巧
妙。这样的图形不但在敦煌艺术中是仅
有的，就是在中国古代艺术中也极其罕
见。

西夏 莫400 窟顶中心

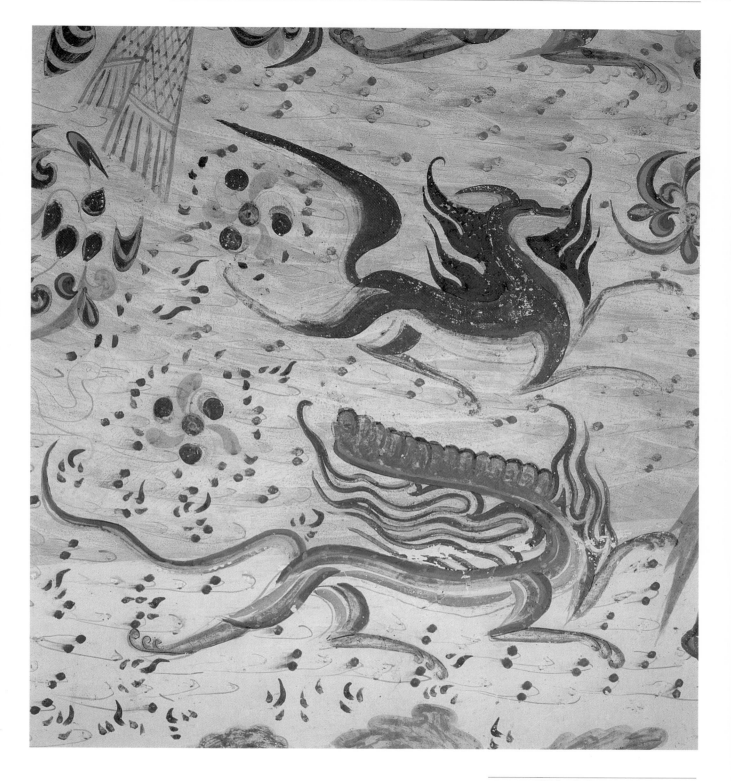

193　开明与飞廉

开明龙身有十三首，均人面，此处画十四
首，为天皇形象。项背两侧有火焰状的翼，
表现它在虚空中飞行时有随意变幻的神
力。其上方的飞廉是主风之神，鹿身，背有
翼，飞腾如风。

西魏　莫285　东坡北侧

194　翼兽

此为佛传"夜半逾城"图的局部，从造型
特征看画的可能是天鹿（天禄），但佛经
中并无此兽，是画家借以表现祥瑞气氛
的。

隋　莫397　西壁龛顶南侧

195　天鹿（天禄）

这是涅槃经变中前来举哀的百兽之一。头部形象有较明显的鹿的特征，肩部有卷云式翼，背部和尾部画有叠晕花纹。表现的可能是天鹿的形象。

初唐　莫332　西龛

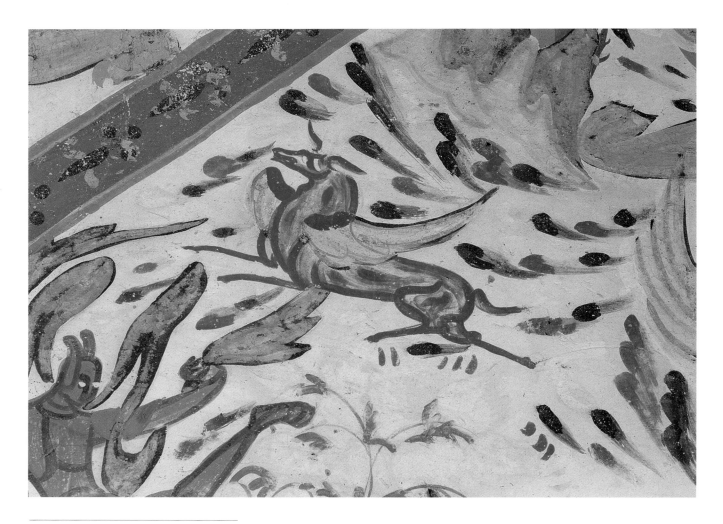

196 翼马

翼马即指天马,翼马最早出现在汉代画像石上。它有风驰电掣般的速度。此马肩生双翼在虚空中飞行,通体青蓝色,翼作赭红色。这是敦煌壁画中最早出现的翼马。

西魏 莫249 北顶西端

197 翼马联珠纹

在龛边的联珠纹装饰中，画有各式在虚
空奔跑的天马，两肋生翼，羽翼如鹰翅，
并与马身不同色，格外醒目。这是来自波
斯萨珊王朝的纹饰。

隋 莫425 西龛

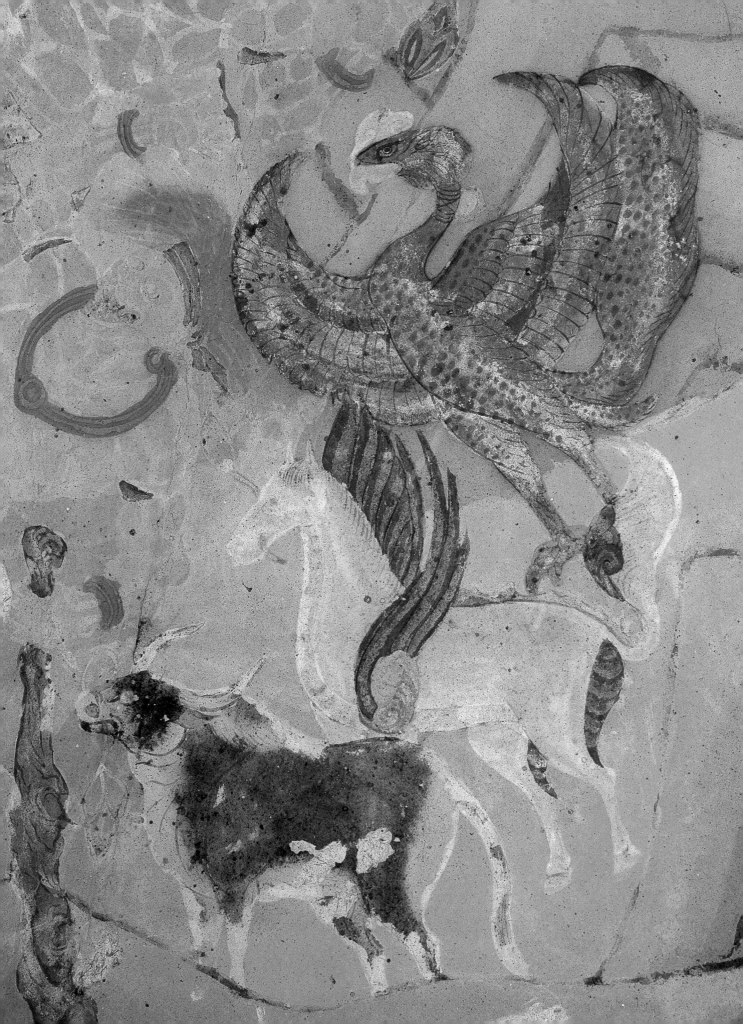

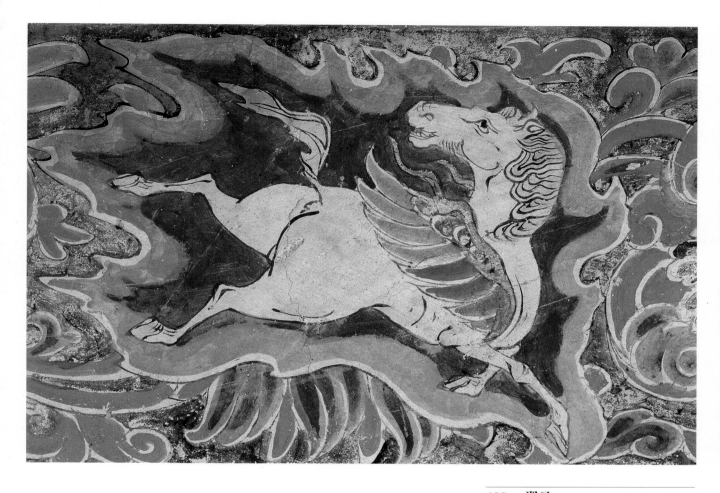

199　翼马

此为花边中的翼马特写,形象不大,头、身较粗壮而腿较短。肩部生扇形翼,奔跑的姿态非常优美。

西夏　榆10　窟顶西坡

198　翼马、凤鸟和牛

涅槃经变中前来举哀的百兽中有翼马、凤鸟和牛。其中翼马皓身赤翼,造型俊健有神。

中唐　莫92　北坡

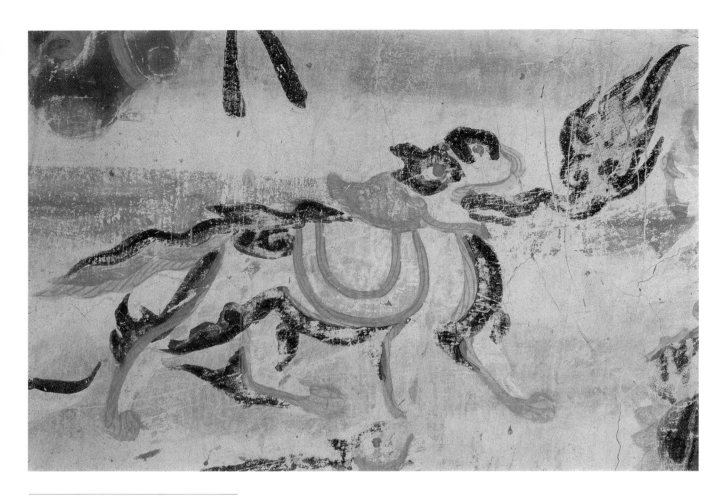

200　吐火的狮子

这是释迦降魔变的局部。狮子属于魔王波
旬眷属，口中喷着火苗，配合其他魔众一
起向释迦进攻。此为晚期新出现的画面。

五代　榆33　北壁

第二节　凤鸟与伽陵频迦等瑞禽

　　凤鸟同龙一样，也是中国古老的神瑞动物之一。在几千年前，鸟是东夷族的图腾，《说文》中说，凤出于东方君子之国。商族的图腾玄鸟也即是凤，《诗经·商颂》所谓"天命玄鸟，降而生商"。商人所佩带的玉凤，与后来的凤的造型大体相似。《山海经·大荒西经》说其状如鸡，五彩而文，自歌自舞，见则天下安宁。有的典籍记载说它与光明相关，有辟邪之义。

　　在敦煌壁画中，从北魏至元代都有凤的图像。其最初与天宫伎乐为伴，以表现它能歌善舞的天资。譬如北魏第254窟的天宫楼阁之中，凤展翅举尾，翩翩起舞。西魏时期起，凤鸟出现在许多壁画题材中。或作为华盖上的装饰纹样，或与飞天、仙人、孔雀为伍翱翔于虚空，或为仙人所乘，或为西王母挽车。同时也是藻井的重要纹样，或在花边纹饰中扮演漂亮的角色。唐以降，凤鸟常与仙鹤、孔雀、伽陵频迦等瑞禽结伴，在佛

国净土高雅神圣的歌舞行列中露面。当然，在佛涅槃之时，凤鸟也少不了在百兽举哀的队伍中出现。总之，在一切祥瑞、喜庆、神圣的场合里，都有凤鸟光临。

　　西魏第249窟中凤鸟与孔雀对应而立，除尾部造型和敷色不同外，基本造型与孔雀无别，难怪有的学者认为凤鸟与朱雀、孔雀为同一物。同窟顶部还画有三只凤鸟为西王母挽车。凤车前后，各有一凤鸟为仙人所乘，在虚空飞翔。据《山海经·大荒西经》记载，拉车的三只青鸟即皇鸟、鸾鸟、凤鸟，平时的任务是为西王母寻找食物。古代画家以此为据，演绎创作出三凤为西王母拉车的画面，与三龙为东王公拉车相对应。这种构思成为相对稳定的模式流传下来，直至唐前期，盛行不衰，其中尤以隋代为盛。第285窟，一只凤鸟为持节仙人所乘，在虚空飞翔；还有一只凤鸟与飞天为伴，于虚空飞翔。隋第401窟凤

河南省郑州汉画像砖上的青鸟正在为西王母觅食

鸟同飞天、羽人、翼马一起组成的藻井中心纹样，大概是凤鸟作为纹饰在敦煌石窟藻井中出现的较早或最早的一例。

进入唐代，随着净土思想的盛行，净土经变画大量出现，随着经变画画幅规模的扩大，凤鸟形体也相应增大。表现技法及风格趋于具象、精细，造型更加规范、优美。初唐第332窟涅槃经变中的凤鸟形体巨大，主要特征与传说相符：鸡嘴、蛇颈、龟脊，前半身像鸿雁，后半身似麒麟。造型结构准确谨严，敷彩晕染华贵优美，刻画精细，显为高手之作。遗憾的是画面磨蚀较多，不可尽观其风采。

吐蕃时期营建的巨窟第158窟，涅槃造像的佛床下举哀的群兽中有一只凤鸟，展翅而立，面积足有一平方米，是敦煌壁画中形体最大的凤鸟图像。

晚唐第196窟中央佛像的背光中，有由凤鸟和海石榴组成的卷草边饰，在海石榴两侧的卷草藤蔓处，各有一只飞翔中的凤鸟，喙衔卷草藤蔓，双脚向后平伸，双翅大展，华丽的尾巴变为卷草的花叶，同样美丽动人。其设计别致新颖，敷彩富丽，绘工精细，表现出高超的艺术技巧，是凤纹花边中形色俱佳、保存完整如新的精采作品。晚唐另一洞窟，第147窟的凤纹边饰则另有一番情趣：凤鸟端立于卷草中盛开的鲜花花蕊

上，昂首挺胸翘尾，颈部系一火焰宝珠，双翅作扇形展开，尾羽长而漂亮。

五代第61窟龙纹藻井外周边饰有凤纹与雄狮等动物纹样，风格工整精细，繁富华丽，保存完整如初，是敦煌动植物纹样的边饰图案的精品。西夏榆林窟第3、10窟的藻井边饰中，运用大量而多样的神兽瑞禽和自然界写实性动物为主要纹样。凤鸟是其中特别重要的神瑞动物。

北宋、西夏时期，以凤鸟为藻井中心纹饰的形式较为流行，而且多运用浮塑贴金手法，配以高贵华丽的底色，艺术表现力明显加强。西夏第16窟藻井中，莲轮中心一只金凤展翅盘旋，在追衔一颗宝珠，莲轮外四角绘四条奔腾追逐的金龙，肩部有云焰式翼，更增其快速飞动之势；中心用石绿衬底，莲轮外用朱砂作底色，构成典雅、富丽的格调，将敦煌龙凤纹藻井艺术推向高峰。第367窟藻井仅以凤鸟为纹饰，手法与第16窟基本相同，凤纹浮塑贴金，衬以朱红底色，至今仍金碧辉煌。

晚唐、五代时期的劳度叉斗圣变中，有金翅鸟斗毒龙的画面，表现佛弟子舍利弗与外道争斗的情节。金翅鸟（梵文 Garuda）是印度神话中的神鹰，起源于西亚的太阳崇拜，原来是印度教大神毗湿奴的乘骑，在佛经中也被列入护法的"天龙八部"之一。晚唐第9窟的画

面中，毒龙正在奔逃，金翅鸟由后方凌空而降，双爪牢牢地抓住龙的脊背，趁毒龙回首的一刹那，锐利的尖喙突然啄向龙眼。这幅小画的背景是赭红色，其上有珊瑚、宝珠等物，周围是云彩缭绕，而云彩外的较大背景是绿色的大海，表示这场紧张激烈的鸟龙之斗是在大海中展开的。此图虽已难见定型线描，然其色彩晕染尚完整如新，且绘工细腻。

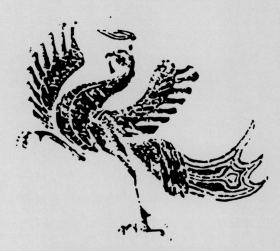

四川省渠县汉画像石上的凤鸟

榆林窟第16窟的金翅鸟斗毒龙，与上图基本近似，所不同者是龙只顾奔逃，顾不得转头后顾。此外，该图线描保存尚好。

隋唐以来，敦煌壁画中的凤鸟已从早期与孔雀较雷同的形象演变出来，并规范定型，只在尾羽的形态上有较大的灵活性，可以有一条、三条、六条几种，多数为三条，并可长可短，但基本像记

载中所说的鱼尾。至于有的作了图案变形处理，譬如变为花叶形，则又另当别论了。

在敦煌壁画中的主要瑞禽还有音乐神伽陵频迦鸟。伽陵频迦（kalavinka），亦即紧那罗（梵文 kinnara），女性紧那罗称作紧那丽（梵文 kinnari），是印度神话中半人半鸟的乐神或歌舞之神，居住在喜马拉雅雪山，本来是天国的药师、歌手或舞者，在佛经中也被列为护法的"天龙八部"之一。紧那罗有时呈现半人半鸟形状，但在印度阿旃陀壁画中成双成对的紧那罗伉俪，都是半人半鸟演奏乐器的形象。在敦煌壁画中的伽陵频迦鸟也都是半人半鸟的造型。这种神鸟在隋唐以后的敦煌石窟中，频繁出现于各类净土经变的法会之中；其次，也被采纳为藻井纹饰、边饰纹样以及木构窟檐建筑上的装饰画。现存最早的此鸟图像是初唐时期，下迄西夏、元代。正如前述，此鸟常与孔雀、仙鹤以及鹦鹉等象征祥瑞的飞禽为伴，同为净土世界增添和谐高雅的气氛。初唐第220窟阿弥陀净土经变中，有两只伽陵频迦鸟，一只双手捧排箫为歌唱的鹦鹉伴奏；另一只在水池对面的平台上，挽高髻，佩项圈，裸上身，为菩萨装。这是敦煌壁画现存时代最早的伽陵频迦鸟图像。

盛唐以后，伽陵频迦鸟除主要出现于阿弥陀净土变和观无量寿净土变外，

又扩大到东方药师净土变及金光明经变。虽为数很少，却表明了此鸟在当时的流行与影响，其在流行过程中不断有所演变。

中唐时期，与反弹琵琶的伎乐天同时出现了反弹琵琶的伽陵频迦鸟。西千佛洞第18窟观无量寿经变中，一只伽陵频迦鸟将琵琶置于脑后，左手持琵琶，右手拨弦，双翅开展，尾部高翘，形如卷草。这在敦煌壁画中特别罕见。画师将这只神化了的禽鸟又高度人格化了。

第360窟将伽陵频迦鸟运用到装饰图案中，创造出神奇、优美而有时代气息的艺术形象。弹琵琶的伽陵频迦鸟出现在藻井纹样中，而着吐蕃装、作吐蕃舞的伽陵频迦鸟则组成动物卷草花边。表现了吐蕃艺术家的创新精神。吐蕃时期还出现了新的神鸟——共命鸟，这也是住在雪山的神鸟，亦称命命鸟或生生鸟。据佛经记载，此鸟的特征为一身两首。共命鸟在壁画中的形象除有两个人头外，其余与伽陵频迦鸟无异。从保存完好的图像看，其中一头为鸟喙，而另一头与伽陵频迦鸟一样为人面人嘴。敦煌壁画中共命鸟形象共出现了三例，分别在中唐第159窟和榆林窟第25窟，其三为晚唐第196窟。其中榆林窟第25窟的共命鸟形体较大，保存完整如初。

关于伽陵频迦鸟，我们不能不给读者介绍一幅精采动人的画面。那就是五代第61窟阿弥陀净土变中的一支伽陵频迦鸟乐队。居中的在弹琵琶，拍板、吹笛、吹箫和吹笙的各居四角。它们袒上身而披帔巾，站在一轮巨莲之上，表示它们是净土世界中的乐队。在弹琵琶的鸟前面，有两只仙鹤踩着乐曲的节拍翩翩起舞。多么神奇而美妙！

201 凤鸟

在虚空中飞翔的凤鸟喙垂蓝色肉冠，低声鸣叫，后尾生有雉翎，尾羽高高扬起。

西魏　莫249　东坡北侧

202 凤车　见下页▶

西王母乘坐由三只凤鸟驾驶的鸾车，巡游太空。这三只凤鸟也即是为西王母觅食的青鸟。

西魏　莫249　窟顶

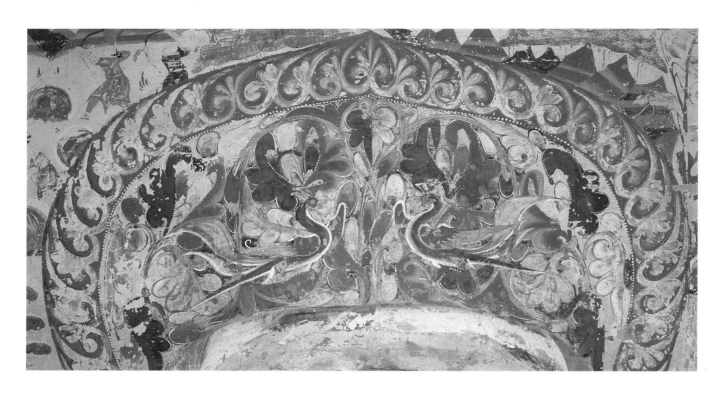

203 对凤图案

两只凤鸟相对而立，红喙蓝冠，后有雉翎，尾羽飘动。四周画卷草纹蜿蜒缠绕，仿佛在天国宫苑中。图案色彩丰富而协调。

西魏 莫285 南壁龛楣

204 飞凤卷草纹花边

凤鸟羽冠竖起，伸颈展翅劲飞，尾羽形成卷草纹图案。虽然是图案造型，仍不失生动。凤为鸡嘴雁身，十分典型。

中唐 莫116 窟顶

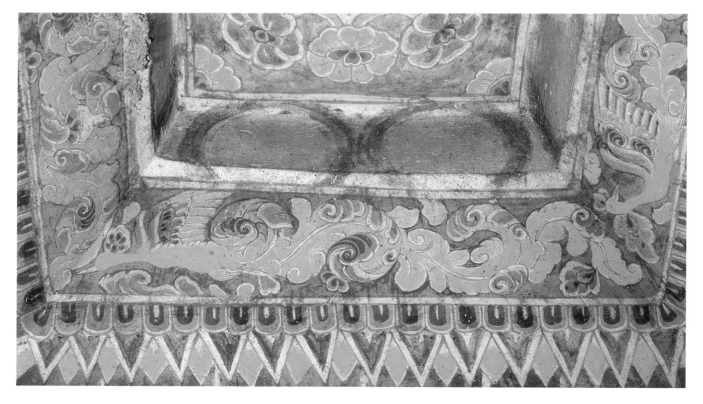

205 凤鸟

画在涅槃经变中的凤鸟挺胸展翅，尾羽高
举。凤鸟体形巨大，刻画精细，已有较多
磨损。其姿态虽然存有汉代遗风，但更多
地表现出凤鸟规范化的特征。

初唐　莫332　南壁西部

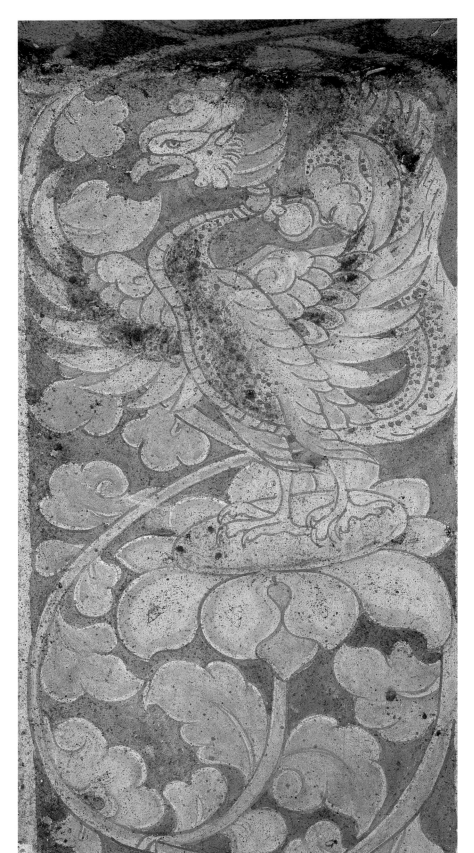

206 凤纹边饰

凤鸟立于圆形花蕊上，纤细的脖颈上戴一颗火焰宝珠，双翅呈扇形展开，尾羽作波状高竖。其背景为稀疏的藤蔓花叶。该画色调简淡，线描匀称流畅。

晚唐 莫147 西龛

207 双凤纹图案

用两只相互追逐飞翔的凤鸟组成圆形图案，为了构图的需要，有意将凤鸟的尾羽拉长了许多，从而增加了飞动感。

西夏 榆10 甬道顶部

208 龙凤藻井图案

在巨大的莲轮中，展翅飞翔的凤鸟正在追
逐一颗火焰宝珠，莲轮外四角，有四条腾
飞追逐的龙，整体形成长方形的藻井。龙、
凤都用浅堆塑塑出，均贴金，龙以朱红作
底色，凤以石绿作底色，色调显得富丽堂
皇。

西夏　莫16　窟顶中心

209　凤狮纹花边

以狮、凤等动物为主要纹样,用对称形式
组成花边。中央为一束鲜花,两侧凤鸟立
于莲花上,喙衔宽大的绶带,尾部变成花
叶,上空有光焰四射的宝珠。凤鸟后面各
立一狮子,背景是流动的彩云。

五代　莫61　窟顶藻井

210　凤造型特写

在涅槃经变中,凤鸟前来为佛陀举哀。这
是晚期壁画中凤鸟造型的佼佼者。

西夏　东2　中心柱背面

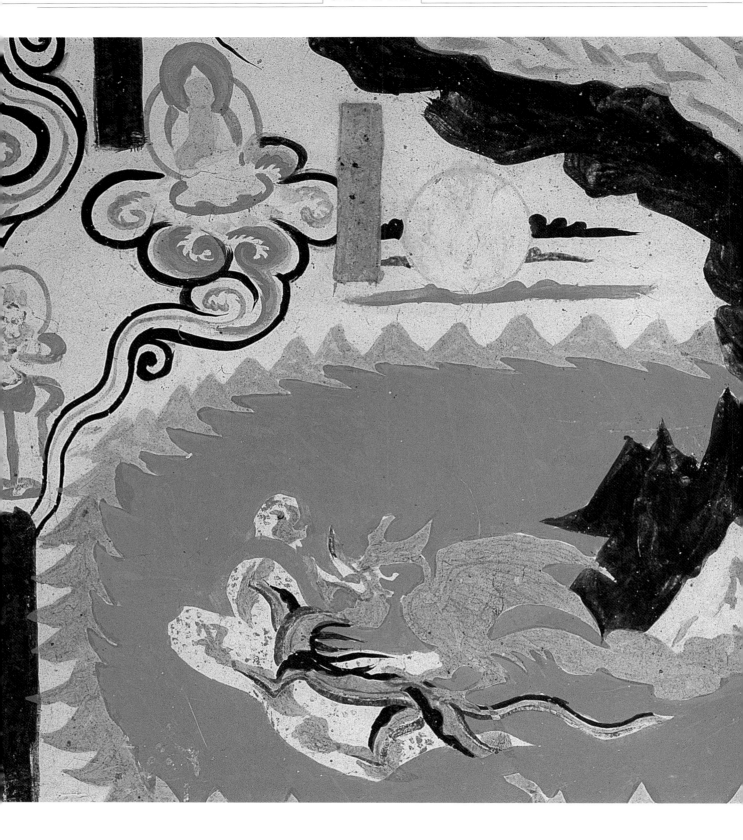

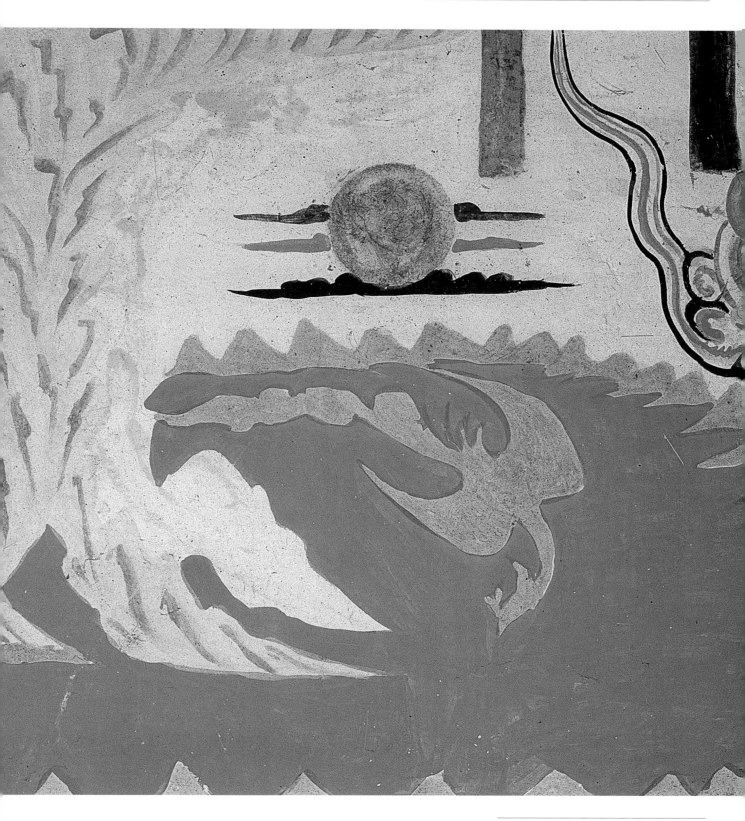

211　凤龙追逐

在莲花藏庄严世界海上，一只凤正在追
逐一条龙，绕着屹立于海中央的须弥山
盘旋，最后凤终于追上了龙，以利喙直啄
龙眼。画面紧张激烈。

宋　莫25　南坡

212　金翅鸟斗毒龙

这是劳度叉斗圣变的一个情节。表现外
道劳度叉变成一条毒龙，与佛弟子舍利
弗斗法，舍利弗变为一只大鹏金翅鸟，啄
其眼，裂其身。画面紧张激烈，画工精细，
造型生动。

晚唐　莫9　南壁

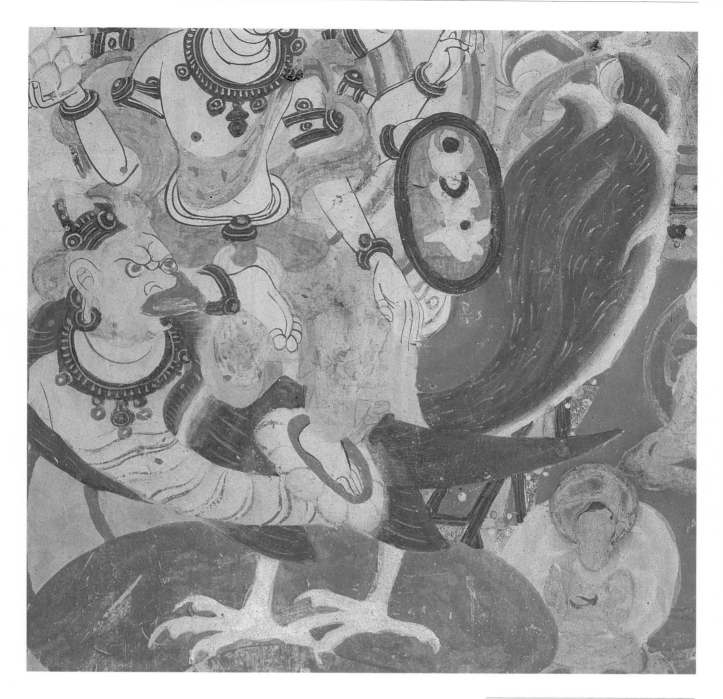

213 金翅鸟王

这是画在释迦曼荼罗中的金翅鸟王。金
翅鸟原是印度教大神毗湿奴的乘骑,后来
成为佛教中的"天龙八部"之一。

中唐 莫360 南壁

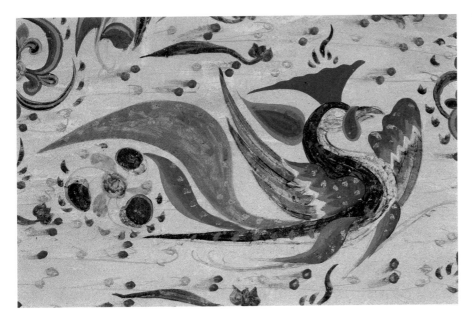

214 朱雀

朱雀是汉代四神之一，代表南方之神，它头顶蓝色巨冠，身披漂亮的羽毛，器宇轩昂地在虚空中自由飞翔。

西魏 莫285 南坡

215 玄武

龟蛇相交的玄武是四神中代表北方的神，其造型是在写实的基础上作夸张的。这是中国传统题材在佛教艺术里的典型反映。

西魏 莫249 东坡

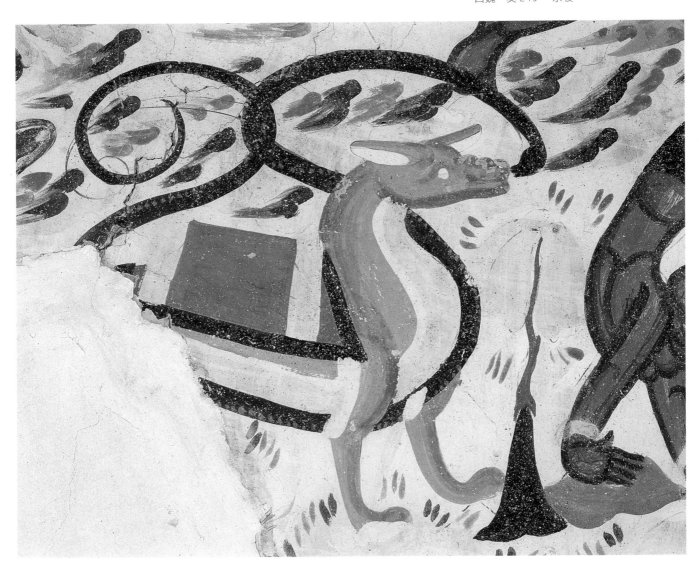

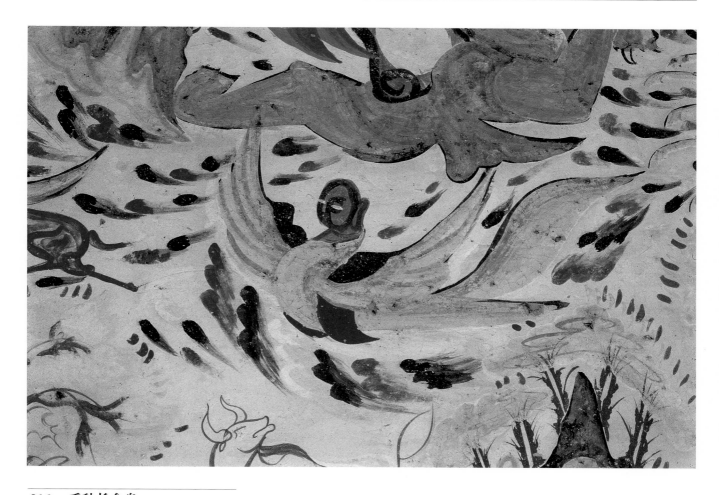

216　千秋长命鸟

人首的鸟，在虚空流动的星云间展翅而
飞，应为导引护送升仙的千秋长命鸟，亦
或是中国远古神话中的东方之神句芒。

西魏　莫249　北坡

217　青鸟

传说青鸟是为西王母衔食的，它昂首挺
胸，鼓翅举尾，与朱雀、玄武等中国古代
神话中的瑞禽神兽共舞于一画。

西魏　莫249　东坡

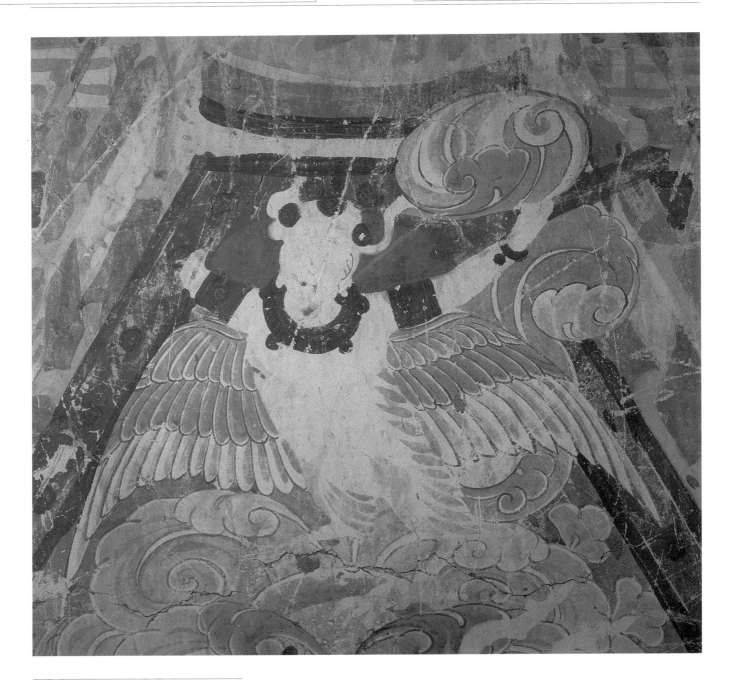

218　伽陵频迦鸟

此为观无量寿经变中的伽陵频迦鸟。伽
陵频迦为梵文音译，其意为妙声、好声，
为音乐神。据佛经说，此鸟出自雪山，在
卵中就能出微妙声。此妙音鸟头部、双手
及上半身均为菩萨装，双手于头后反弹
琵琶，双翅展开，立于海石榴上。

盛唐　西15　西壁

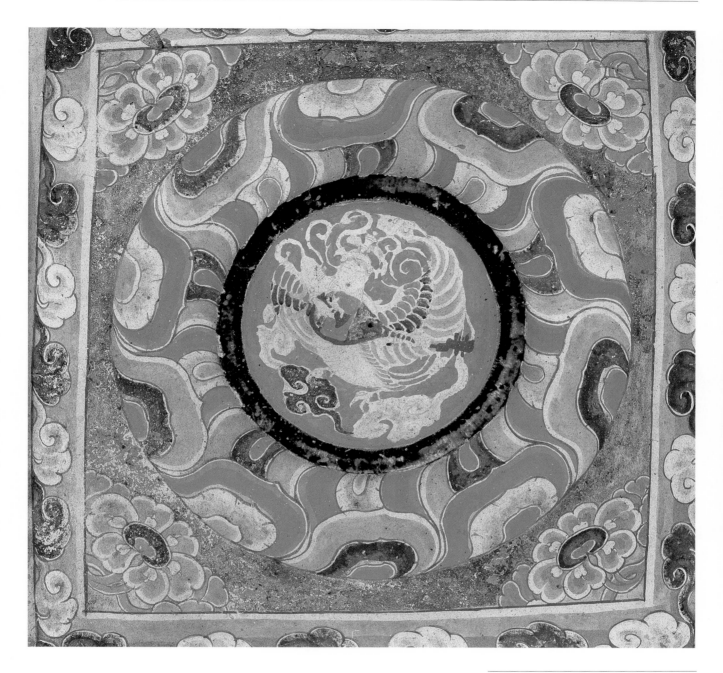

219 伽陵频迦鸟藻井

在五彩的莲轮中，伽陵频迦鸟展翅飞翔
在卷云上，它怀抱琵琶，边弹边唱，乐声
四扬。以伽陵频迦鸟作为藻井图案是不
多见的。

中唐 莫360 藻井

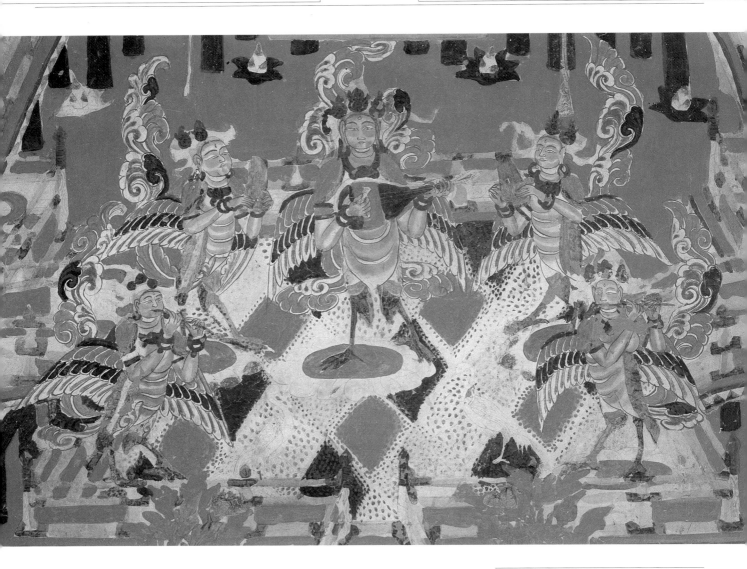

220 伽陵频迦乐队

在阿弥陀净土变中,画有五只伽陵频迦鸟组成的乐队,它们用琵琶、拍板、笛、箫、笙,为美妙的净土世界而演奏。

五代 莫61 南壁

221 窟檐上的伽陵频迦鸟

这是画在斗拱间的伽陵频迦鸟。它头戴宝冠,双手捧盘作供养之状。羽毛以绿、赭、青三色在勾勒好的轮廓线内作相间填染,留出边缘。在露天情况下保存至今,实属罕见。

宋 莫427 窟檐门外

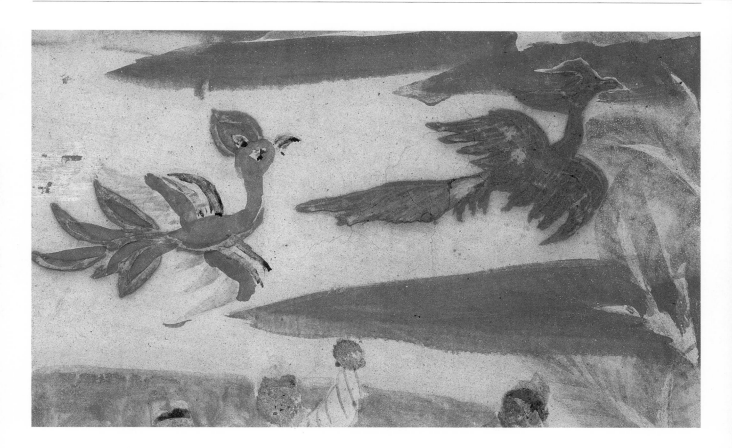

222 飞翔中的瑞禽

这是千手千眼观世音菩萨大悲心陀罗尼经变局部，空中出现两只预兆吉利祥瑞的飞禽，表现经文中"得十五种善"的"三者常值好时"。画风稚拙天真，用色鲜丽。

宋 莫76 南壁

图版索引

敦煌石窟分布图

本全集所用洞窟简称:莫即莫高窟,榆即榆林窟,东即东千佛洞,西即西千佛洞,五即五个庙石窟。

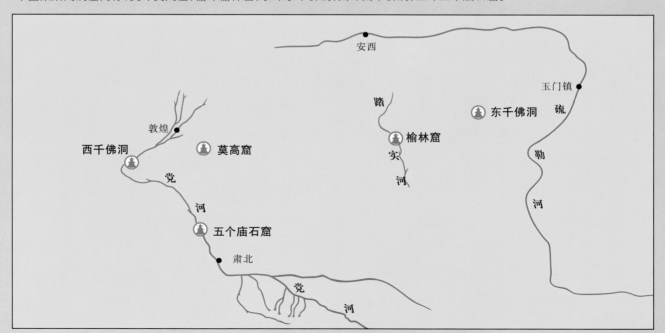

敦煌历史年表

历史时代	起止年代	统治王朝及年代	行政建置	备 注
汉	公元前 111—公元 219	西汉 公元前 111—公元 8 新莽 公元 9—23 东汉 公元 23—219	敦煌郡敦煌县 敦德郡敦德亭 敦煌郡	公元前 111 年敦煌始设郡 公元 23 年隗嚣反新莽；公元 25 年窦融据河西复敦煌郡名
三国	公元 220—265	曹魏 公元 220—265	敦煌郡	
西晋	公元 266—316	西晋 公元 266—316	敦煌郡	
十六国	公元 317—439	前凉 公元 317—376 前秦 公元 376—385 后凉 公元 386—400 西凉 公元 400—421 北凉 公元 421—439	沙州、敦煌郡 敦煌郡 敦煌郡 敦煌郡 敦煌郡	公元 336 年始置沙州；公元 366 年敦煌莫高窟始建窟 公元 400 至公元 405 年为西凉国都
北朝	公元 439—581	北魏 公元 439—535 西魏 公元 535—557 北周 公元 557—581	沙州、敦煌镇、义州、瓜州 瓜州 瓜州鸣沙县	公元 444 年置镇，公元 516 年罢，为义州；公元 524 年复瓜州 公元 563 年改鸣沙县，至北周末
隋	公元 581—618	隋 公元 581—618	瓜州敦煌郡	
唐	公元 619—781	唐 公元 619—781	沙州、敦煌郡	公元 622 年设西沙州，公元 633 年改沙州；公元 740 年改郡，公元 758 年复为沙州
吐蕃	公元 781—848	吐蕃 公元 781—848	沙州敦煌县	
张氏归义军	公元 848—910	唐 公元 848—907	沙州敦煌县	公元 907 年唐亡后，张氏归义军仍奉唐正朔
西汉金山国	公元 910—914		国都	
曹氏归义军	公元 914—1036	后梁 公元 914—923 后唐 公元 923—936 后晋 公元 936—946 后汉 公元 947—950 后周 公元 951—960 宋 公元 960—1036	沙州敦煌县 沙州敦煌县 沙州敦煌县 沙州敦煌县 沙州敦煌县 沙州敦煌县	
西夏	公元 1036—1227	西夏 公元 1036—1227	沙州	
蒙元	公元 1227—1402	蒙古 公元 1227—1271 元 公元 1271—1368 北元 公元 1368—1402	沙州路 沙州路 沙州路	
明	公元 1402—1644	明 公元 1404—1524	沙州卫、罕东卫	公元 1516 年吐鲁番占；公元 1524 年关闭嘉峪关后，敦煌凋零
清	公元 1644—1911	清 公元 1715—1911	敦煌县	公元 1715 年清兵出嘉峪关收复敦煌，公元 1724 年筑城置县

图书在版编目(CIP)数据

敦煌石窟全集　19:动物画卷/敦煌研究院主编;刘玉权本卷主编.
－上海:上海人民出版社,2000
ISBN 7－208－03424－9

Ⅰ.敦…　Ⅱ.①敦…　②刘…　Ⅲ.①敦煌石窟－全集　②敦煌石窟－壁画:
动物画－画册　Ⅳ.K879.21

中国版本图书馆 CIP 数据核字(2000)第 17877 号

ⓒ 上海人民出版社、商务印书馆(香港)有限公司

简体字版
策　　划　　陈　　昕
责任编辑　　张美娣
设　　计　　吕敬人
美术编辑　　赵小卫
技术编辑　　任锡平

敦煌石窟全集
· 19 ·
动 物 画 卷
敦煌研究院主编
本卷主编　刘玉权
上海世纪出版集团
上海人民出版社出版、发行
(上海绍兴路 54 号　邮政编码 200020)
新华书店上海发行所经销
中华商务分色制版公司制版　中华商务彩色印刷有限公司印刷
开本 889×1194　1/16　印张 15.5
2000 年 6 月第 1 版　　2000 年 6 月第 1 次印刷
印数 1－2,500
ISBN 7－208－03424－9/J·30
定价 320.00 元

(限在中国大陆地区出版发行)